남녀의 얼굴 다양하게

-각도별·나이별·표정별 캐릭터 데생-

YANAMi 지음 송명규 옮김

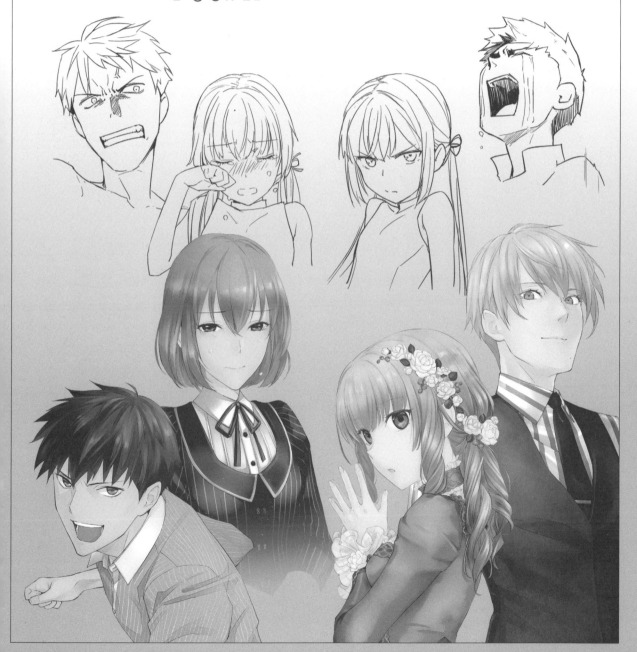

남녀 구분해서 그리기 5대 포인트

이 책을 집어 든 당신. 그렇다면 「남자아이를 그리려고 했는데 완성하고 보니 여자아이」, 「여성을 그리려고 했는데 남성처럼 투박해졌다」, 이런 고민을 안고 있지는 않습니까? 지금부터 소개할 다섯 가지 포인트를 마스터하면 남성과 여성, 어떤 성별의 캐릭터든 자유자재로 표현할 수 있게 될 것입니다.

포인트 1 여성의 윤곽은 「동그라미」, 남성은 「동그라미+일본 장기말(오각형)」

정면에서 바라봤을 경우

캐릭터의 얼굴을 그릴 때 여성 캐릭터는 「동그라미」, 남성 캐릭터는 「동그라미+장기말」에서 모양을 따서 그립니다. 이렇게 하면 여성은 둥글고 귀여운 생김새가, 남성은 턱선이 뚜렷하고 날렵한 생김새가 됩니다.

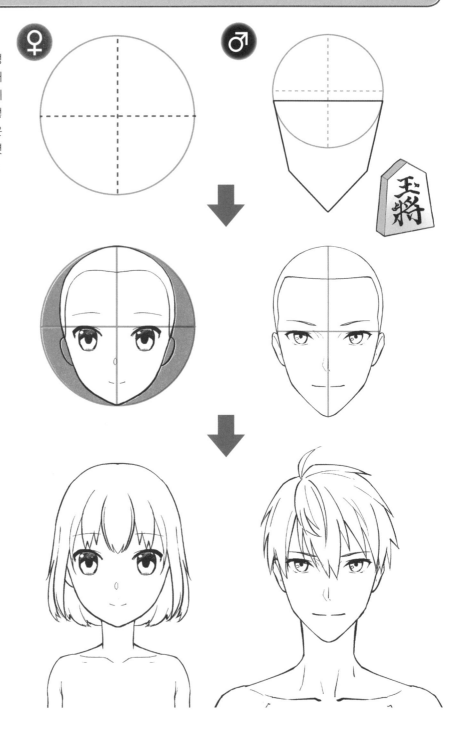

비스듬한 각도에서 바라봤을 경우

정면뿐만이 아니라 다른 각도를 그릴 때도 여성은 「동그라미」, 남성 캐릭터는 「동그라미 +장기말」에서 얼굴 형태를 따서 그립니다.

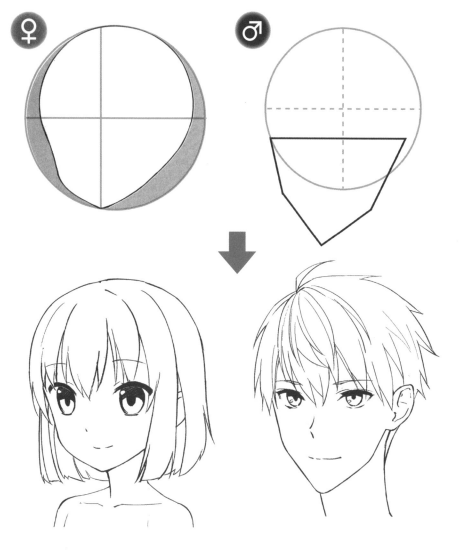

우선 가장 중요한 것은 이 윤곽 부분. 윤곽부터 차근차근 그려 나가다 보면 서로 쌍둥이처럼 똑 닮았다 하더라도 남자와 여자의 특징이 두드러지게 됩니다. 그릴 수 있는 캐릭터의 폭이 훨씬 넓어지겠지요.

눈·코·입 등, 얼굴 각 부위별 차이를 파악하고 그린다

눈 모양, 코 모양, 입 모양 등…. 얼굴 부위별로 남녀는 차이가 납니다. 만화나 일러스트에서는 특징을 강조하기 위해 데포르메 표현도 더합니다. 특징의 차이를 배움과 동시에 부위 위치의 차이를 파악한다면 구분하여 표현하기가 더욱 쉬워집니다.

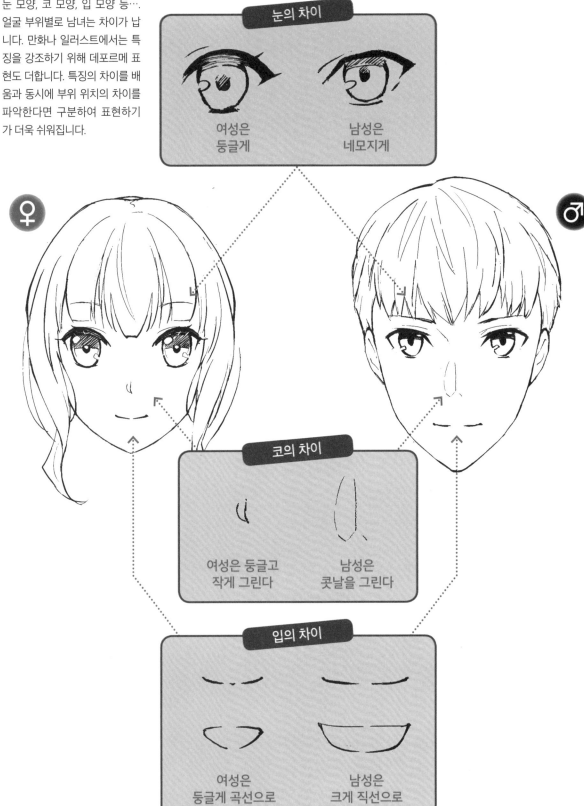

눈의 차이

여성은
둥글게

남성은
네모지게

코의 차이

여성은 둥글고
작게 그린다

남성은
콧날을 그린다

입의 차이

여성은
둥글게 곡선으로

남성은
크게 직선으로

머리카락은 남녀 차이뿐만 아니라 캐릭터의 개성을 구분 지어 표현할 때 매우 중요한 포인트. 남녀 머릿결의 차이나, 머리카락이 어떻게 서로 다르게 흘러내리는지를 파악하여 그립니다.

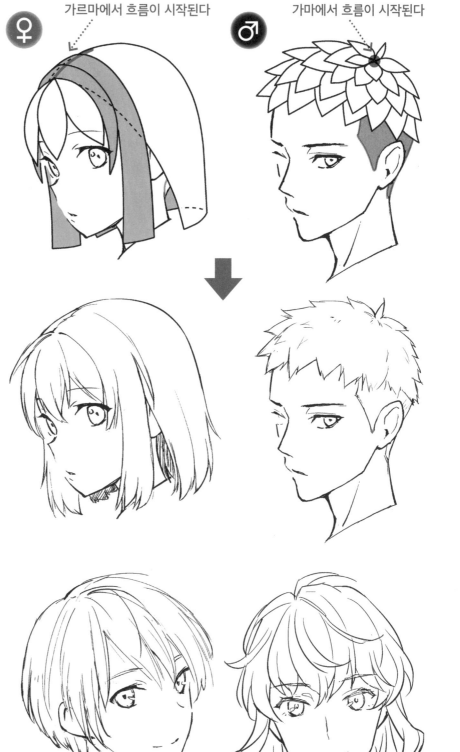

♀ 가르마에서 흐름이 시작된다

♂ 가마에서 흐름이 시작된다

머리카락의 흘러내림이나 머릿결의 남녀 차이를 파악해 두면 여자로 보이는 짧은 머리나 남자로 보이는 긴 머리도 그릴 수 있게 됩니다.

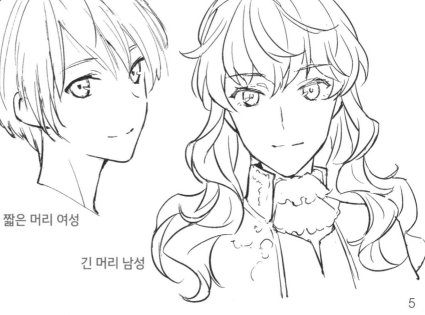

짧은 머리 여성

긴 머리 남성

얼굴 각도에 따라 나타나는 남녀 차이를 그린다

남성과 여성은 골격이 다릅니다. 만화·일러스트에서는 데포르메를 통해 골격차가 더욱 강조됩니다. 그리고 각도를 바꾸어 보면 그 차이가 다양한 형태로 나타납니다. 어떤 부분에 남녀 차가 나타나는지를 파악한다면 남녀 얼굴의 다양한 각도를 구분하여 표현할 수 있게 될 것입니다.

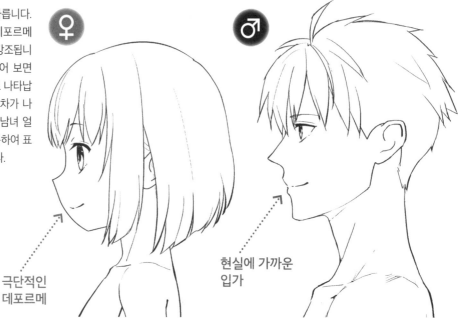

극단적인
데포르메

현실에 가까운
입가

바로 옆에서 바라보는 각도에서는 코나 입가의 남녀
차·데포르메의 차이가 분명하게 드러납니다.

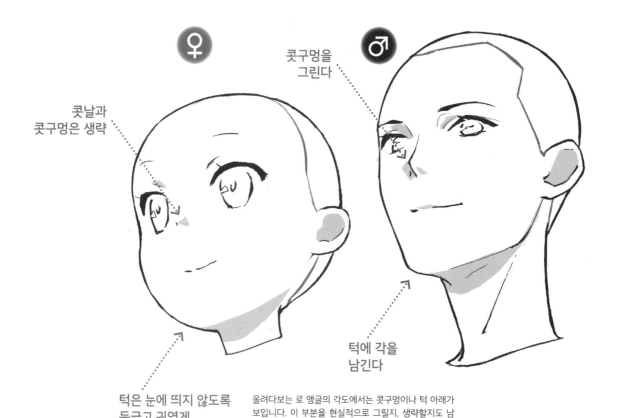

콧날과
콧구멍은 생략

콧구멍을
그린다

턱은 눈에 띄지 않도록
둥글고 귀엽게

턱에 각을
남긴다

올려다보는 로 앵글의 각도에서는 콧구멍이나 턱 아래가
보입니다. 이 부분을 현실적으로 그릴지, 생략할지도 남
녀의 차이를 표현하는 중요한 포인트입니다.

만화·일러스트에서는 여성을 특히 더 극단적으로 데포르메 해서 그립니다. 이 때문에 각도에 따라서는 자연스럽지 않은 부분도 나타납니다. 부자연스러워 보이는 부분을 어떻게 커버할 것인지 생각하며 그리는 것도 중요합니다.

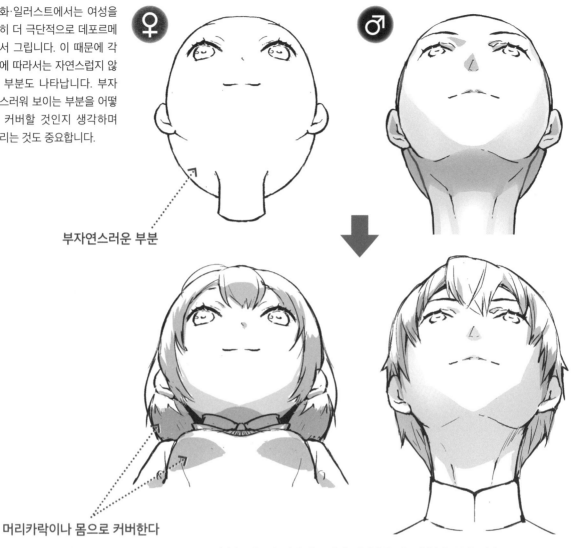

부자연스러운 부분

머리카락이나 몸으로 커버한다

극단적인 로 앵글 각도의 예. 데포르메 정도에 따라서는 턱 주변이나 후두부에 부자연스러움이 나타납니다. 이 경우 머리카락이나 몸 등을 이용해서 요령 있게 커버합니다.

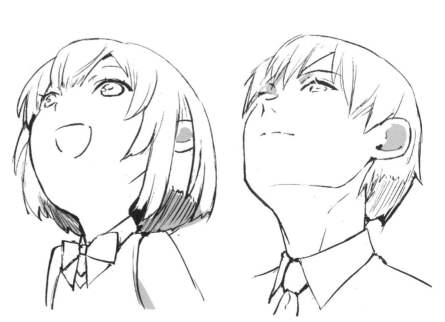

각각의 각도에 따라 남녀의 얼굴에 어떤 차이가 나타나는가. 현실에 가깝게 그릴 것인가, 아니면 데포르메할 것인가…. 이러한 것을 고려하면서 그림을 그리면 남녀를 잘 구분해서 그릴 수 있게 될 것입니다.

나이별로 남녀의 윤곽의 형태를 조정한다

여성은 「동그라미」부터, 남성은 「동그라미+장기말」부터 그린다. 포인트 1을 기초로 삼고, 이를 바탕으로 윤곽의 형태를 조정하면 다양한 나이대의 남녀를 그릴 수 있습니다.

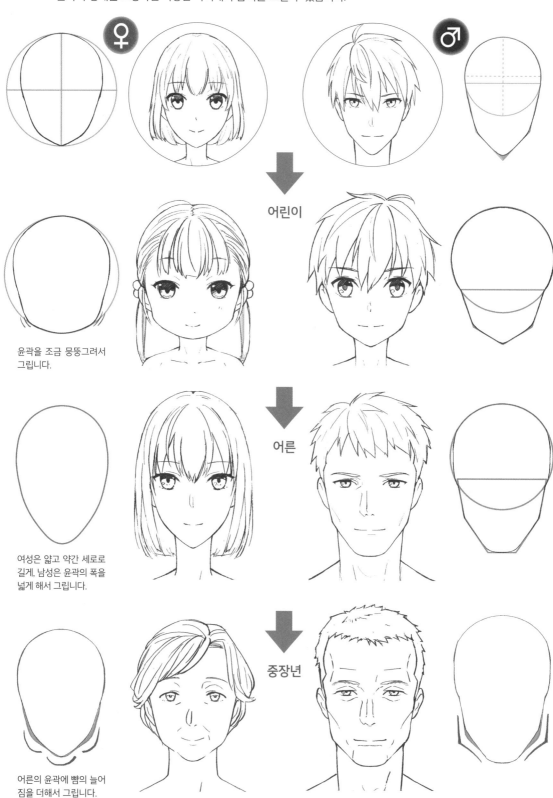

어린이

윤곽을 조금 뭉뚱그려서
그립니다.

어른

여성은 얇고 약간 세로로
길게, 남성은 윤곽의 폭을
넓게 해서 그립니다.

중장년

어른의 윤곽에 뺨의 늘어
짐을 더해서 그립니다.

표정에 따라 변하는 부위의 형태나 방향을 구분하여 표현한다

남성과 여성은 같은 희로애락의 표정이라 해도 눈썹, 눈, 입 모양, 방향 등을 다른 방식으로 표현합니다.

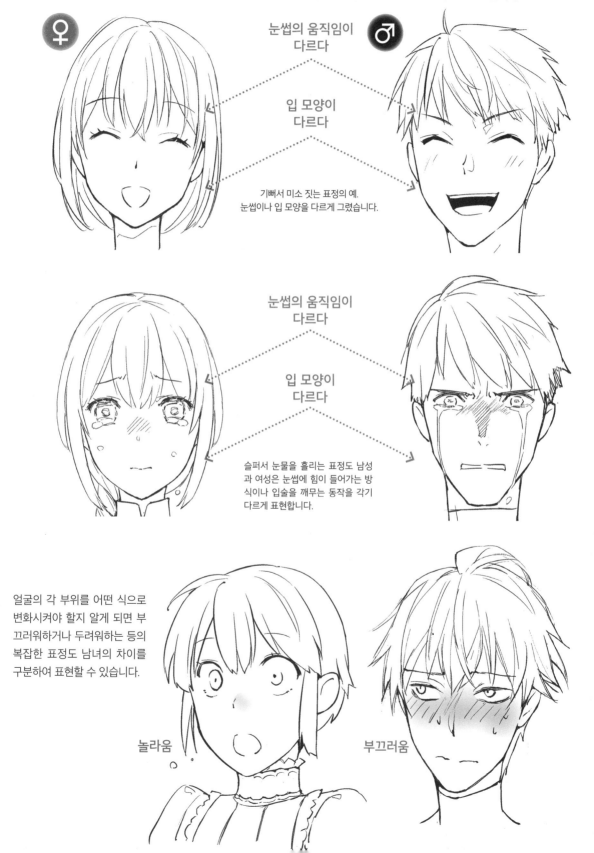

♀

눈썹의 움직임이
다르다

♂

입 모양이
다르다

기뻐서 미소 짓는 표정의 예.
눈썹이나 입 모양을 다르게 그렸습니다.

눈썹의 움직임이
다르다

입 모양이
다르다

슬퍼서 눈물을 흘리는 표정도 남성
과 여성은 눈썹에 힘이 들어가는 방
식이나 입술을 깨무는 동작을 각기
다르게 표현합니다.

얼굴의 각 부위를 어떤 식으로
변화시켜야 할지 알게 되면 부
끄러워하거나 두려워하는 등의
복잡한 표정도 남녀의 차이를
구분하여 표현할 수 있습니다.

놀라움

부끄러움

C O N T

제1장 기본적인 얼굴을 구분하여 표현하자 ……13

제2장 각도별·나이별 캐릭터 데생 ……61

남녀의 얼굴
다양하게 그리기
-각도별·나이별·표정별 캐릭터 데생-

서론

남녀의 얼굴을 자유자재로 그릴 수 있게 되자!

「얼굴만이라도 화가가 되자」
극단적으로 말하자면, 그것이 이 책의 테마입니다.

물론 캐릭터의 몸도 그릴 수 있으면 더할 나위 없이 좋을 것입니다. 하지만 캐릭터의 가장 큰 매력은 역시 「얼굴」입니다. 이 책을 들고 있는 당신도 무엇보다 우선 캐릭터의 「얼굴」을 잘 그리고 싶지 않을까? 그렇게 생각하고 있습니다.

「캐릭터의 몸도 그릴 수 있게 되어야지」, 「배경도 그릴 수 있어야지」하면서 이것저것 너무 깊게 생각하는 바람에 도리어 그림이 귀찮아지는 사람도 있을 테지요. 우선은 그릴 수 있게 되었을 때 가장 보람이 있을 「얼굴을 그리는 법」을 마스터해보시지 않겠습니까?

현실적인 인물 얼굴을 있는 그대로 스케치한들 만화·일러스트다운 얼굴은 되지 않는 법입니다. 특히 「미소녀 캐릭터를 그리려고 했더니 턱 주위가 투박해졌다」, 「쿨한 미소년 캐릭터를 그리고 싶은데 콧구멍이 보이는 각도를 멋지게 그릴 수가 없다」 등등…. 남녀를 만화 스타일로 능숙하게 그리지 못해 고민하는 사람은 많을 것입니다.

그래서 이 책은 이제 막 그림을 배우기 시작한 초보가 고꾸라지기 쉬운 「남녀 캐릭터의 얼굴 표현 기법」에 특화하였습니다. 현실적인 인물을 데포르메해서 귀여운 여성 캐릭터나 멋진 남성 캐릭터를 그리는 「캐릭터 데생」 기술을 하나하나 설명하고자 합니다.

꼭 이 책을 보시면서 직접 펜을 움직여서 「얼굴을 자유자재로 그리는 화가」가 되어보십시오.

좋아하는 캐릭터의 얼굴을 자유롭게 그릴 수 있게 된다면 분명 그림이 즐거워질 것입니다. 그러다 보면 언젠가는 캐릭터의 몸을 그리거나 배경을 그리고 싶은 욕구도 생기지 않을까요?

기본적인 얼굴을 구분하여 표현하자

우선은 정면·옆·비스듬한 얼굴을 그리고
남녀 표현 기법의 기본을 파악해봅시다.
눈·코·입·귀 등의
부위의 크기나 위치를 익힌다면
저마다 다른 남녀의 얼굴을
안정적으로 그릴 수 있게 될 것입니다.

얼굴 정면 그리기

바로 정면에서 보는 얼굴은 남녀의 윤곽의 형태의 차이가 잘 드러납니다. 눈의 크기, 코나 입의 모양, 각 부위의 위치 관계에 신경을 쓰면서 그려봅시다.

여성은 이렇게 그리자!

♀ 동그라미에서 모양을 잡고, 부드러운 윤곽을 만든다

여성 캐릭터는 볼의 부드러움, 둥그스름함을 표현하면 남성과의 차이점이 생깁니다. 처음에 동그라미를 그리고, 양쪽을 곡선으로 깎듯이 윤곽을 만들며 그려갑니다.

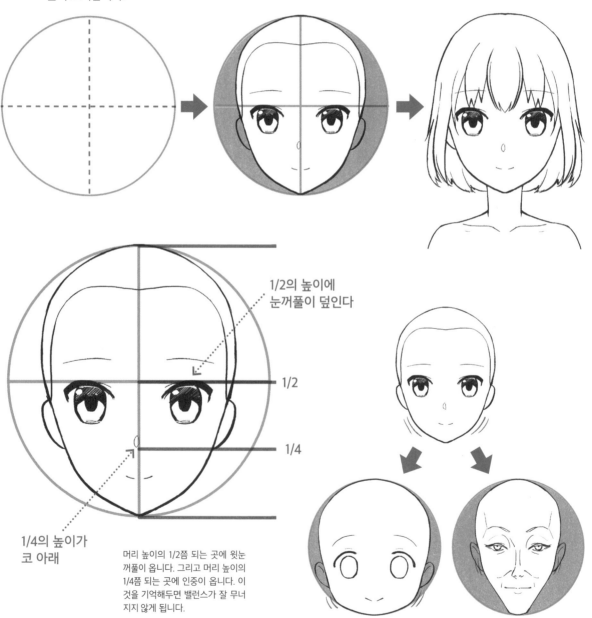

1/2의 높이에 눈꺼풀이 덮인다

1/2

1/4

1/4의 높이가 코 아래

머리 높이의 1/2쯤 되는 곳에 윗눈꺼풀이 옵니다. 그리고 머리 높이의 1/4쯤 되는 곳에 인중이 옵니다. 이것을 기억해두면 밸런스가 잘 무너지지 않게 됩니다.

뺨이 튀어나오는 곳은 입의 높이가 기준. 튀어나오는 곳의 위치가 낮으면 둥글고 어린 얼굴. 튀어나오는 곳의 위치가 높으면 여윈 어른의 얼굴이 됩니다.

⊙ 윤곽의 형태 잡기

1 원을 그리고 십자선을 긋습니다. 세로선이 정중앙선(얼굴 한가운데를 지나는 선), 가로선이 윗눈꺼풀의 위치가 됩니다.

2 원의 양쪽을 깎아서 윤곽을 만듭니다. 깎는 부분은 조금 일그러진 초승달 모양. 눈~코의 높이 언저리를 두툼하게 깎는 것이 포인트입니다.

일그러진 초승달이 잘 그려지지 않을 때는 일단 깔끔한 초승달을 그리고, 다음으로 얇은 풀잎과 같은 모양을 깎는 방법도 OK.

머리카락이 자라나기
시작하는 곳의 높이

윗눈꺼풀의 높이

인중의 높이

1/6

1/2

1/4

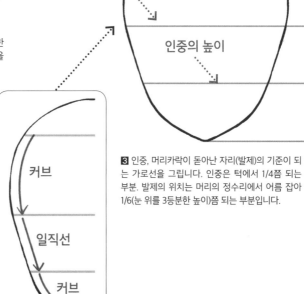

윤곽의 형태를 확인해둡시다. 윗눈꺼풀~코 언저리의 높이까지는 윤곽선이 일직선에 가깝습니다.

커브

일직선

커브

3 인중, 머리카락이 돋아난 자리(발제)의 기준이 되는 가로선을 그립니다. 인중은 턱에서 1/4쯤 되는 부분. 발제의 위치는 머리의 정수리에서 어름 잡아 1/6(눈 위를 3등분한 높이)쯤 되는 부분입니다.

⊙ 눈 그리기

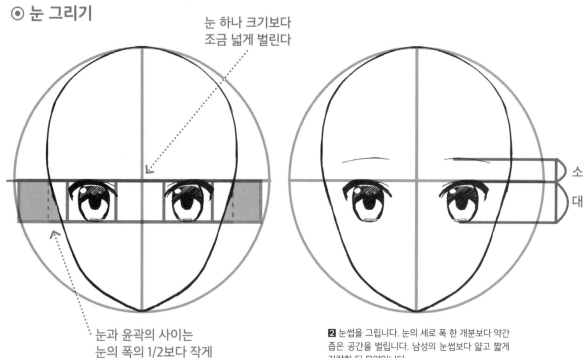

눈 하나 크기보다
조금 넓게 벌린다

눈과 윤곽의 사이는
눈의 폭의 1/2보다 작게

1 원을 절반으로 가르는 가로선에 걸치도록 네모를 2개 그리고, 여기에 눈을 그려 넣습니다. 눈과 눈 사이는 눈 하나 크기보다 조금 넓게 벌립니다.

소
대

2 눈썹을 그립니다. 눈의 세로 폭 한 개분보다 약간 좁은 공간을 벌립니다. 남성의 눈썹보다 얇고 짧게 간략화 된 모양입니다.

1보다
약간 길게

1

눈의 가로세로 비율은 약 1:1이거나, 가로가 약간 더 길게. 정사각형 상자를 조금 눌러서 거기에 그려 넣는 이미지로 그립니다.

눈 모양이 그리기 어려울 때는?

HINT

눈이 복잡해서 그리기 어렵다는 생각이 들 때는 눈 쪽이 아니라 깎는 부분의 모양을 잘 보고 그려보시기 바랍니다. 네모의 모서리를 깎는 부분은 직각삼각형을 찌부러뜨린 듯한 모양입니다. 처진 눈인가 치켜 올린 눈인가에 따라서 삼각형의 크기가 달라집니다.

치켜 올린 눈 눈초리 쪽 위의 삼각형을 작게 깎아냅니다.

처진 눈 눈머리 쪽 위의 삼각형을 작게 깎아내면 처진 눈으로 보입니다.

⊙ 코·입·귀 그리기

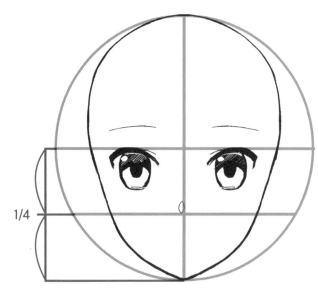

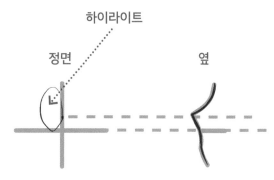

하이라이트

정면　　　　　　　　**옆**

1/4

■1 코 옆에 생기는 하이라이트(빛이 비치면서 하얗게 되는 부분)을 1/4의 가로선 위에 그려서 코를 표현합니다.

옆에서 본 코는 쭝긋하고 솟아올라 있기 때문에 그리기 쉽습니다만, 정면에서 본 코의 윤곽은 무척 그리기 어렵습니다. 그래서 만화나 일러스트에서는 코 그 자체를 그리는 것이 아니라 빛이 비쳐서 하얗게 되는 부분을 그려서 코를 표현하는 것입니다.

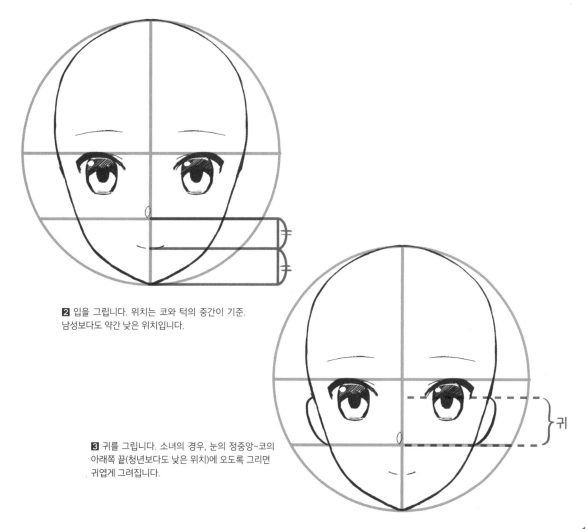

■2 입을 그립니다. 위치는 코와 턱의 중간이 기준. 남성보다도 약간 낮은 위치입니다.

귀

■3 귀를 그립니다. 소녀의 경우, 눈의 정중앙~코의 아래쪽 끝(청년보다도 낮은 위치)에 오도록 그리면 귀엽게 그려집니다.

⊙ 목과 어깨 그리기

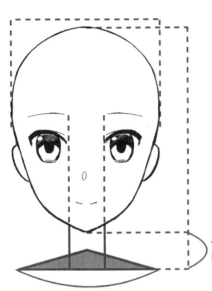

목의 두께와
비슷한 정도

머리의 폭보다 넓다

1 목의 형태를 잡습니다. 목의 두께는 눈과 눈 사이의 폭이 기준. 목의 길이는 목의 두께와 같은 정도입니다. 머리보다 약간 넓은 폭의 삼각형을 그려서 어깨의 형태를 잡습니다.

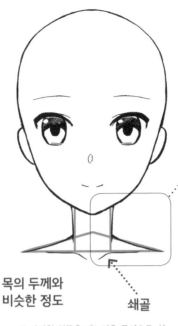

쇄골

2 삼각형 위쪽을 매끄러운 곡선으로, 살짝 찌부러뜨리듯이 그려서 어깨의 윤곽을 만듭니다. 목덜미는 데포르메풍의 좁은 목에 맞춰 목덜미를 지나는 고리를 이미지해서 모양을 잡습니다.

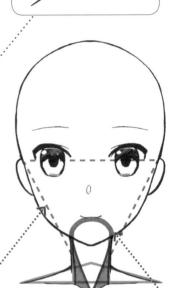

현실적인 인물의
목덜미의 근육 부위

데포르메로 그린
목덜미의 근육 부위

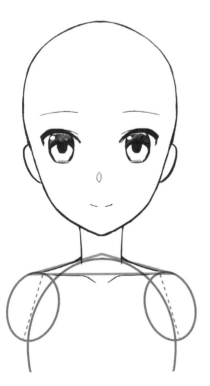

3 삼각형에 걸쳐 머리와 비슷한 사이즈의 타원을 그려서 동체로 삼고, 양쪽 겨드랑이에 두 개의 타원을 그려서 어깨로 삼습니다.

4 겨드랑이 주변의 움푹함이나 늘어짐을 그려서 동체와 어깨를 자연스럽게 이어줍니다.

◉ 마무리

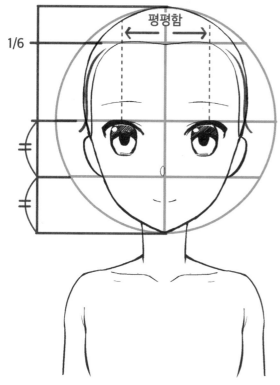

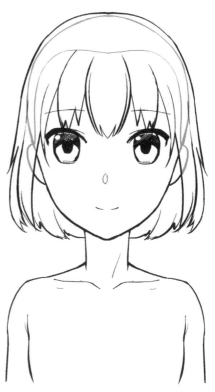

⑤ 발제를 그립니다. 이마 정중앙 부근은 거의 평평하게. 끝은 완만한 S자를 그립니다.

⑥ 3뭉치로 나눈 머리카락, 사이드의 머리카락, 뒤쪽 머리카락을 추가로 그려 완성합니다(머리카락 그리는 법은 P128 참고).

소녀의 얼굴은 눈과 눈 사이를 넓게 잡아 그린다

POINT

크고 동그란 소녀의 눈동자는 현실적인 눈에서 눈머리를 생략한 데포르메 표현입니다. 이 때문에 눈과 눈 사이가 좁으면 눈이 몰린 것처럼 보여서 위화감이 생겨버리고 맙니다. 눈 하나만큼이나 그보다 조금 넓게 벌리면 귀엽게 그려집니다.

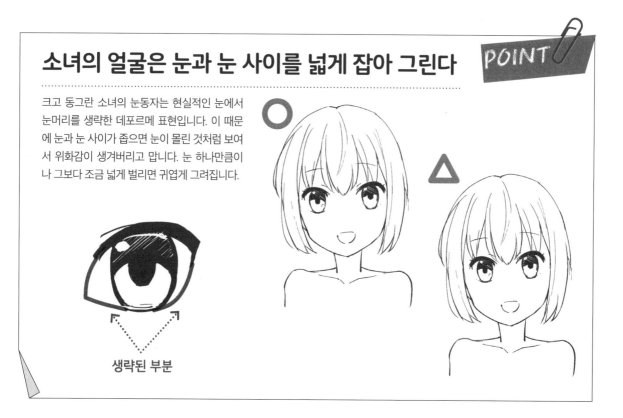

생략된 부분

◉ 부위 위치의 조정

P15에서 정했던 부위 위치대로여도 괜찮습니다만, 얼굴이 약간 미묘한 느낌이 드는 경우가 있습니다. 미묘한 느낌이 신경 쓰이는 경우에는 눈·코·입을 아주 살짝 내리면 귀여워집니다.

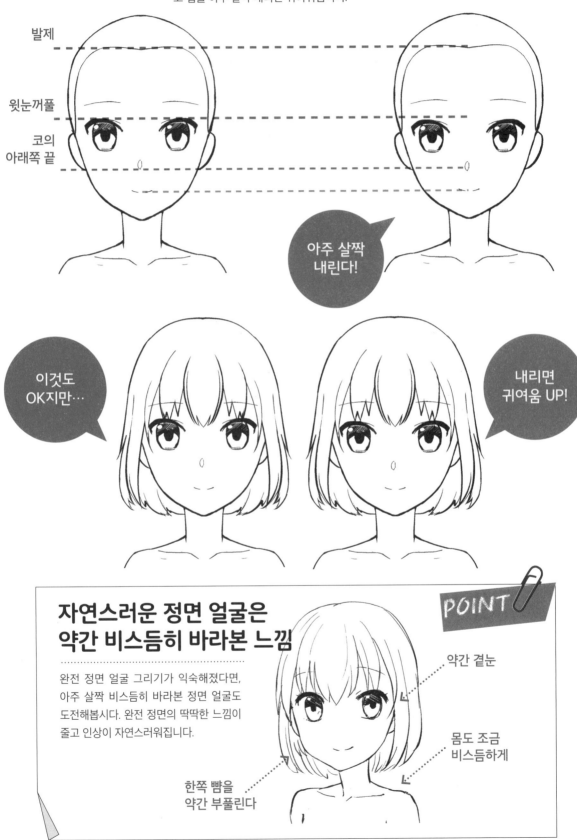

발제

윗눈꺼풀

코의
아래쪽 끝

아주 살짝
내린다!

이것도
OK지만…

내리면
귀여움 UP!

자연스러운 정면 얼굴은
약간 비스듬히 바라본 느낌

POINT

완전 정면 얼굴 그리기가 익숙해졌다면, 아주 살짝 비스듬히 바라본 정면 얼굴도 도전해봅시다. 완전 정면의 딱딱한 느낌이 줄고 인상이 자연스러워집니다.

약간 곁눈

몸도 조금
비스듬하게

한쪽 뺨을
약간 부풀린다

정면 얼굴의 베리에이션

그림 그리는 순서에 따라 기본인 정면 얼굴을 그렸다면, 다음은 캐릭터에 변화를 줘 봅시다.

윗눈꺼풀을 내려서 졸린 눈 캐릭터 그리기

표정을 그리는 법은 4장에서 자세히 설명하겠지만, 여기서는 눈가에 변화만 주면 완성되는 간단한 졸린 눈(눈을 반쯤 감은 느낌의) 캐릭터를 그려 봅시다. 윗눈꺼풀을 평평하게 하고 원래 눈시울의 위치에 가느다란 선을 그립니다.

눈썹을 치켜 올리면, 조금 뻔뻔한 느낌의 졸린 눈 캐릭터가 됩니다.

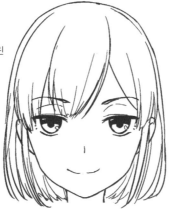

안경 소녀를 그릴 때는 안경테에 주의!

만화적인 여성 캐릭터는 눈의 크기가 크고 귀의 위치가 낮기 때문에 안경을 쓰면 림(안경알을 끼우는 고리 모양 부분)이 눈을 가리게 됩니다. 눈이 가려지지 않게 그리려면 연구가 필요합니다.

안경테를 크게 하고 눈 중심에 걸치지 않도록 해 줍니다. 여기에 언더 림(위쪽 테가 없는) 안경을 그리면 눈가를 명확하게 보여줄 수 있습니다.

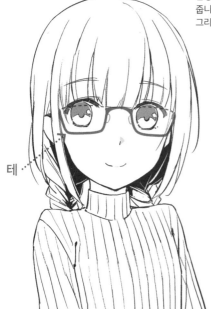

테 ·········

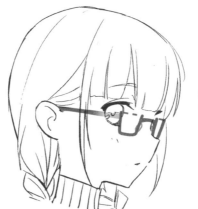

옆얼굴일 때에는 거의 모든 상황에서 안경의 다리가 눈을 일부 가리게 됩니다. 다리를 일부 지우거나, 눈을 가리지 않는 각도를 그리는 등 연구가 필요합니다.

남성은 이렇게 그리자!

♂ 장기말로 남성스러운 턱 만들기

여성은 동그라미로 얼굴을 그리지만, 남성은 「동그라미+거꾸로 세운 장기말」
로 얼굴 모양을 잡아 그립니다. 이렇게 함으로써 자연스럽게 얼굴이 갸름해지
면서, 턱이 뚜렷한 남성적인 얼굴이 그려집니다.

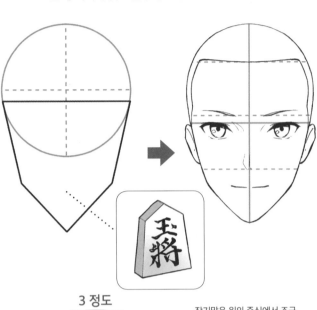

장기말은 원의 중심에서 조금
아래에 붙이는 것이 포인트.
이 정도의 위치가 청년의 윤
곽에 매치됩니다.

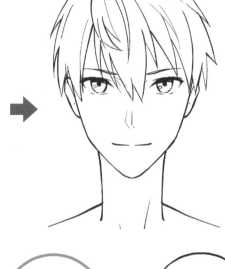

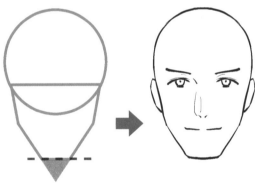

장기말의 끝부분을 큼직하게 자르면 더욱
남성적인 용모가 됩니다.

**1/2의 높이에
눈꺼풀이 걸린다.**

머리 높이의 1/2 정도에 눈
꺼풀이 오는 것은 여성과
같습니다. 다만 코나 입 위
치가 달라지니 그리는 순
서를 잘 확인해보세요.

1/4보다 조금 높은 위치가 코 아래

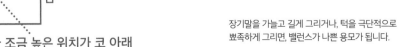

장기말을 가늘고 길게 그리거나, 턱을 극단적으로
뾰족하게 그리면, 밸런스가 나쁜 용모가 됩니다.

그리는 순서

◉ 윤곽의 모양 잡기

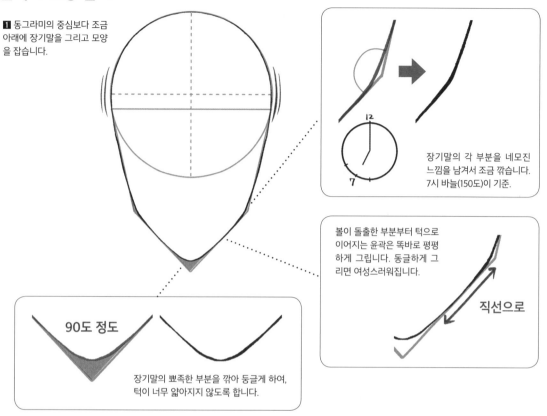

1 동그라미의 중심보다 조금 아래에 장기말을 그리고 모양을 잡습니다.

장기말의 각 부분을 네모진 느낌을 남겨서 조금 깎습니다. 7시 바늘(150도)이 기준.

볼이 돌출한 부분부터 턱으로 이어지는 윤곽은 똑바로 평평하게 그립니다. 동글하게 그리면 여성스러워집니다.

직선으로

90도 정도

장기말의 뾰족한 부분을 깎아 둥글게 하여, 턱이 너무 얇아지지 않도록 합니다.

◉ 눈 그리기

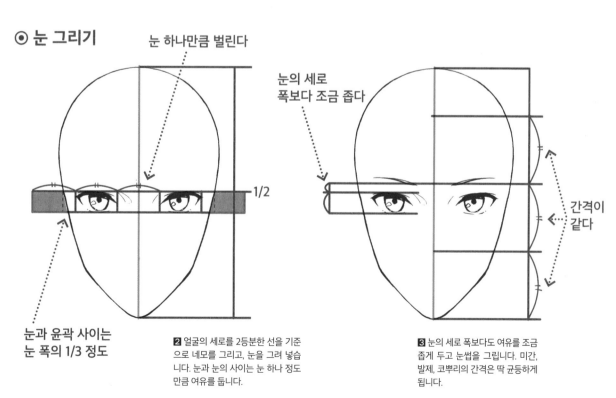

눈 하나만큼 벌린다

눈의 세로 폭보다 조금 좁다

간격이 같다

1/2

눈과 윤곽 사이는 눈 폭의 1/3 정도

2 얼굴의 세로를 2등분한 선을 기준으로 네모를 그리고, 눈을 그려 넣습니다. 눈과 눈의 사이는 눈 하나 정도만큼 여유를 둡니다.

3 눈의 세로 폭보다도 여유를 조금 좁게 두고 눈썹을 그립니다. 미간, 발제, 코뿌리의 간격은 딱 균등하게 됩니다.

23

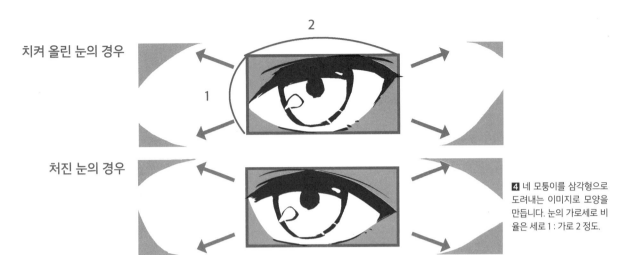

치켜 올린 눈의 경우

처진 눈의 경우

4 네 모퉁이를 삼각형으로 도려내는 이미지로 모양을 만듭니다. 눈의 가로세로 비율은 세로 1 : 가로 2 정도.

◉ 코·입·귀 그리기

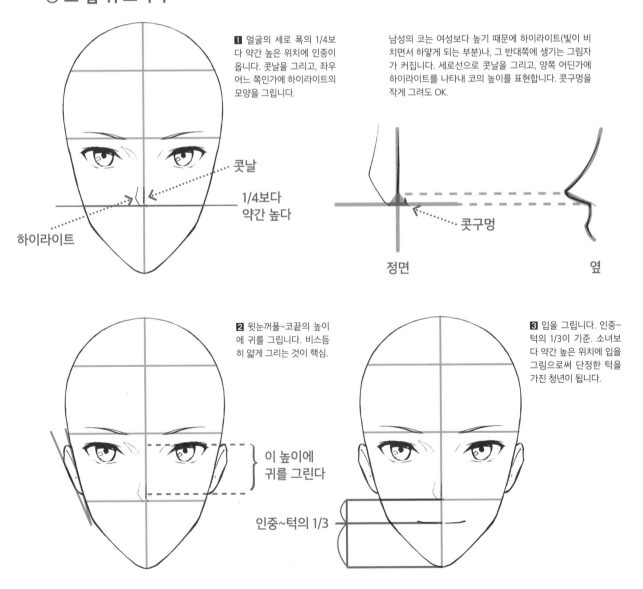

1 얼굴의 세로 폭의 1/4보다 약간 높은 위치에 인중이 옵니다. 콧날을 그리고, 좌우 어느 쪽인가에 하이라이트의 모양을 그립니다.

남성의 코는 여성보다 높기 때문에 하이라이트(빛이 비치면서 하얗게 되는 부분)나, 그 반대쪽에 생기는 그림자가 커집니다. 세로선으로 콧날을 그리고, 양쪽 어딘가에 하이라이트를 나타내 코의 높이를 표현합니다. 콧구멍을 작게 그려도 OK.

콧날

1/4보다 약간 높다

하이라이트

콧구멍

정면

옆

2 윗눈꺼풀~코끝의 높이에 귀를 그립니다. 비스듬히 얇게 그리는 것이 핵심.

이 높이에 귀를 그린다

3 입을 그립니다. 인중~턱의 1/3이 기준. 소녀보다 약간 높은 위치에 입을 그림으로써 단정한 턱을 가진 청년이 됩니다.

인중~턱의 1/3

⊙ 목~어깨 주변을 그리기

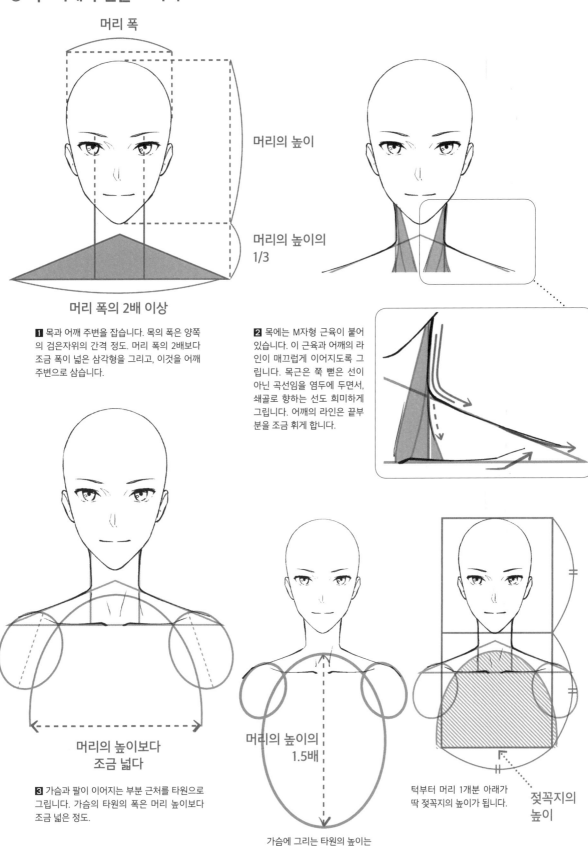

머리 폭

머리의 높이

머리의 높이의
1/3

머리 폭의 2배 이상

1 목과 어깨 주변을 잡습니다. 목의 폭은 양쪽의 검은자위의 간격 정도. 머리 폭의 2배보다 조금 폭이 넓은 삼각형을 그리고, 이것을 어깨 주변으로 삼습니다.

2 목에는 M자형 근육이 붙어 있습니다. 이 근육과 어깨의 라인이 매끄럽게 이어지도록 그립니다. 목근은 쭉 뻗은 선이 아닌 곡선임을 염두에 두면서, 쇄골로 향하는 선도 희미하게 그립니다. 어깨의 라인은 끝부분을 조금 휘게 합니다.

머리의 높이보다
조금 넓다

3 가슴과 팔이 이어지는 부분 근처를 타원으로 그립니다. 가슴의 타원의 폭은 머리 높이보다 조금 넓은 정도.

머리의 높이의
1.5배

가슴에 그리는 타원의 높이는
머리의 높이의 1.5배 정도입니다.

턱부터 머리 1개분 아래가
딱 젖꼭지의 높이가 됩니다.

젖꼭지의
높이

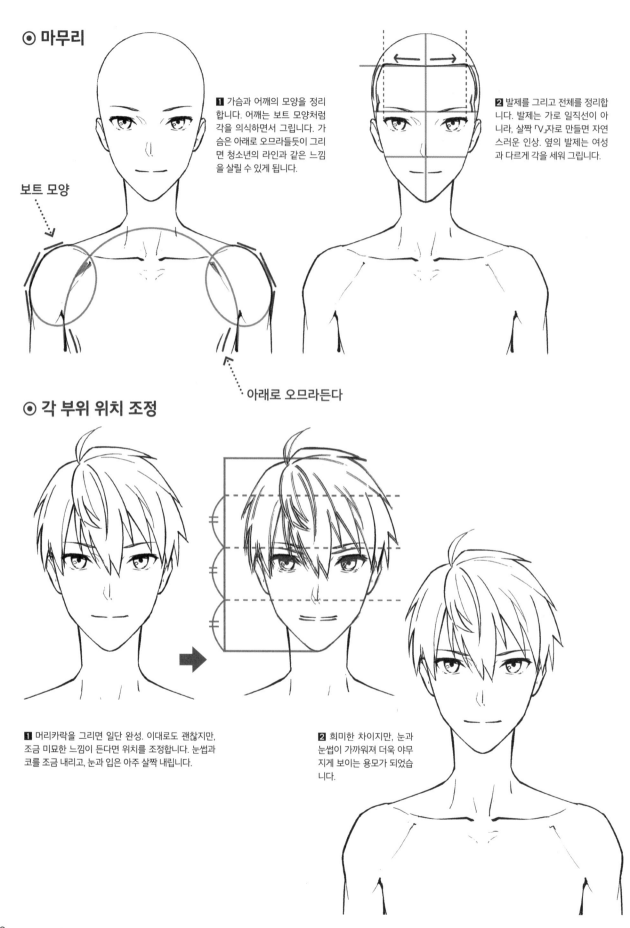

◉ 마무리

1 가슴과 어깨의 모양을 정리합니다. 어깨는 보트 모양처럼 각을 의식하면서 그립니다. 가슴은 아래로 오므라들듯이 그리면 청소년의 라인과 같은 느낌을 살릴 수 있게 됩니다.

2 발제를 그리고 전체를 정리합니다. 발제는 가로 일직선이 아니라, 살짝 「V」자로 만들면 자연스러운 인상. 옆의 발제는 여성과 다르게 각을 세워 그립니다.

보트 모양

아래로 오므라든다

◉ 각 부위 위치 조정

1 머리카락을 그리면 일단 완성. 이대로도 괜찮지만, 조금 미묘한 느낌이 든다면 위치를 조정합니다. 눈썹과 코를 조금 내리고, 눈과 입은 아주 살짝 내립니다.

2 희미한 차이지만, 눈과 눈썹이 가까워져 더욱 야무지게 보이는 용모가 되었습니다.

얼굴 정면의 베리에이션

자연스러운 정면 포즈를 그리고 싶다면 우선 몸부터

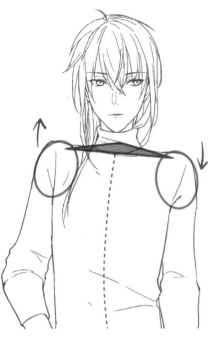

얼굴이 정면을 바라봐도, 손을 조금 움직이기만 해도 몸은 비스듬한 방향으로 움직입니다. 목부터 아래를 비스듬한 방향으로 그리면 자연스러운 인상이 됩니다.

비스듬한 방향의 몸을 그리기가 어려울 경우, 어깨를 조금만 기울여서 동체를 휘어지게 해봅시다. 로봇과도 같은 딱딱함이 희미해져서 자연스럽게 보입니다.

남성 캐릭터는 안경을 다채롭게 쓸 수 있다

남성 캐릭터는 여성 캐릭터와 같이 눈이 크지 않으며 귀의 위치도 높기 때문에, 안경을 써도 눈이 잘 가려지지 않습니다. 풀림(렌즈 전체가 테로 둘러싸여 있는 것)이나, 렌즈가 작은 안경도 조합할 수 있습니다.

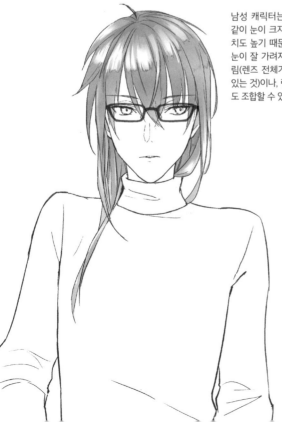

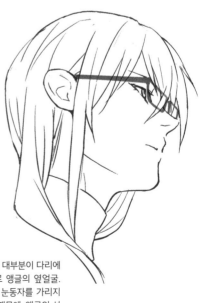

소녀일 때는 눈의 대부분이 다리에 가려지고 마는 로 앵글의 옆얼굴. 남성 캐릭터라면 눈동자를 가리지 않고 쓸 수 있기 때문에, 앵글의 선택지도 넓어집니다.

옆얼굴 그리기

옆얼굴은 이마나 코, 턱의 기복에 남녀 차가 있습니다. 특히 코~턱 부분이 남녀 표현 기법의 중요 포인트. 남성은 약간 현실에 가깝게 그리지만, 여성은 상당히 데포르메를 강조하여 그리는 것이 핵심입니다.

여성은 이렇게 그리자!

♀ 코끝을 쫑긋 솟아오르게 하여 데포르메

동그라미에 「ㄴ」 자를 더해서 대략적인 모양을 잡고, 코를 쫑긋 높여주면 귀여운 옆얼굴이 됩니다. 입술의 기복을 생략한 데포르메 표현이 표현 기법의 중요 포인트입니다.

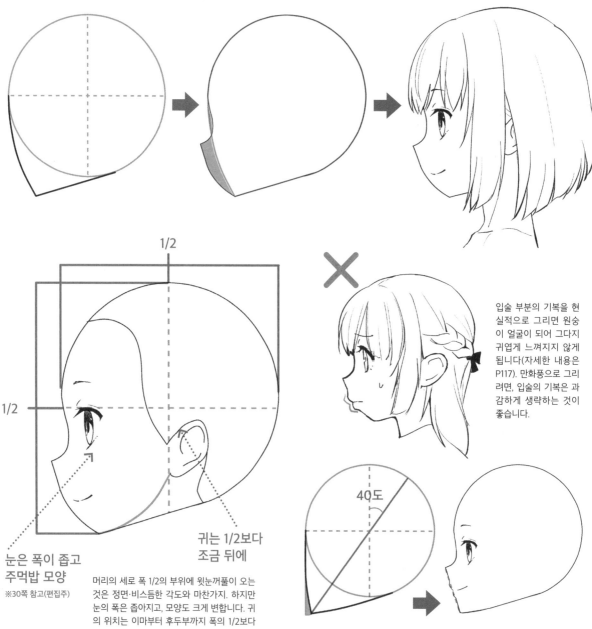

입술 부분의 기복을 현실적으로 그리면 원숭이 얼굴이 되어 그다지 귀엽게 느껴지지 않게 됩니다(자세한 내용은 P117). 만화풍으로 그리려면, 입술의 기복은 과감하게 생략하는 것이 좋습니다.

1/2

1/2

눈은 폭이 좁고 주먹밥 모양
※30쪽 참고(편집주)

머리의 세로 폭 1/2의 부위에 윗눈꺼풀이 오는 것은 정면·비스듬한 각도와 마찬가지. 하지만 눈의 폭은 좁아지고, 모양도 크게 변합니다. 귀의 위치는 이마부터 후두부까지 폭의 1/2보다 조금 뒤에 있습니다.

귀는 1/2보다 조금 뒤에

40도

입술 모양을 그리고 싶을 때는 턱을 조금 앞으로 내밀고 희미한 기복으로 표현하면 귀여움이 유지됩니다.

⊙ **윤곽의 모양 잡기**

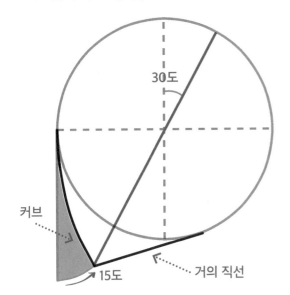

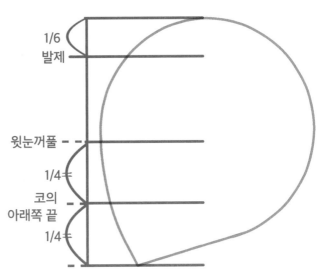

1 동그라미의 왼쪽 끝에 쭉 뻗은 세로선을 그리고, 거기부터 약 15도에서 벗어나지 않도록 「L」자를 그립니다. 「L」자의 세로선 부분은 매끄럽게 휘어주고, 가로선 부분은 거의 직선으로 묘사합니다.

2 여기서 부위의 배치를 정해줍니다. 머리~턱 끝의 1/2가 윗눈꺼풀의 위치. 아래부터 1/4가 코 아래쪽 끝의 위치. 1/6(눈 위를 3등분한 높이)가 발제의 위치가 됩니다.

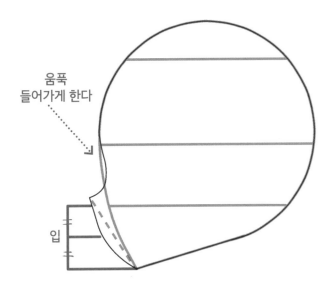

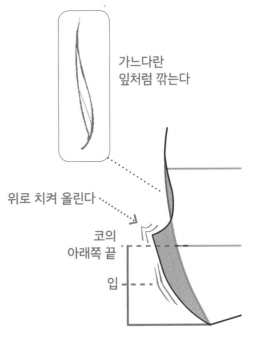

3 쫑긋 튀어나온 코의 모양을 만듭니다. 순서 2쯤 되었을 때부터 눈 부분을 조금 들어가게 하고 코끝을 뾰족하게 해서 턱으로 이어지는 곡선을 그립니다. 입술은 코의 아래쪽 끝~턱의 중간쯤에 있습니다만 기복은 생략.

4 코~턱의 클로즈 업. 눈 부분은 주변을 가느다란 잎처럼 얇게 깎은 모양을 만듭니다. 코끝은 코의 아래쪽 끝 가리키는 가로선보다도 위로 튀어나오게 합니다. 코~턱은 입의 높이로 둥글게 부풀어 오르게 하듯이 그립니다.

⊙ 입·귀 그리기

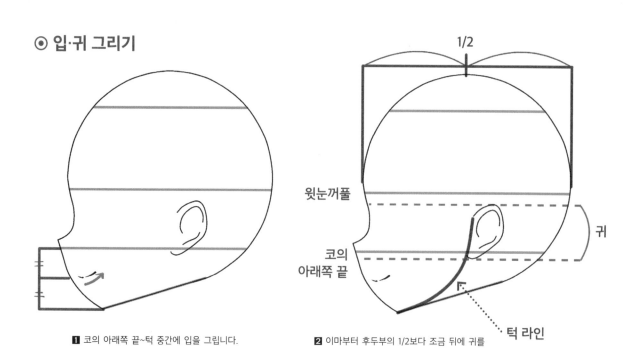

1/2

윗눈꺼풀

코의
아래쪽 끝

귀

턱 라인

1 코의 아래쪽 끝~턱 중간에 입을 그립니다. 윤곽의 안쪽에 솟구쳐 오르듯이 그리는 것이 포인트. 만화·일러스트이기에 가능한 데포르메 표현입니다.

2 이마부터 후두부의 1/2보다 조금 뒤에 귀를 그립니다. 높이는 윗눈꺼풀~코의 아래쪽 끝보다 조금 내리면 어린 용모와 잘 어울립니다.

⊙ 눈 그리기

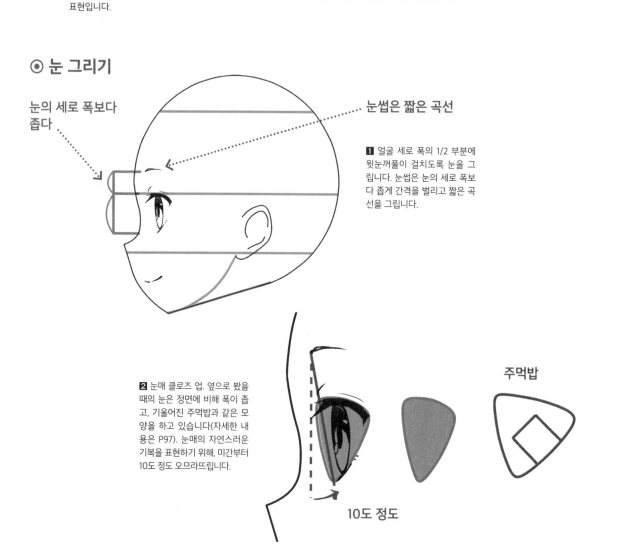

눈의 세로 폭보다
좁다

눈썹은 짧은 곡선

1 얼굴 세로 폭의 1/2 부분에 윗눈꺼풀이 걸치도록 눈을 그립니다. 눈썹은 눈의 세로 폭보다 좁게 간격을 벌리고 짧은 곡선을 그립니다.

주먹밥

2 눈매 클로즈 업. 옆으로 봤을 때의 눈은 정면에 비해 폭이 좁고, 기울어진 주먹밥과 같은 모양을 하고 있습니다(자세한 내용은 P97). 눈매의 자연스러운 기복을 표현하기 위해, 미간부터 10도 정도 오므라뜨립니다.

10도 정도

⊙ 목~어깨 근처 그리기

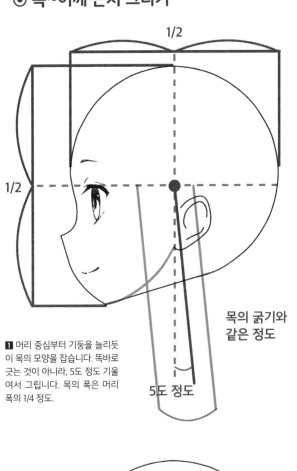

1/2

1/2

5도 정도

목의 굵기와 같은 정도

1 머리 중심부터 기둥을 늘리듯이 목의 모양을 잡습니다. 똑바로 긋는 것이 아니라, 5도 정도 기울여서 그립니다. 목의 폭은 머리폭의 1/4 정도.

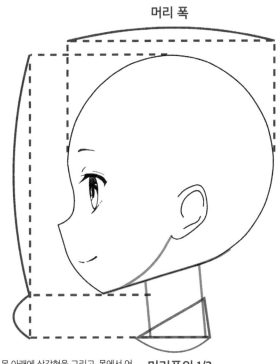

머리 폭

머리폭의 1/3

2 목 아래에 삼각형을 그리고, 목에서 어깨로 이어지는 부분의 윤곽을 잡습니다. 삼각형의 가로 폭은 머리폭의 1/3 정도.

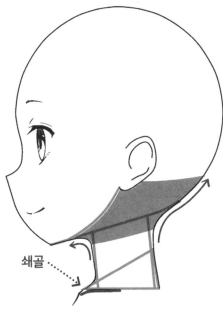

쇄골 ·······

3 머리 부분과 목을 곡선으로 이어줍니다. 현실적인 인물보다 목이 가늘기 때문에 목 앞도 뒤도 약간 급커브 곡선으로 이어줍니다.

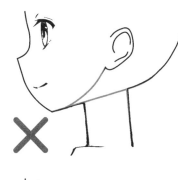

곡선으로 잇지 않으면 인형처럼 인상이 딱딱해짐.

현실적인 인물은 그림처럼 머리와 목이 완만한 곡선으로 이어집니다. 하지만 만화풍 여성 캐릭터를 이렇게 그리면, 턱이 늘어지면서 늙어 보입니다.

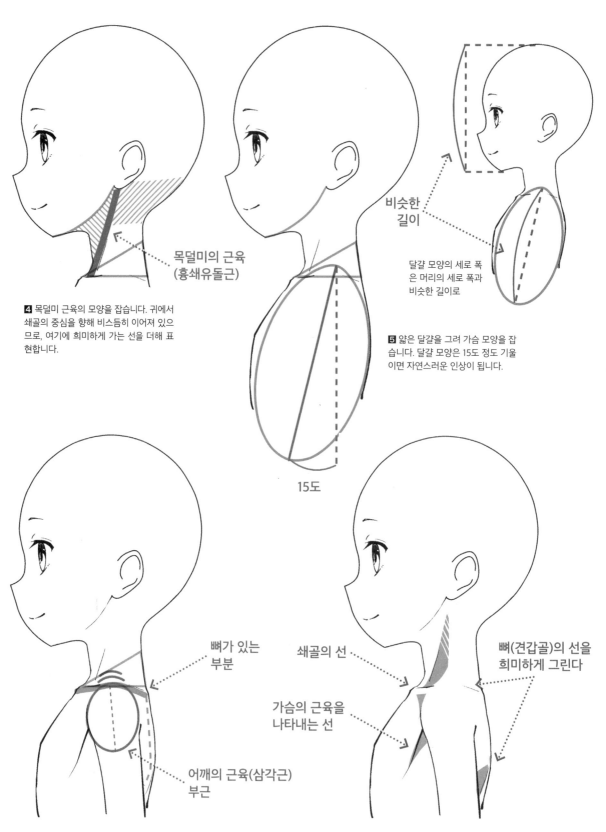

목덜미의 근육
(흉쇄유돌근)

4 목덜미 근육의 모양을 잡습니다. 귀에서 쇄골의 중심을 향해 비스듬히 이어져 있으므로, 여기에 희미하게 가는 선을 더해 표현합니다.

비슷한 길이

달걀 모양의 세로 폭은 머리의 세로 폭과 비슷한 길이로

5 얇은 달걀을 그려 가슴 모양을 잡습니다. 달걀 모양은 15도 정도 기울이면 자연스러운 인상이 됩니다.

15도

뼈가 있는 부분

어깨의 근육(삼각근) 부근

6 어깨 주위의 근육이나 뼈의 위치를 잡습니다. 삼각형의 저변에 걸치듯이 타원을 그리고, 이것이 어깨의 근육 부분이 됩니다. 타원 위에는 둥글게 뼈(쇄골과 견갑골)의 모양이 나옵니다.

쇄골의 선

가슴의 근육을 나타내는 선

뼈(견갑골)의 선을 희미하게 그린다

7 어깨 주위의 근육이나 뼈는 전부 선명한 선으로 그리는 것이 아니라, 순서 6에서 잡은 부분을 토대로 필요한 부분에만 선을 더해줍니다. 겨드랑이 아래부터 비스듬히 선을 내려 가슴 근육도 표현합니다. (핑크색 부분은 주위보다 움푹 들어가 그림자가 생기기 쉬운 부분)

⊙ 마무리

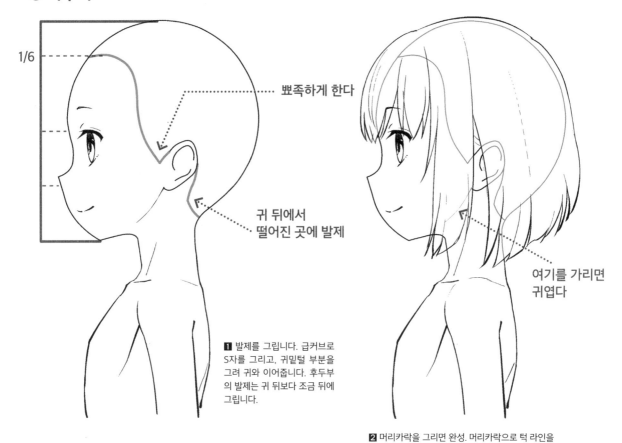

1/6

뾰족하게 한다

귀 뒤에서
떨어진 곳에 발제

1 발제를 그립니다. 급커브로
S자를 그리고, 귀밑털 부분을
그려 귀와 이어줍니다. 후두부
의 발제는 귀 뒤보다 조금 뒤에
그립니다.

여기를 가리면
귀엽다

2 머리카락을 그리면 완성. 머리카락으로 턱 라인을
가리면 더욱 어리고 귀여운 인상이 됩니다.

⊙ 각 부위 위치 조정

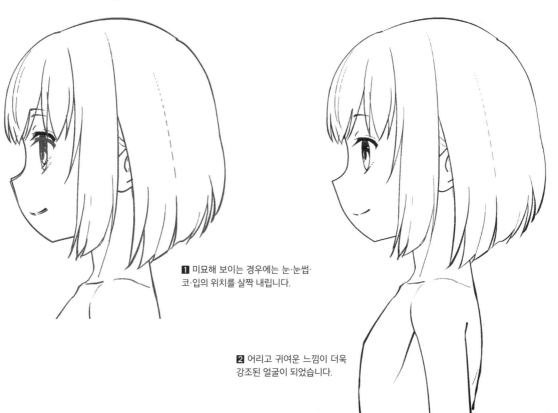

1 미묘해 보이는 경우에는 눈·눈썹·
코·입의 위치를 살짝 내립니다.

2 어리고 귀여운 느낌이 더욱
강조된 얼굴이 되었습니다.

남성은 이렇게 그리자!

♂ 콧날을 직선적으로 그려서 단정한 용모로

네모 안에 계란 모양을 그리고, 그 아래에 기울어진 컵과 같은 모양을 잡아
그립니다. 여성의 뾰족하고 위로 솟은 코와 달리, 눈매부터 비스듬하게 직
선적으로 늘어나는 듯한 콧날을 그리면 단정한 용모가 됩니다.

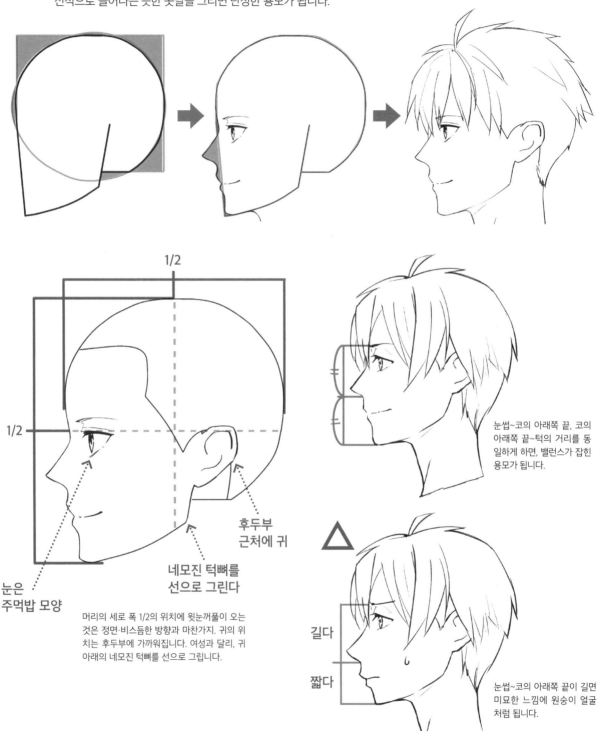

1/2

1/2

눈썹~코의 아래쪽 끝, 코의
아래쪽 끝~턱의 거리를 동
일하게 하면, 밸런스가 잡힌
용모가 됩니다.

후두부
근처에 귀

네모진 턱뼈를
선으로 그린다

눈은
주먹밥 모양

머리의 세로 폭 1/2의 위치에 윗눈꺼풀이 오는
것은 정면·비스듬한 방향과 마찬가지. 귀의 위
치는 후두부에 가까워집니다. 여성과 달리, 귀
아래의 네모진 턱뼈를 선으로 그립니다.

△

길다

짧다

눈썹~코의 아래쪽 끝이 길면
미묘한 느낌에 원숭이 얼굴
처럼 됩니다.

⊙ 윤곽의 모양 잡기

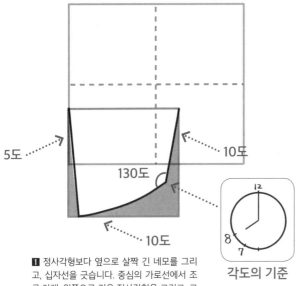

5도

10도

130도

10도

각도의 기준

1 정사각형보다 옆으로 살짝 긴 네모를 그리고, 십자선을 긋습니다. 중심의 가로선에서 조금 아래, 왼쪽으로 기운 정사각형을 그리고, 그 안쪽에 기울어진 컵과 같은 모양을 잡아 턱을 만듭니다.

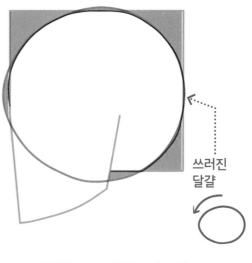

쓰러진 달걀

2 직사각형에서 조금 튀어나오듯이 쓰러진 달걀을 그려서 머리 모양을 잡습니다(이마 쪽에 계란의 튀어나온 부분이 옵니다). 이마, 정수리, 후두부를 조금 깎아 평평하게 합니다.

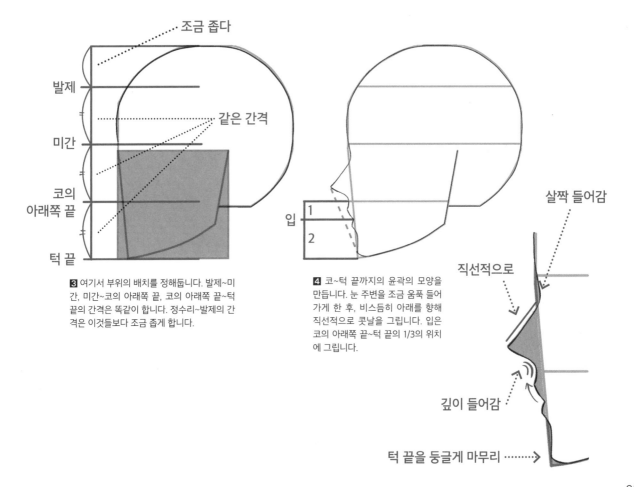

조금 좁다

발제

미간

같은 간격

코의 아래쪽 끝

턱 끝

입

1

2

살짝 들어감

직선적으로

깊이 들어감

턱 끝을 둥글게 마무리 ┈┈→

3 여기서 부위의 배치를 정해둡니다. 발제~미간, 미간~코의 아래쪽 끝, 코의 아래쪽 끝~턱 끝의 간격은 똑같이 합니다. 정수리~발제의 간격은 이것들보다 조금 좁게 합니다.

4 코~턱 끝까지의 윤곽의 모양을 만듭니다. 눈 주변을 조금 움푹 들어가게 한 후, 비스듬히 아래를 향해 직선적으로 콧날을 그립니다. 입은 코의 아래쪽 끝~턱 끝의 1/3의 위치에 그립니다.

◉ 입·귀 그리기

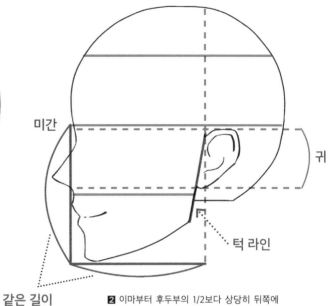

미간

귀

턱 라인

같은 길이

1 코의 아래쪽 끝~턱의 1/3 높이에 미소 짓는 입가를 그립니다. 남성은 윤곽에 이어서 그려도 좋지만, 살짝 윤곽 안쪽으로 비껴 그리면 딱 좋게 데포르메됩니다.

2 이마부터 후두부의 1/2보다 상당히 뒤쪽에 귀를 그립니다. 약간 후두부에 가까운 위치가 현실에 가까운 남성의 밸런스입니다. 귀의 높이는 눈썹보다 약간 아래~코 아래 정도에 그립니다.

◉ 눈 그리기

윗눈꺼풀

미간

20도 정도

주먹밥 모양

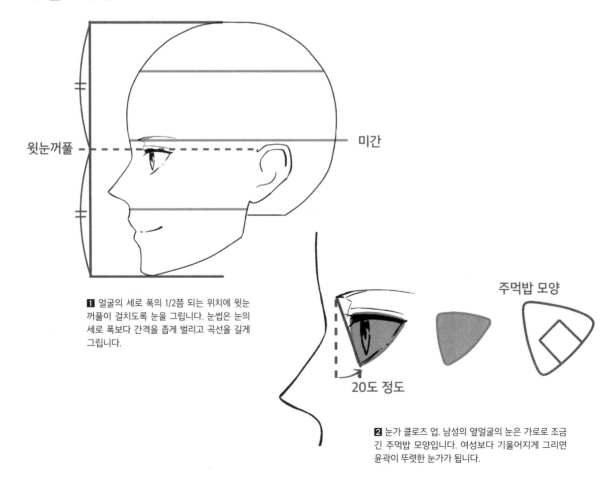

1 얼굴의 세로 폭의 1/2쯤 되는 위치에 윗눈꺼풀이 걸치도록 눈을 그립니다. 눈썹은 눈의 세로 폭보다 간격을 좁게 벌리고 곡선을 길게 그립니다.

2 눈가 클로즈 업. 남성의 옆얼굴의 눈은 가로로 조금 긴 주먹밥 모양입니다. 여성보다 기울어지게 그리면 윤곽이 뚜렷한 눈가가 됩니다.

⊙ 목~어깨 근처 그리기

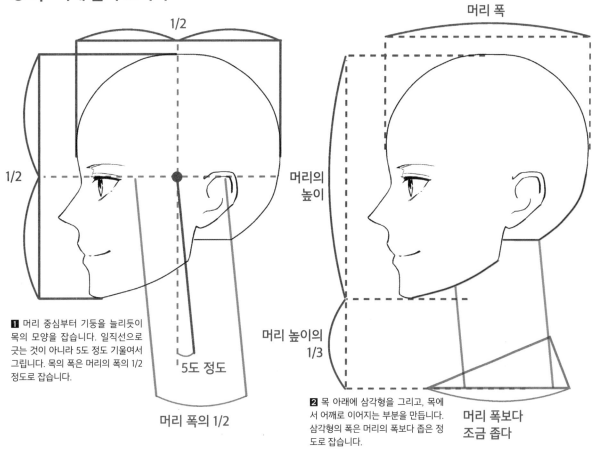

1/2

1/2

머리 폭

머리의 높이

머리 높이의 1/3

5도 정도

머리 폭의 1/2

머리 폭보다 조금 좁다

1 머리 중심부터 기둥을 늘리듯이 목의 모양을 잡습니다. 일직선으로 긋는 것이 아니라 5도 정도 기울여서 그립니다. 목의 폭은 머리의 폭의 1/2 정도로 잡습니다.

2 목 아래에 삼각형을 그리고, 목에서 어깨로 이어지는 부분을 만듭니다. 삼각형의 폭은 머리의 폭보다 좁은 정도로 잡습니다.

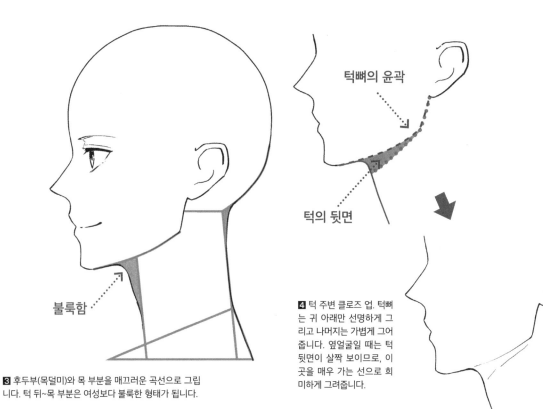

턱뼈의 윤곽

턱의 뒷면

불룩함

3 후두부(목덜미)와 목 부분을 매끄러운 곡선으로 그립니다. 턱 뒤~목 부분은 여성보다 불룩한 형태가 됩니다.

4 턱 주변 클로즈 업. 턱뼈는 귀 아래만 선명하게 그리고 나머지는 가볍게 그어 줍니다. 옆얼굴일 때는 턱 뒷면이 살짝 보이므로, 이곳을 매우 가는 선으로 희미하게 그려줍니다.

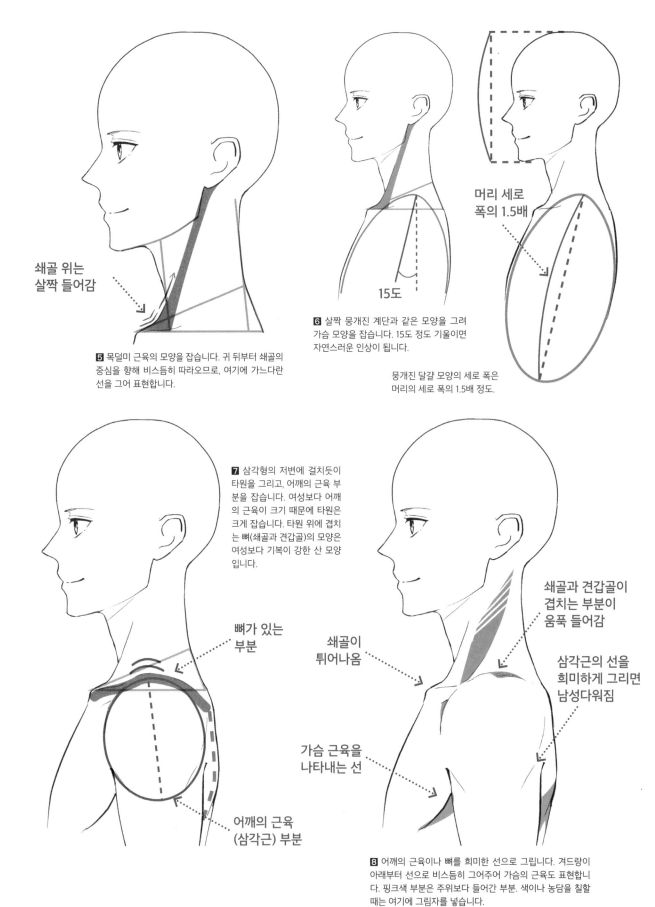

쇄골 위는
살짝 들어감

⑤ 목덜미 근육의 모양을 잡습니다. 귀 뒤부터 쇄골의
중심을 향해 비스듬히 따라오므로, 여기에 가느다란
선을 그어 표현합니다.

머리 세로
폭의 1.5배

15도

⑥ 살짝 뭉개진 계단과 같은 모양을 그려
가슴 모양을 잡습니다. 15도 정도 기울이면
자연스러운 인상이 됩니다.

뭉개진 달걀 모양의 세로 폭은
머리의 세로 폭의 1.5배 정도.

⑦ 삼각형의 저변에 걸치듯이
타원을 그리고, 어깨의 근육 부
분을 잡습니다. 여성보다 어깨
의 근육이 크기 때문에 타원은
크게 잡습니다. 타원 위에 겹치
는 뼈(쇄골과 견갑골)의 모양은
여성보다 기복이 강한 산 모양
입니다.

뼈가 있는
부분

어깨의 근육
(삼각근) 부분

쇄골과 견갑골이
겹치는 부분이
움푹 들어감

쇄골이
튀어나옴

삼각근의 선을
희미하게 그리면
남성다워짐

가슴 근육을
나타내는 선

⑧ 어깨의 근육이나 뼈를 희미한 선으로 그립니다. 겨드랑이
아래부터 선으로 비스듬히 그어주어 가슴의 근육도 표현합니
다. 핑크색 부분은 주위보다 들어간 부분. 색이나 농담을 칠할
때는 여기에 그림자를 넣습니다.

◉ 마무리

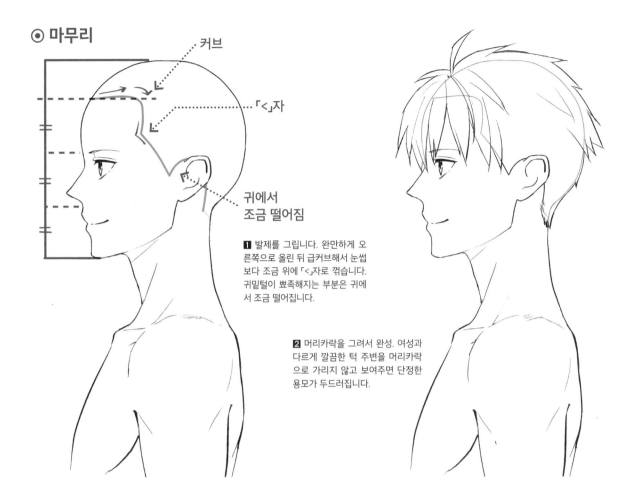

커브

「<」자

귀에서
조금 떨어짐

1 발제를 그립니다. 완만하게 오른쪽으로 올린 뒤 급커브해서 눈썹보다 조금 위에 「<」자로 꺾습니다. 귀밑털이 뾰족해지는 부분은 귀에서 조금 떨어집니다.

2 머리카락을 그려서 완성. 여성과 다르게 깔끔한 턱 주변을 머리카락으로 가리지 않고 보여주면 단정한 용모가 두드러집니다.

◉ 각 부위 위치 조정

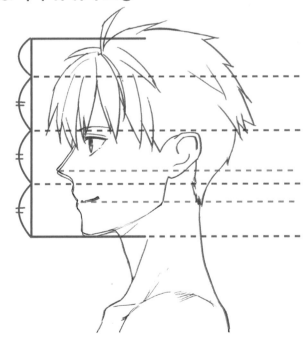

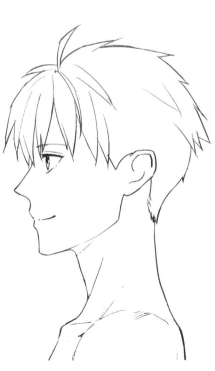

1 미묘하게 느껴질 경우 코와 입을 살짝 내립니다. 턱도 살짝 아래로 당겨줍니다.

2 더욱 산뜻하게 보이는 용모가 되었습니다.

◉ 베리에이션

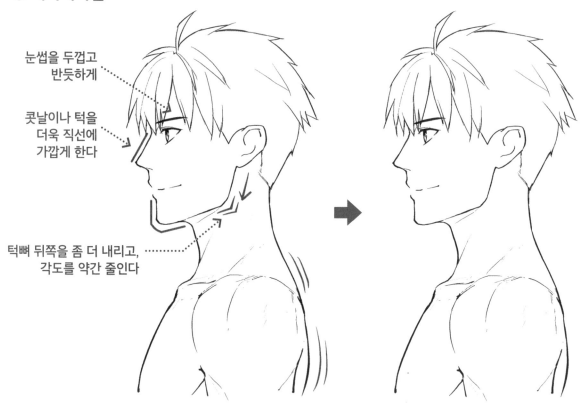

눈썹을 두껍고
반듯하게

콧날이나 턱을
더욱 직선에
가깝게 한다

턱뼈 뒤쪽을 좀 더 내리고,
각도를 약간 줄인다

조금 더 와일드한 청년을 그리고 싶은 경우에는 윤곽을 더 뚜렷
하게 표현합니다. 목이나 어깨는 등 쪽 볼륨을 늘려서 다부지게
그립니다.

조금 기울이면 더욱 자연스러운 옆얼굴로

POINT

옆얼굴을 그리는데 익숙해
졌다면, 조금 기울인 옆얼굴
에도 도전해봅시다. 딱딱한
인상이 약해지고, 분위기가
자연스러워집니다.

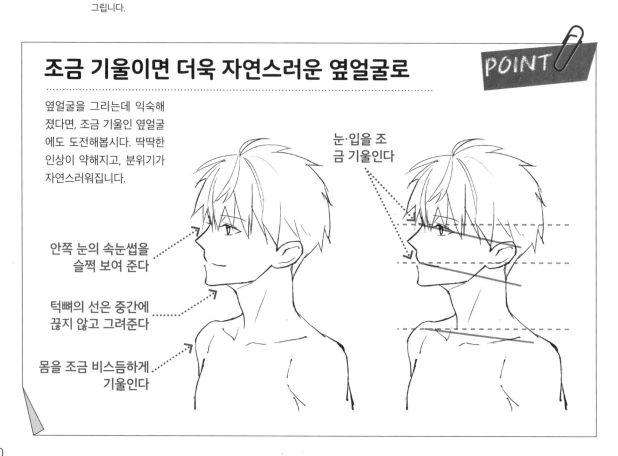

눈·입을 조
금 기울인다

안쪽 눈의 속눈썹을
슬쩍 보여 준다

턱뼈의 선은 중간에
끊지 않고 그려준다

몸을 조금 비스듬하게
기울인다

옆얼굴이 잘 안 그려질 때의 체크 포인트

윤곽의 기복이 뚜렷하게 보이는 옆얼굴은, 좀처럼 얼버무리기가 쉽지 않은 법. 여기서는 「옆얼굴이 잘 안 그려지는데 이유를 모르겠다」 싶을 때에 확인해야 할 포인트와 해결법을 살펴봅시다.

머리 모양이 별로다 ····· 머리 뒤쪽이 튀어나오지 않도록 수정

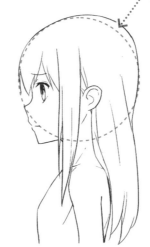

여기를 깎는다

머리 모양이 어째서인지 촌스럽고 세련되지 않은 인상이 들 때는, 후두부가 튀어나오지는 않았는지 확인해봅시다. 앞머리를 따라 머리 사이즈의 원을 그리고, 그곳부터 후두부가 튀어나오지 않았도록 깎아 줍니다.

주걱턱처럼 보인다 ····· 턱의 방향을 바꾸어서 자연스럽게 보이도록

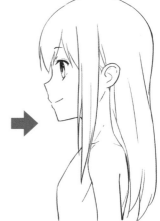

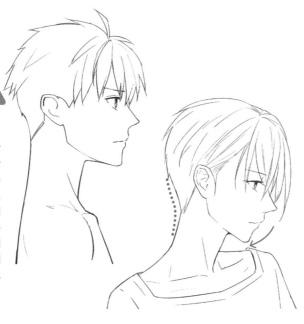

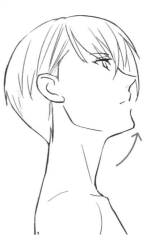

목을 가늘게 데포르메한 캐릭터는 밸런스의 희미한 차이로도 턱이 튀어나온 것처럼 보이기 쉽습니다. 신경 쓰일 때는 과감하게 턱을 당긴 자세를 잡아 봅시다. 턱이 눈에 띄지 않게 됨과 동시에 후두부가 매끄러워져서 자연스럽게 보입니다.

위를 높이 올려다볼 때도 턱이 튀어나온 느낌을 누그러뜨릴 수 있습니다.

반측면 얼굴 그리기

비스듬히 바라본 얼굴은 거리가 있기 때문에 「그리기 어려워!」라며 자신 감을 잃는 사람이 많을 것입니다. 눈의 모양은 정면과 비교해서 어떻게 변화하는지, 부위의 위치는 어떻게 변하는지를 기억하면, 제법 그리기 쉬워 질 것입니다.

여성은 이렇게 그리자!

♀ 동그라미에서 딸기 모양의 윤곽을 잡아 그리기

비스듬히 바라본 여성의 윤곽은 좌우비대칭이 됩니다.
살짝 비뚤어진 딸기와 같은 모양을 이미지하면 그리기
쉬워질 겁니다.

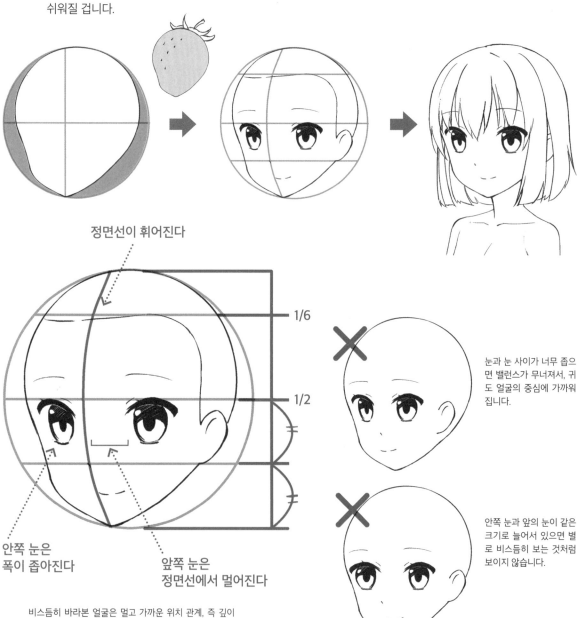

정면선이 휘어진다

1/6

1/2

눈과 눈 사이가 너무 좁으 면 밸런스가 무너져서, 귀 도 얼굴의 중심에 가까워 집니다.

안쪽 눈은 폭이 좁아진다

앞쪽 눈은 정면선에서 멀어진다

안쪽 눈과 앞의 눈이 같은 크기로 늘어서 있으면 별 로 비스듬히 보는 것처럼 보이지 않습니다.

비스듬히 바라본 얼굴은 멀고 가까운 위치 관계, 즉 깊이 가 생겨서 정면선(얼굴 표면의 정중앙을 지나는 선)이 좌우 한쪽에 가깝게 휘어집니다. 안쪽 눈은 폭이 좁게 보입니다. 앞의 눈은 정면선에서 조금 떨어진 장소로 옵니다.

◉ 윤곽의 모양 잡기

1 원을 그리고 절반 정도의 높이에 가로 선을 그립니다. 세로선은 중앙이 아니라, 조금 왼쪽으로 엇나가게 그립니다.

2 원의 왼쪽을 깎습니다. 희미한 초승달 모양으로 깎은 뒤 얇은 잎과 같은 모양으로 더욱 깎습니다.

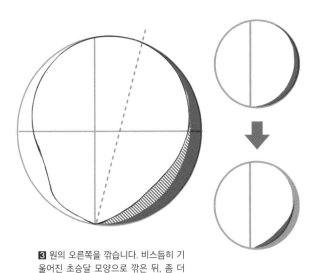

3 원의 오른쪽을 깎습니다. 비스듬히 기 울어진 초승달 모양으로 깎은 뒤, 좀 더 아래쪽을 깎아 평탄하게 합니다.

POINT

귀여운 뺨은 살짝 위로 올린다

화풍이나 취향에 따라 다르지만, 안쪽 윤곽은 위로 살짝 부풀어 오르게 만들면 귀여워집니다.

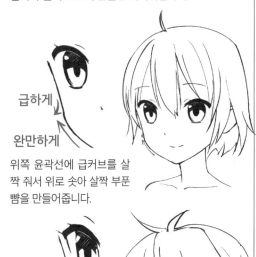

급하게

완만하게

위쪽 윤곽선에 급커브를 살 짝 줘서 위로 솟아 살짝 부푼 뺨을 만들어줍니다.

급하게

완만하게

데포르메가 강한 화풍에서 는 뺨이 위로 뾰족하게 솟아 있어서 알기 쉽습니다.

⊙ 눈 그리기

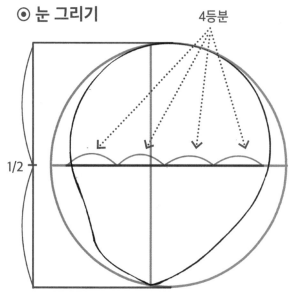

4등분

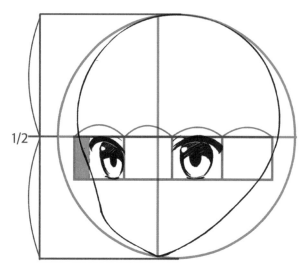

1 얼굴 한가운데를 지나는 가로선을 4등분합니다. 왼쪽으로 살짝 치우쳐서 등분하는 것이 포인트.

2 4등분한 선 아래에 4개의 네모를 그리고, 그 안에 눈을 그려 넣습니다. 앞쪽 눈은 정면 얼굴의 눈과 비슷한 크기. 안쪽 눈은 폭을 조금 짧게 합니다.

폭을 좁힌다

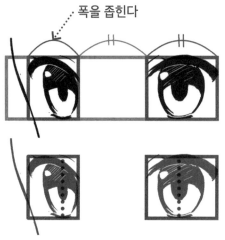

눈의 세로 폭보다 조금 좁게 한다

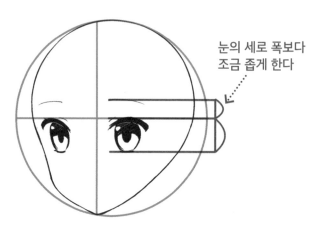

3 눈과 눈 사이는 앞쪽 눈 1개분 정도로 벌립니다. 안쪽 눈은 앞쪽 눈의 폭에서 7할 정도의 폭으로 그립니다. 앞쪽 눈은 중앙에 눈동자가 오도록. 안쪽 눈은 눈동자는 약간 오른쪽에 그립니다.

4 눈썹을 그립니다. 눈의 세로 폭보다 조금 좁은 폭만큼 공간을 잡습니다. 데포르메가 강한 눈이 큰 캐릭터라면 조금 더 넓게 잡아도 OK.

✕

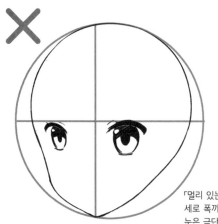

? △

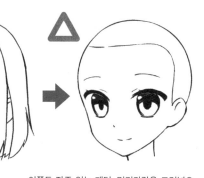

「멀리 있는 것은 작게 보이는 법」이라며 안쪽 눈의 세로 폭까지 줄여버리면 위화감이 생깁니다. 안쪽 눈은 극단적으로 멀리 떨어진 것이 아니기 때문에, 세로 폭의 차이는 거의 없습니다.

이쪽도 자주 있는 패턴. 머리카락을 그려넣으면 얼핏 보기엔 평범해 보이지만, 바로 앞의 눈과 귀의 거리가 너무 가깝습니다. 그림이나 취향에 따라서는 상관없지만, 평면적으로 보이기 쉽기 때문에 기본적으로는 피합니다.

⊙ 코·입·귀 그리기

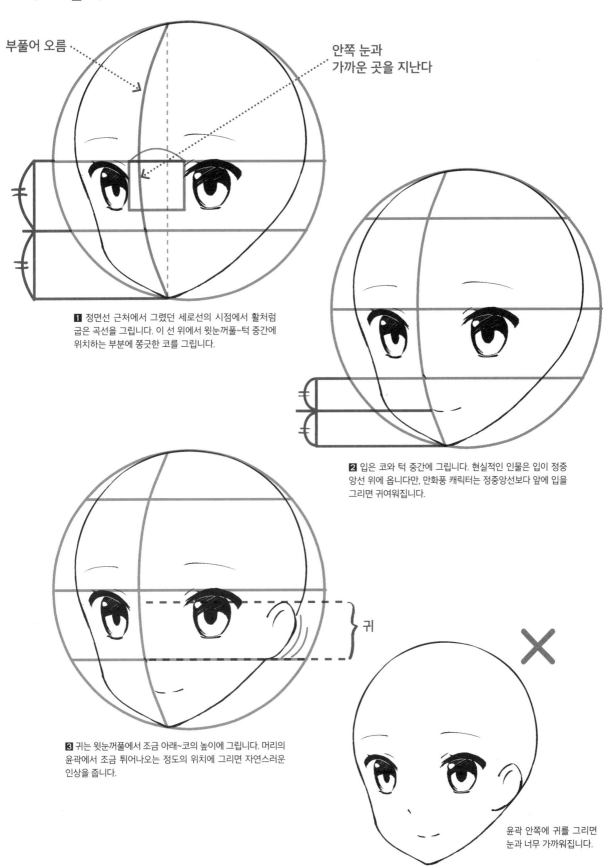

부풀어 오름

안쪽 눈과
가까운 곳을 지난다

1 정면선 근처에서 그렸던 세로선의 시점에서 활처럼
굽은 곡선을 그립니다. 이 선 위에서 윗눈꺼풀~턱 중간에
위치하는 부분에 쫑긋한 코를 그립니다.

2 입은 코와 턱 중간에 그립니다. 현실적인 인물은 입이 정중
앙선 위에 옵니다만, 만화풍 캐릭터는 정중앙선보다 앞에 입을
그리면 귀여워집니다.

귀

3 귀는 윗눈꺼풀에서 조금 아래~코의 높이에 그립니다. 머리의
윤곽에서 조금 튀어나오는 정도의 위치에 그리면 자연스러운
인상을 줍니다.

윤곽 안쪽에 귀를 그리면
눈과 너무 가까워집니다.

◉ 목~어깨 주변 그리기

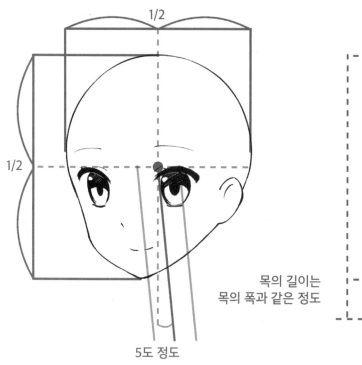

목의 길이는
목의 폭과 같은 정도

5도 정도

1 머리의 중심에서 기둥을 뻗듯이 목의 모양을 잡습니다. 똑바로 아래가 아니라, 5도 저도 기울여서 그립니다. 목의 폭은 머리 폭의 1/4 정도.

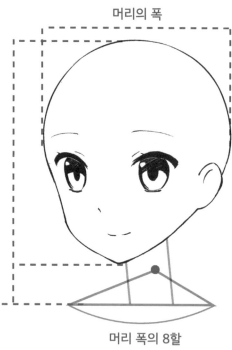

머리의 폭

머리 폭의 8할

2 목 아래에 양쪽으로 비대칭인 삼각형을 그리고 어깨 주변의 모양을 잡습니다. 삼각형 폭의 기준은 머리 폭의 8할 정도.

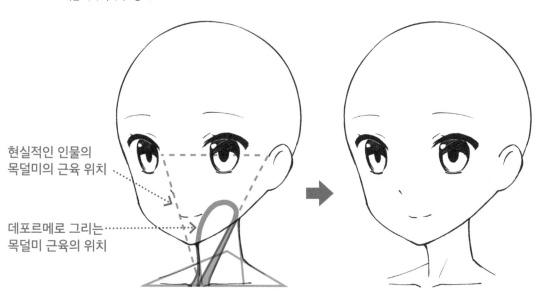

현실적인 인물의
목덜미의 근육 위치

데포르메로 그리는
목덜미 근육의 위치

4 목덜미 근육을 매우 조심스럽게 그립니다. 만화 풍의 캐릭터는 실체 인물과 다르게 목이 얇기 때문에 목덜미의 근육은 살짝 데포르메. 목덜미를 지나는 고리를 이미지해서 그립니다.

목은 선의 끝을 희미하게 휘게
하여 머리나 어깨를 매끄럽게
이어줍니다.

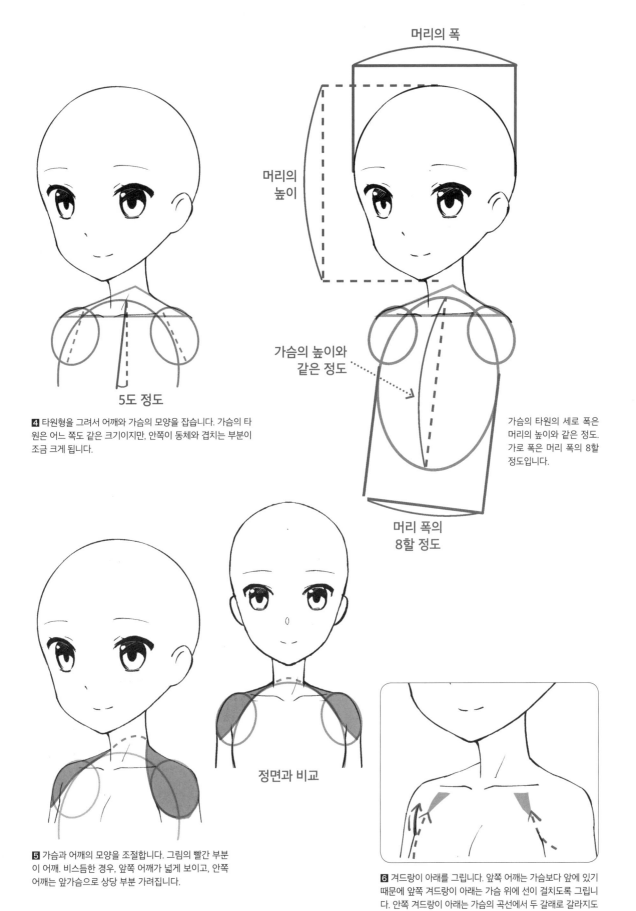

머리의 폭

머리의
높이

가슴의 높이와
같은 정도

5도 정도

가슴의 타원의 세로 폭은
머리의 높이와 같은 정도.
가로 폭은 머리 폭의 8할
정도입니다.

머리 폭의
8할 정도

4 타원형을 그려서 어깨와 가슴의 모양을 잡습니다. 가슴의 타원은 어느 쪽도 같은 크기이지만, 안쪽이 동체와 겹치는 부분이 조금 크게 됩니다.

정면과 비교

5 가슴과 어깨의 모양을 조절합니다. 그림의 빨간 부분이 어깨. 비스듬한 경우, 앞쪽 어깨가 넓게 보이고, 안쪽 어깨는 앞가슴으로 상당 부분 가려집니다.

6 겨드랑이 아래를 그립니다. 앞쪽 어깨는 가슴보다 앞에 있기 때문에 앞쪽 겨드랑이 아래는 가슴 위에 선이 걸치도록 그립니다. 안쪽 겨드랑이 아래는 가슴의 곡선에서 두 갈래로 갈라지도록 볼륨을 올려서 늘어짐을 그립니다.

47

◉ 마무리

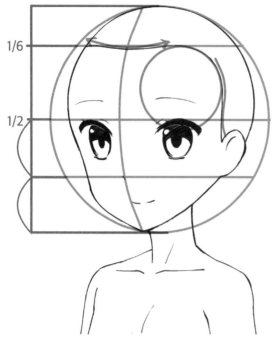

1 발제를 그립니다. 이마 가운데의 발제는 아주 살짝 휘어준 선. 옆머리의 발제는, 커다란 원을 따라가는 듯한 곡선을 느슨한 S자로 그립니다. 안쪽 옆머리의 발제는 이 각도에서는 보이지 않습니다.

2 앞머리를 3묶음으로 나누어 그리고, 옆머리, 뒷머리의 모양을 잡아 머리카락 끝을 정돈해 완성합니다(머리카락을 그리는 법은 P130 참조).

◉ 각 부위 위치 조정

1 이대로도 괜찮지만, 부위 위치를 조정하면 더욱 귀여워집니다. 눈·코의 위치를 조금만 내립니다.

2 얼굴의 미묘한 느낌이 줄어들며, 어리고 귀여운 인상의 캐릭터가 만들어 졌습니다.

캐릭터가 직립 자세인데 어색하게
느껴질 때는 어떻게 할까?

P42~48에서는 그리는 법 기본을 파악하기 위한 직립 자세를 그려보았습니다. 작은 일러스트에서는 별로 신경 쓰이지 않지만, 큰 일러스트에서는 「조금 딱딱해서 로봇 같다」고 느껴지는 경우가 있습니다. 그럴 때는 눈이나 어깨를 조금만 기울여주면 자연스러운 인상이 됩니다.

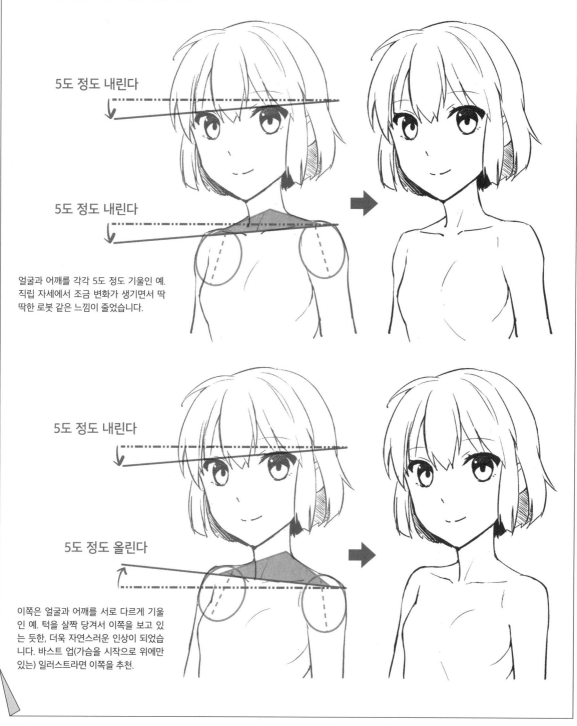

5도 정도 내린다

5도 정도 내린다

얼굴과 어깨를 각각 5도 정도 기울인 예. 직립 자세에서 조금 변화가 생기면서 딱딱한 로봇 같은 느낌이 줄었습니다.

5도 정도 내린다

5도 정도 올린다

이쪽은 얼굴과 어깨를 서로 다르게 기울인 예. 턱을 살짝 당겨서 이쪽을 보고 있는 듯한, 더욱 자연스러운 인상이 되었습니다. 바스트 업(가슴을 시작으로 위에만 있는) 일러스트라면 이쪽을 추천.

남성은 이렇게 그리자!

♂ 장기말을 양쪽 어딘가로 가까이 붙여서 턱을 만든다

얼굴이 정면일 때는 「동그라미」에 「장기말」을 더해서 그립니다. 비스듬한 각도
일 때는 장기말을 조금 일그러뜨려서 양쪽 어딘가로 가까이 붙여서 턱 모양을
잡습니다.

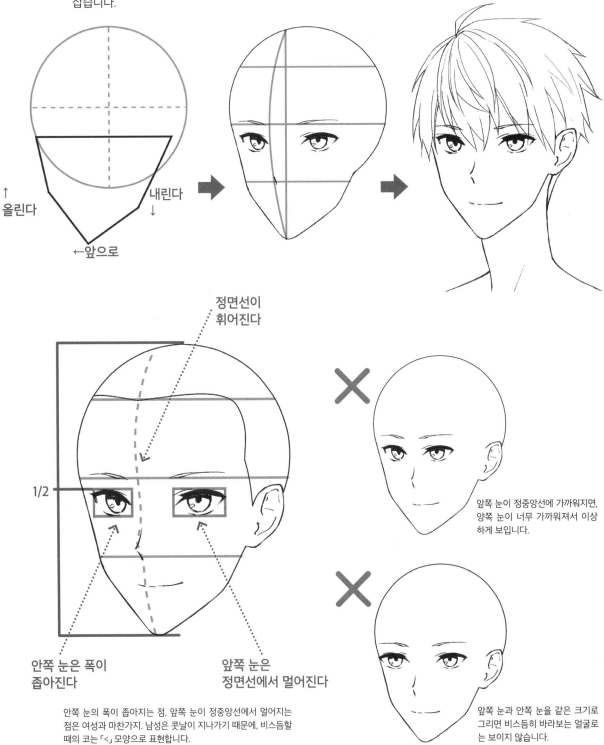

↑
올린다

내린다
↓

←앞으로

정면선이
휘어진다

1/2

안쪽 눈은 폭이
좁아진다

앞쪽 눈은
정면선에서 멀어진다

안쪽 눈의 폭이 좁아지는 점, 앞쪽 눈이 정중앙선에서 멀어지는
점은 여성과 마찬가지. 남성은 콧날이 지나가기 때문에, 비스듬할
때의 코는 「<」 모양으로 표현합니다.

앞쪽 눈이 정중앙선에 가까워지면,
양쪽 눈이 너무 가까워져서 이상
하게 보입니다.

앞쪽 눈과 안쪽 눈을 같은 크기로
그리면 비스듬히 바라보는 얼굴로
는 보이지 않습니다.

⊙ 윤곽의 모양 잡기

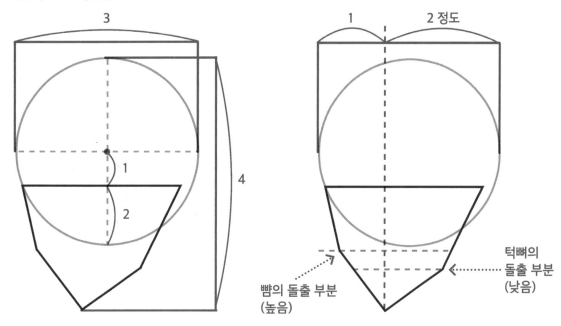

1 원을 그리고 원의 중심에서 조금 아래, 왼쪽으로 치우친 장기말을 그립니다. 비스듬한 각도일 때는 장기말을 옆으로 조금 길게 일그러뜨린 모양으로 그립니다.

2 장기말은 왼쪽 각이 뺨의 돌출 부위가 됩니다. 오른쪽 각이 턱뼈의 튀어나온 부분이 됩니다. 왼쪽 각 쪽을 높은 위치에 그리는 것이 핵심입니다. 아래 방향으로 뾰족한 부분은 턱 끝이 됩니다. 여기를 지나는 쭉 뻗은 세로선을 그어줍니다.

뺨의 돌출 부분
(높음)

턱뼈의
돌출 부분
(낮음)

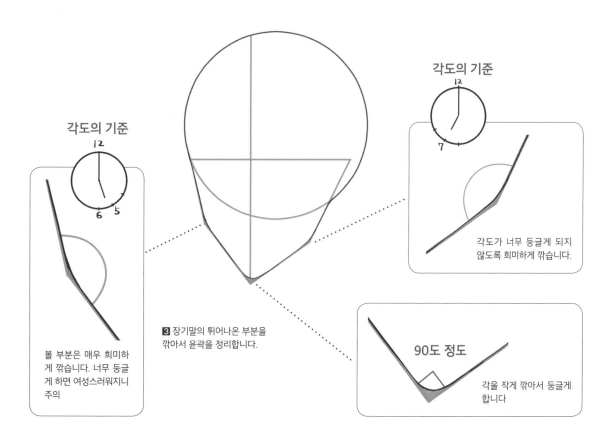

각도의 기준

각도의 기준

3 장기말의 튀어나온 부분을 깎아서 윤곽을 정리합니다.

볼 부분은 매우 희미하게 깎습니다. 너무 둥글게 하면 여성스러워지니 주의

각도가 너무 둥글게 되지 않도록 희미하게 깎습니다.

90도 정도

각을 작게 깎아서 둥글게 합니다

◉ 눈 그리기

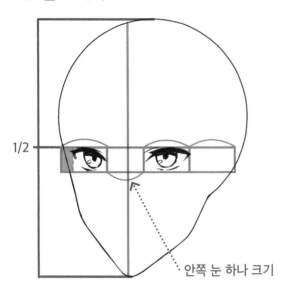

1/2

안쪽 눈 하나 크기

1 얼굴 세로 폭의 1/2쯤 되는 곳에 윗눈꺼풀이 걸리도록 눈을 그립니다. 안쪽 눈은 앞쪽 눈보다 폭이 약간 좁게. 눈과 눈 사이는 여성보다 좁게, 「안쪽 눈 하나 크기」로 하는 것이 중요 포인트입니다.

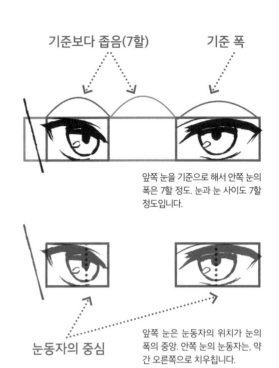

기준보다 좁음(7할) 기준 폭

앞쪽 눈을 기준으로 해서 안쪽 눈의 폭은 7할 정도. 눈과 눈 사이도 7할 정도입니다.

눈동자의 중심

앞쪽 눈은 눈동자의 위치가 눈의 폭의 중앙. 안쪽 눈의 눈동자는, 약간 오른쪽으로 치우칩니다.

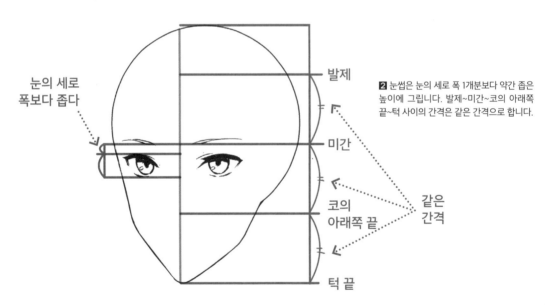

눈의 세로 폭보다 좁다

발제

미간

코의 아래쪽 끝

턱 끝

같은 간격

2 눈썹은 눈의 세로 폭 1개분보다 약간 좁은 높이에 그립니다. 발제~미간~코의 아래쪽 끝~턱 사이의 간격은 같은 간격으로 합니다.

눈과 눈썹의 거리는 눈의 세로 폭보다 약간 좁은 정도. 이 비율은 동그스름한 여성의 눈이든, 눈초리가 째진 남성의 눈이든 거의 같습니다.

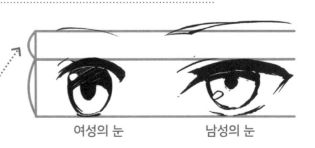

눈의 세로 폭보다 좁다

여성의 눈 남성의 눈

⊙ 코·입·귀 그리기

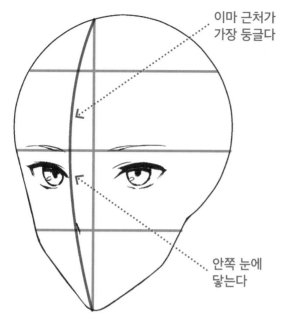

이마 근처가
가장 둥글다

안쪽 눈에
닿는다

1 턱부터 활처럼 굽은 곡선을 그어서 정중앙선 부분을 그립니다. 이 선은 이마 부분에서 가장 둥글어지도록 합니다. 미간 ~턱 중간에서 정중앙선과 접하는 부분에 인중을 그립니다.

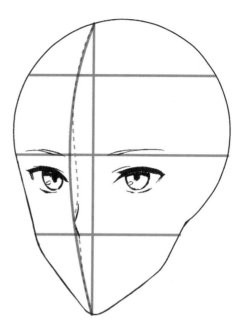

2 코끝이 정중앙선에 접하도록 콧날을 그립니다. 콧날~인중이 심플한 「<」모양이 됩니다.

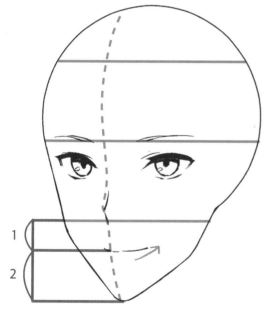

1
2

3 인중~턱의 1/3에 입을 그립니다. 정중앙선의 중앙에서 조금 물리는 것이 요령. 입 위치가 너무 아래에 있으면 인중이 늘어나듯이 보이니 주의합니다.

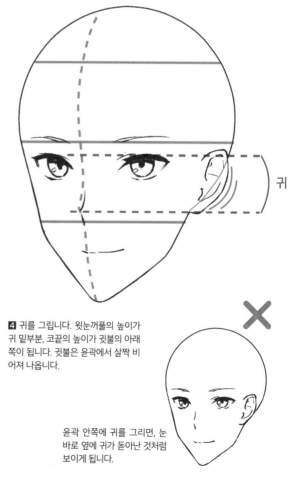

귀

4 귀를 그립니다. 윗눈꺼풀의 높이가 귀 밑부분, 코끝의 높이가 귓불의 아래쪽이 됩니다. 귓불은 윤곽에서 살짝 비어져 나옵니다.

윤곽 안쪽에 귀를 그리면, 눈 바로 옆에 귀가 돋아난 것처럼 보이게 됩니다.

◉ 목~어깨 부분 그리기

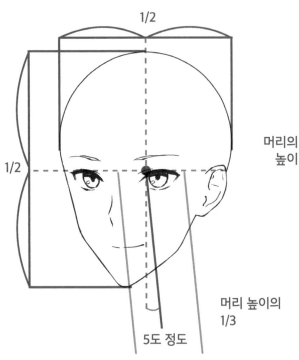

1 턱의 뾰족한 부분보다 조금 뒤에 비스듬하게 되도록 목을 그립니다. 여성과 다르게 남성의 목은 두껍고, 머리의 가로 폭의 절반보다 조금 가는 정도입니다.

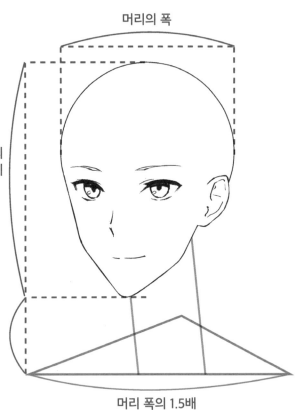

머리 폭의 1.5배

2 목 아래에 좌우 비대칭인 삼각형을 그려서 어깨 부분의 모양을 잡습니다. 삼각형의 폭은 머리 폭의 1.5배 정도가 기준.

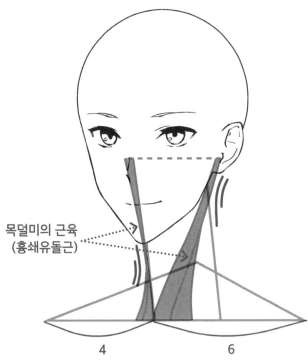

목덜미의 근육 (흉쇄유돌근)

3 목덜미의 근육(흉쇄유돌근)의 모양을 잡습니다. 이 근육은 귀 뒤부터 쇄골의 중심으로 이어져서, 머리와 목을 매끄럽게 이어줍니다.

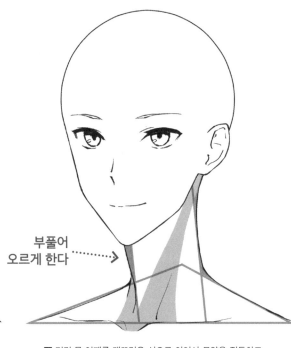

부풀어 오르게 한다

4 머리·목·어깨를 매끄러운 선으로 이어서 모양을 정돈하고, 목의 갑상 연골 부분을 부풀어 오르게 합니다.

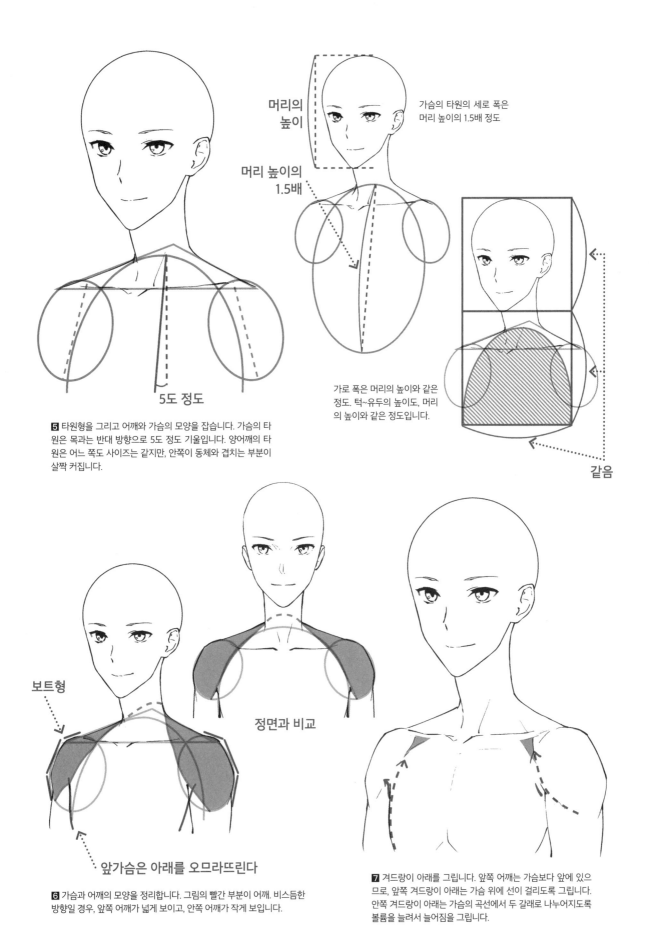

머리의
높이

머리 높이의
1.5배

가슴의 타원의 세로 폭은
머리 높이의 1.5배 정도

5도 정도

가로 폭은 머리의 높이와 같은
정도. 턱~유두의 높이도, 머리
의 높이와 같은 정도입니다.

같음

5 타원형을 그리고 어깨와 가슴의 모양을 잡습니다. 가슴의 타
원은 목과는 반대 방향으로 5도 정도 기울입니다. 양어깨의 타
원은 어느 쪽도 사이즈는 같지만, 안쪽이 동체와 겹치는 부분이
살짝 커집니다.

보트형

정면과 비교

앞가슴은 아래를 오므라뜨린다

6 가슴과 어깨의 모양을 정리합니다. 그림의 빨간 부분이 어깨. 비스듬한
방향일 경우, 앞쪽 어깨가 넓게 보이고, 안쪽 어깨가 작게 보입니다.

7 겨드랑이 아래를 그립니다. 앞쪽 어깨는 가슴보다 앞에 있으
므로, 앞쪽 겨드랑이 아래는 가슴 위에 선이 걸리도록 그립니다.
안쪽 겨드랑이 아래는 가슴의 곡선에서 두 갈래로 나누어지도록
볼륨을 늘려서 늘어짐을 그립니다.

⊙ 마무리

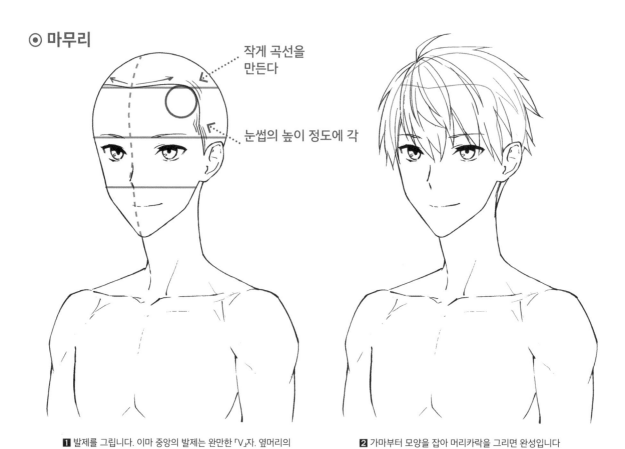

작게 곡선을
만든다

눈썹의 높이 정도에 각

1 발제를 그립니다. 이마 중앙의 발제는 완만한 「V」자. 옆머리의
발제는 눈썹 높이 정도에 각을 주어 남성답게 그립니다.

2 가마부터 모양을 잡아 머리카락을 그리면 완성입니다
(머리카락을 그리는 자세한 방법은 P132).

⊙ 각 부위 위치 조정

1 부위의 위치를 조정하면 더욱 단정한 용모가 됩니다. 눈썹은 눈에
가깝게 하고, 코는 살짝 앞쪽으로 비스듬하게 아래로 옮깁니다.

2 얼굴에 미묘함이 줄어들면서 야무진 용모가 되었습니다.

후두부
그리기

비스듬히 뒤쪽이나 정후면 각도에서는 캐릭터의 표정이 보이지 않습니다. 따라서 메인으로 그릴 기회는 많지 않지만, 회화 씬에서 마주보는 캐릭터를 그릴 때 편리하게 쓰입니다. 눈이나 코가 보이지 않아 모양을 잡기 어렵기 때문에, 귀의 위치를 잘 잡는 것이 바로 비결입니다.

비스듬히 뒤에서 보는 각도 그리는 법

♀ 뺨의 돌출을 강조해서 그리기

1 원을 그리고 초승달 모양으로 깎습니다. 아래쪽을 조금 평평하게 깎는 것이 포인트.

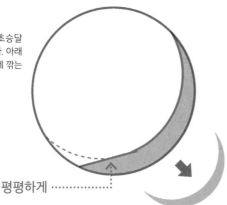

평평하게 ……

2 반대쪽을 얇은 초승달 모양으로 깎고, 호의 한가운데 부분을 더욱 깎아 움푹 들어간 곳을 만듭니다.

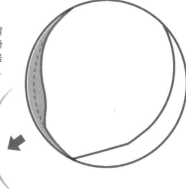

3 머리의 중심부터 비스듬히 5도 정도로 기울인 기둥을 늘려서 목의 모양을 잡습니다. 아래에 삼각형을 그려서 어깨 부분으로 삼습니다. 목의 폭과 길이는 머리 폭의 1/4 정도로 합니다.

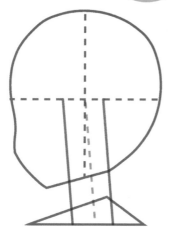

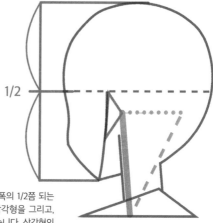

1/2

4 얼굴의 세로 폭의 1/2쯤 되는 부분에접하는 삼각형을 그리고, 귀 부분으로 삼습니다. 삼각형의 위치는 목 부분의 선보다 조금 옆으로 어긋나게 합니다.

5 귀를 그려 넣어(P126 참조), 머리카락의 발제나 목덜미의 어름을 그려 완성.

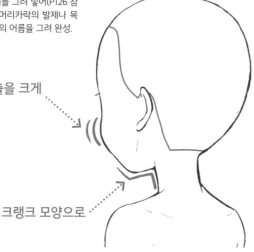

돌출을 크게

크랭크 모양으로

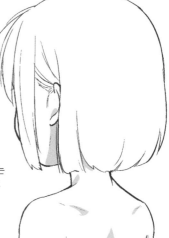

머리를 내린 헤어스타일일 때는 윤곽을 많이 가릴 수 있습니다.

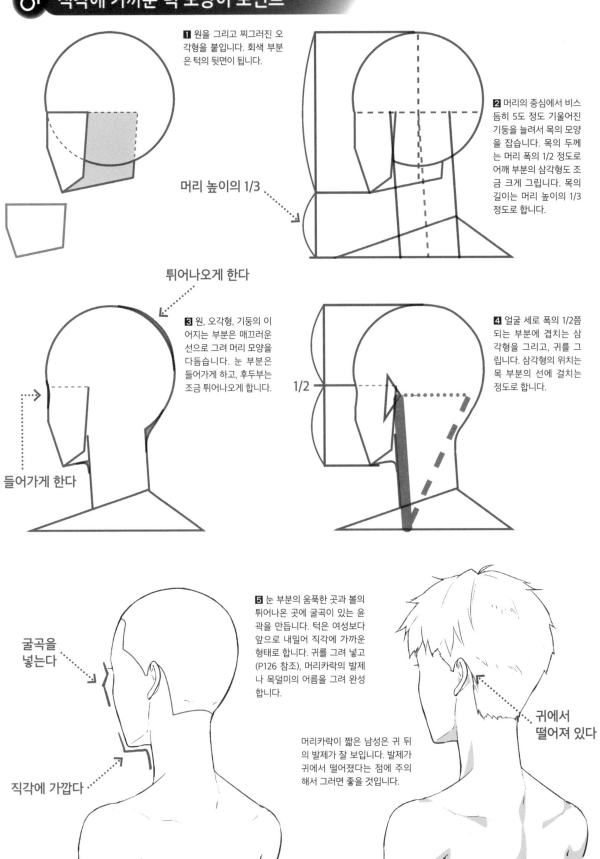

♂ 직각에 가까운 턱 모양이 포인트

1 원을 그리고 찌그러진 오각형을 붙입니다. 회색 부분은 턱의 뒷면이 됩니다.

머리 높이의 1/3

2 머리의 중심에서 비스듬히 5도 정도 기울어진 기둥을 늘려서 목의 모양을 잡습니다. 목의 두께는 머리 폭의 1/2 정도로 어깨 부분의 삼각형도 조금 크게 그립니다. 목의 길이는 머리 높이의 1/3 정도로 합니다.

튀어나오게 한다

3 원, 오각형, 기둥의 이어지는 부분은 매끄러운 선으로 그려 머리 모양을 다듬습니다. 눈 부분은 들어가게 하고, 후두부는 조금 튀어나오게 합니다.

들어가게 한다

1/2

4 얼굴 세로 폭의 1/2쯤 되는 부분에 겹치는 삼각형을 그리고, 귀를 그립니다. 삼각형의 위치는 목 부분의 선에 걸치는 정도로 합니다.

굴곡을 넣는다

5 눈 부분의 움푹한 곳과 볼의 튀어나온 곳에 굴곡이 있는 윤곽을 만듭니다. 턱은 여성보다 앞으로 내밀어 직각에 가까운 형태로 합니다. 귀를 그려 넣고 (P126 참조), 머리카락의 발제나 목덜미의 어름을 그려 완성합니다.

직각에 가깝다

귀에서 떨어져 있다

머리카락이 짧은 남성은 귀 뒤의 발제가 잘 보입니다. 발제가 귀에서 떨어졌다는 점에 주의해서 그리면 좋을 것입니다.

정후면 그리는 법

♀ 목 주변이 현실적인 인물과 다르다

1 윤곽의 모양은 정면 얼굴(P15)과 마찬가지. 윤곽의 양편에 걸치도록 좌우의 귀를 그립니다. 머리의 세로 폭의 1/2(윗눈꺼풀 위치)보다 조금 낮게, 1/4(코의 위치)에 걸리는 정도로 합니다.

2 정면 얼굴과 마찬가지로 목·어깨 부분을 잡습니다. 목의 두께는 머리의 가로 폭의 1/4가 기준.

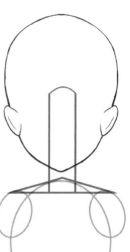

⋯⋯ 30도 정도 기울임

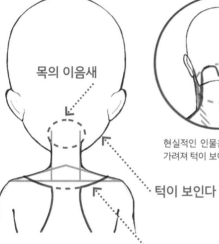

목의 이음새

현실적인 인물은 두꺼운 목에 가려져 턱이 보이지 않습니다

턱이 보인다

3 현실적인 인물은 귀의 뒤가 목의 이음새가 됩니다. 만화 풍 소녀 캐릭터는 목의 이음새를 귀보다 약간 낮추고, 가느다란 목 너머에 턱이 보이도록 모양을 다듬습니다.

뼈의 선(곡선)

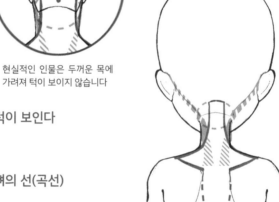

4 현실적인 인물과 다르게 목덜미와 귀는 떨어져 있지만, 이어져 있는 이미지로 목의 이음새를 곡선으로 그립니다.

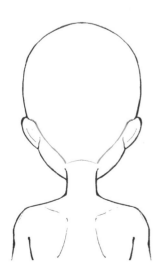

밥공기

5 목의 두께와 같은 폭으로 목덜미를 그립니다. 발제는 밥공기와 같은 곡선으로 귀 위에 이어줍니다. 견갑골의 선을 희미하게 그리고, 어깨 주변을 다듬어서 완성합니다.

6 머리카락을 그릴 때는 머리카락의 발제를 따라 음영을 주면, 데포르메의 위화감이 줄어듭니다.

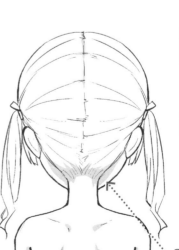

만화풍 여성 캐릭터는 머리의 윗부분이 크기 때문에 머리카락을 내리면 귀가 가려집니다.

⋯⋯ 음영을 준다

1/2
짧다
길다

기울어짐이
절제됨

1 정면 얼굴(P23)과 같은 윤곽의 모양을 잡고, 귀를 그립니다. 머리의 세로 폭의 1/2(윗눈꺼풀의 위치)에 걸쳐, 코의 높이(1/4보다 약간 높게)에 접하는 정도. 여성보다 약간 높은 위치입니다.

2 정면 얼굴과 마찬가지로 목·어깨 부분을 잡습니다. 목의 두께는 머리의 가로 폭의 1/2이 기준.

목의 이음새

3 머리와 목을 매끄럽게 이어줍니다. 목의 위쪽을 두껍게 하고, 목덜미가 귀와 이어지도록 그려줍니다.

4 목에서 어깨에 걸쳐 갓과 같은 모양을 한 근육(승모근) 모양을 잡습니다.

패임

뼈의 가장자리를
따라 패인다

등뼈의
패임

뼈의 선
(각이 있음)

5 목보다 약간 좁은 폭으로 목덜미를 그리고, 밥공기와 같은 곡선으로 발제를 그려서 완성. 귀 뒤와 발제 사이는 살짝 공간이 생깁니다.

머리카락을 그린 상태. 여성과 달리, 목 주위가 현실적인 인물에 가까우므로, 데포르메이기 때문에 생기는 부자연스러움은 없습니다.

공간이 생김

머리의 모양이 현실에 가깝기 때문에, 머리카락을 내려도 귀가 가려지지 않고 살짝 보입니다.

각도별·나이별 캐릭터 데생

이 장에서는 그리기 어려운 각도나 나이별
표현 기법에 도전해봅시다.
각도별 캐릭터 데생을 파악하면,
캐릭터의 얼굴을 내려다보는 구도나 올려다보는 구도도
그릴 수 있게 됩니다.
나이별 표현 기법을 마스터하면
어린이 캐릭터부터 어른 캐릭터까지
그릴 수 있는 캐릭터의 폭이 넓어집니다.

표현의 폭을 넓히는 「각도」와 「나이」의 묘사

이 장에서는 남녀 캐릭터의 얼굴을 다양한 각도로 그리는 방법, 다양한 나이대의 남녀를 그리는 비결을 하나씩 배워갈 것입니다. 이 두 가지는 어떠한 메리트가 있는 것일까요?

포인트 1 — 어려운 각도를 그릴 수 있게 되면, 캐릭터 표현의 폭이 넓어진다

기본적인 얼굴을 그리는 법을 마스터하면, 눈·코·입을 그리는 요령을 파악하게 됩니다.

> 우선은 여기부터!

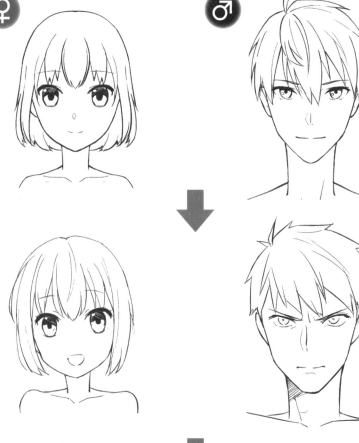

부위를 그리는 요령을 익히면, 이 뒤에는 눈썹의 방향이나 입 모양에 변화를 줘가며 캐릭터의 표정을 그릴 수 있게 됩니다(자세한 내용은 4장에서 해설). 이것만으로도 충분히 캐릭터 일러스트를 그릴 수 있게 되지만, 좀 더 다이나믹하게 표현하고 싶다는 욕심도 생기기 마련이죠.

> 이것도 매력적이지만…

로 앵글이나 하이 앵글과 같은 복잡한 각도를 그리면, 올려다보며 미소 짓거나, 눈을 치켜 올리며 째려보는 것과 같은 「움직임도 있는」 동작을 그릴 수 있게 됩니다.

> 더욱 드라마틱!

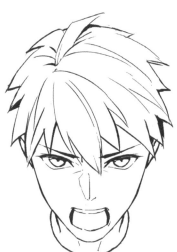

나이별 표현 기법을 마스터하면, 그릴 수 있는 캐릭터의 폭이 넓어진다

젊은이 캐릭터만 그리는 것이 아니라, 귀여운 어린아이 캐릭터나, 그들을 지켜보는 어른 캐릭터를 그리고 싶을 때도 있을 겁니다. 하지만 단순히 주름을 늘리거나, 뼈를 살짝 덧붙인다고 어른으로 보이는 것은 아닙니다.

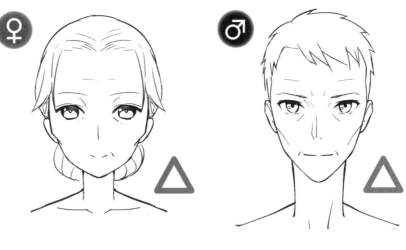

예를 들어 어른 캐릭터의 경우, 나이를 먹을 때마다 특히 턱 주변, 목, 어깨에 변화가 나오기 때문에 이 점을 잘 파악하고 그릴 필요가 있습니다.

특히 변화가 많은 부분

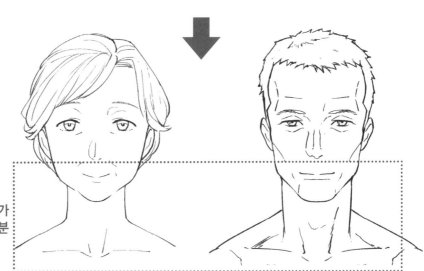

젊은이 캐릭터의 가족을 그리거나, 선배·후배 캐릭터를 그리거나…. 나이별 표현 기법을 마스터한다면, 그릴 수 있는 캐릭터의 폭이 넓어집니다. 더욱 스토리성이 풍부한 만화나 일러스트를 그릴 수 있도록 될 것입니다.

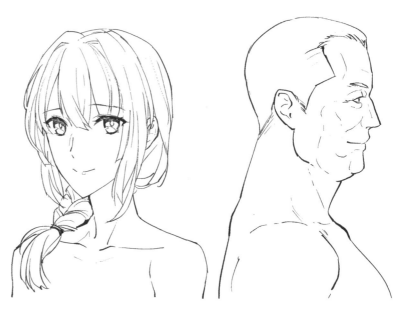

63

로 앵글·하이 앵글 그리기

올려다보는 로 앵글은 턱이 넓게 보이는 각도. 턱 주변이 너무 투박하게 되지 않도록 데포르메해서 그립니다. 내려다보는 하이 앵글은 정수리 부분이 크게 보이고, 눈·코·입이 아래로 이동한다는 점을 생각하며 그립니다.

◉ 정면·로 앵글

눈·코·입이 위로 이동하며, 상대적으로 귀가 낮게 보입니다. 남녀 둘 다 안면이 평평한 것은 아닙니다. 콧날을 바깥 접기를 해서 완만한 기복이 있습니다. 여기서는 얼굴의 기복을 점선으로 표시하였습니다.

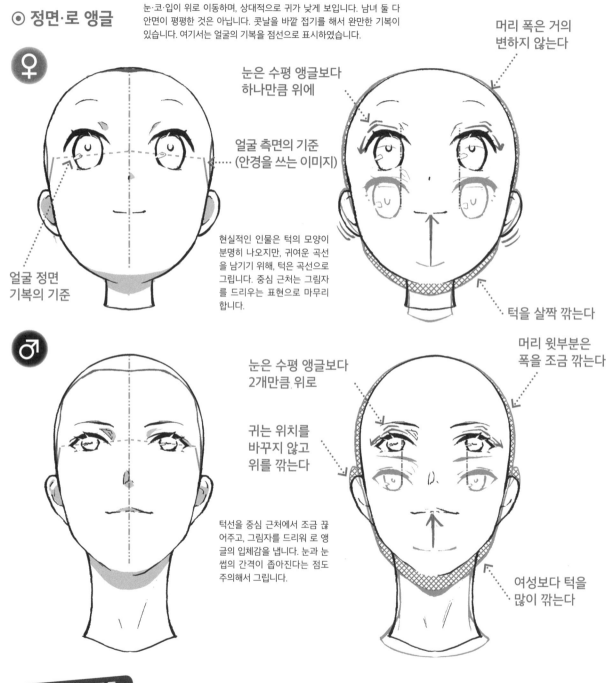

눈은 수평 앵글보다 하나만큼 위에

얼굴 측면의 기준 (안경을 쓰는 이미지)

얼굴 정면 기복의 기준

현실적인 인물은 턱의 모양이 분명히 나오지만, 귀여운 곡선을 남기기 위해, 턱은 곡선으로 그립니다. 중심 근처는 그림자를 드리우는 표현으로 마무리합니다.

머리 폭은 거의 변하지 않는다

턱을 살짝 깎는다

머리 윗부분은 폭을 조금 깎는다

눈은 수평 앵글보다 2개만큼 위로

귀는 위치를 바꾸지 않고 위를 깎는다

턱선을 중심 근처에서 조금 끊어주고, 그림자를 드리워 로 앵글의 입체감을 냅니다. 눈과 눈썹의 간격이 좁아진다는 점도 주의해서 그립니다.

여성보다 턱을 많이 깎는다

이 부분은 남녀 공통

- 머리의 세로 길이는 수평 앵글보다 미세하게 짧게 한다
- 눈보다 귀를 낮게 한다
- 수평 앵글보다 양쪽 눈을 살짝 모은다
- 윗눈꺼풀의 곡선을 크게 하고, 눈초리를 내린다
- 턱과 목의 경계에 초승달 모양의 그림자를 그린다
- 코와 입을 위로 보내고 입 아래에 큰 공간을 만든다

⊙ 정면·하이 앵글 하이 앵글은 눈·코·입이 아래로 이동하며 상대적으로 귀가 높게 보입니다.

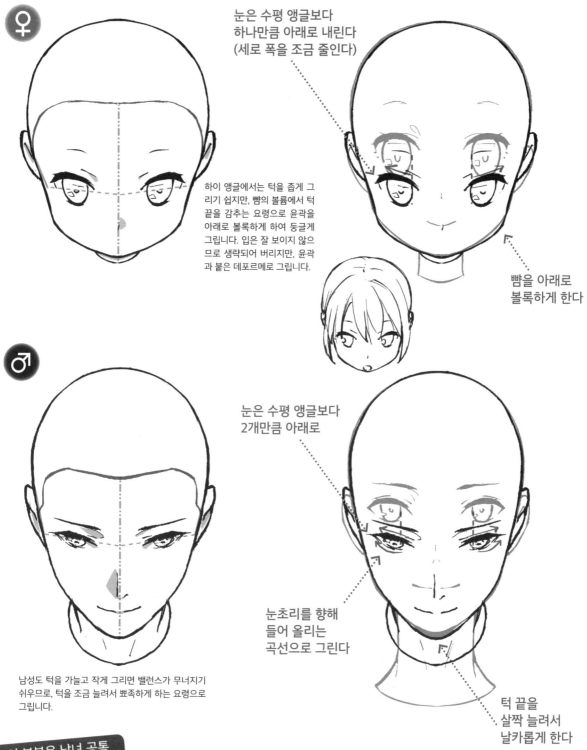

♀

눈은 수평 앵글보다
하나만큼 아래로 내린다
(세로 폭을 조금 줄인다)

하이 앵글에서는 턱을 좁게 그
리기 쉽지만, 뺨의 볼륨에서 턱
끝을 감추는 요령으로 윤곽을
아래로 볼록하게 하여 둥글게
그립니다. 입은 잘 보이지 않으
므로 생략되어 버리지만, 윤곽
과 붙은 데포르메로 그립니다.

뺨을 아래로
볼록하게 한다

♂

눈은 수평 앵글보다
2개만큼 아래로

눈초리를 향해
들어 올리는
곡선으로 그린다

턱 끝을
살짝 늘려서
날카롭게 한다

남성도 턱을 가늘고 작게 그리면 밸런스가 무너지기
쉬우므로, 턱을 조금 늘려서 뾰족하게 하는 요령으로
그립니다.

이 부분은 남녀 공통

● 머리의 세로 길이는, 수평 앵글과 거의 같게

● 귀를 눈보다 높게 한다

● 양쪽 눈을 살짝 모아 그린다

● 윗눈꺼풀의 곡선을 줄이고, 눈초리를 올린다

● 목을 짧게 하고, 네크라인이 둥글게 보이도록 그린다

● 눈과 눈썹을 가깝게 그린다

◉ 옆·로 앵글 수평 앵글의 옆얼굴을 뒤로 쓰러뜨리는 이미지로 그립니다.

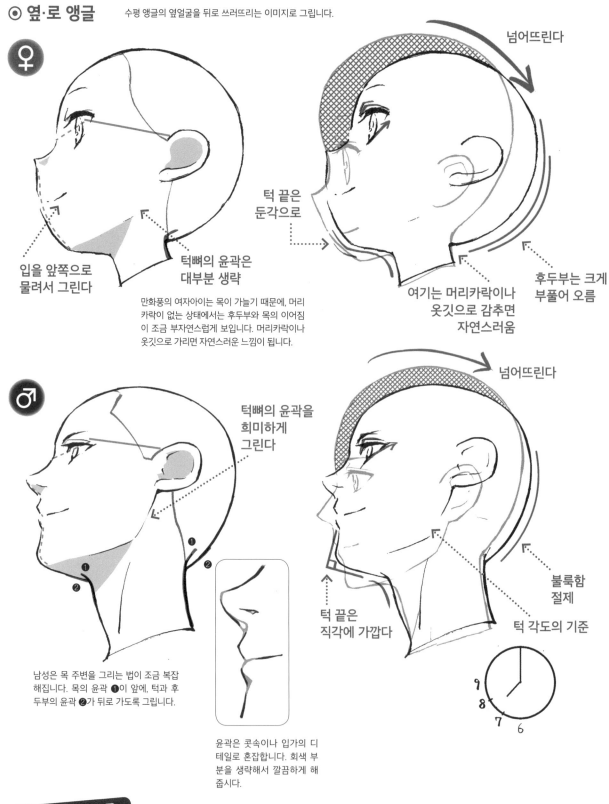

♀

넘어뜨린다

입을 앞쪽으로
물려서 그린다

턱뼈의 윤곽은
대부분 생략

턱 끝은
둔각으로

후두부는 크게
부풀어 오름

여기는 머리카락이나
옷깃으로 감추면
자연스러움

만화풍의 여자아이는 목이 가늘기 때문에, 머리
카락이 없는 상태에서는 후두부와 목의 이어짐
이 조금 부자연스럽게 보입니다. 머리카락이나
옷깃으로 가리면 자연스러운 느낌이 됩니다.

♂

넘어뜨린다

턱뼈의 윤곽을
희미하게
그린다

불룩함
절제

턱 각도의 기준

턱 끝은
직각에 가깝다

남성은 목 주변을 그리는 법이 조금 복잡
해집니다. 목의 윤곽 ❶이 앞에, 턱과 후
두부의 윤곽 ❷가 뒤로 가도록 그립니다.

윤곽은 콧속이나 입가의 디
테일로 혼잡합니다. 회색 부
분을 생략해서 깔끔하게 해
줍시다.

9
8
7
6

이 부분은 남녀 공통

●아랫눈꺼풀이 눈초리를 향해 치켜 올라간다 ●머리의 크기는 수평 앵글과 같은 정도
●턱과 목 사이에 역삼각형 그늘을 그린다 ●미간~콧날은 굴곡이 줄고, 완만한 곡선으로

◉ 옆·하이 앵글　수평 앵글의 옆얼굴을, 비스듬히 눌러서 눕히는 이미지로 그립니다.

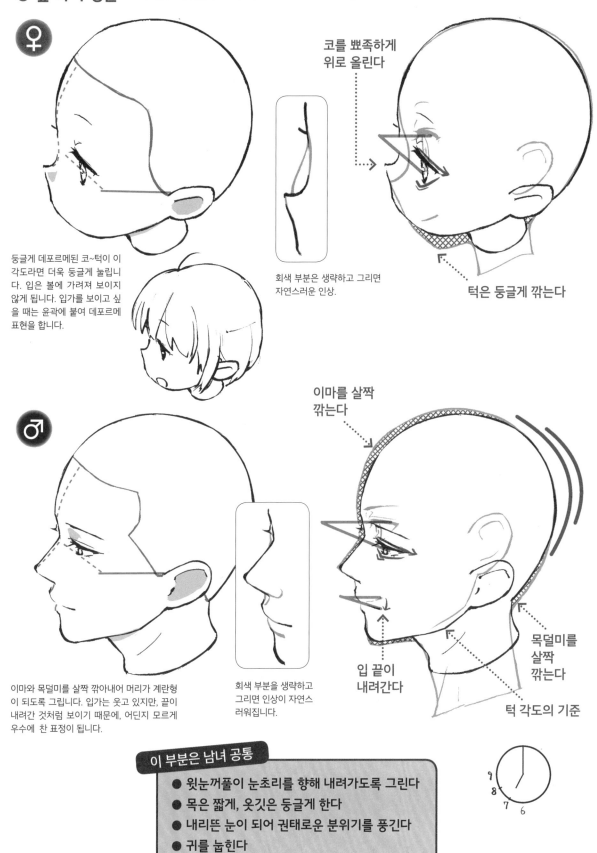

♀

코를 뾰족하게
위로 올린다

둥글게 데포르메된 코~턱이 이
각도라면 더욱 둥글게 눌립니
다. 입은 볼에 가려져 보이지
않게 됩니다. 입가를 보이고 싶
을 때는 윤곽에 붙여 데포르메
표현을 합니다.

회색 부분은 생략하고 그리면
자연스러운 인상.

턱은 둥글게 깎는다

♂

이마를 살짝
깎는다

이마와 목덜미를 살짝 깎아내어 머리가 계란형
이 되도록 그립니다. 입가는 웃고 있지만, 끝이
내려간 것처럼 보이기 때문에, 어딘지 모르게
우수에 찬 표정이 됩니다.

회색 부분을 생략하고
그리면 인상이 자연스
러워집니다.

입 끝이
내려간다

목덜미를
살짝
깎는다

턱 각도의 기준

이 부분은 남녀 공통

- 윗눈꺼풀이 눈초리를 향해 내려가도록 그린다
- 목은 짧게, 옷깃은 둥글게 한다
- 내리뜬 눈이 되어 권태로운 분위기를 풍긴다
- 귀를 눕힌다

⦿비스듬한 각도·로 앵글

이 각도를 그리려면, 양쪽 눈과 귀의 위치 관계를 파악하는 것이 가장 중요합니다. 앞쪽 눈보다 안쪽 눈이 낮고, 귀는 더욱 아래로 내려갑니다.

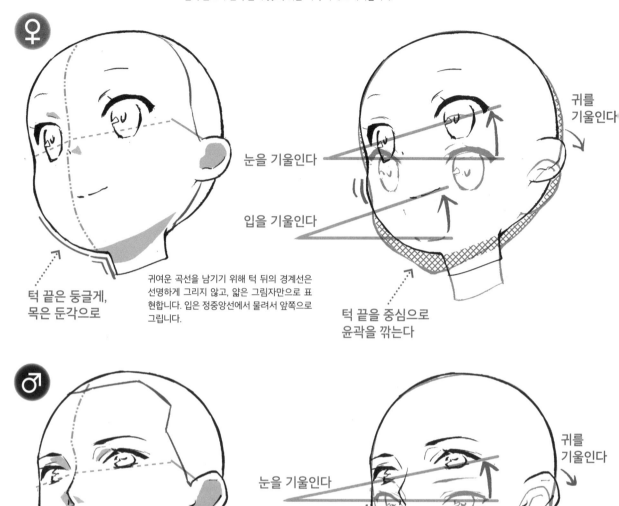

눈을 기울인다

입을 기울인다

귀를 기울인다

턱 끝은 둥글게, 목은 둔각으로

귀여운 곡선을 남기기 위해 턱 뒤의 경계선은 선명하게 그리지 않고, 얇은 그림자만으로 표현합니다. 입은 정중앙선에서 물려서 앞쪽으로 그립니다.

턱 끝을 중심으로 윤곽을 깎는다

눈을 기울인다

입을 기울인다

귀를 기울인다

턱 각도의 기준

턱 끝·목은 둔각에 네모지게

남성은 턱의 각진 부분을 비스듬한 선으로 그립니다. 턱 뒤의 경계선도 희미하게 그리고, 그림자를 드리웁니다. 여성과 비교해서 코가 높기 때문에 안쪽 눈자위가 가려집니다.

턱 끝을 깎는다

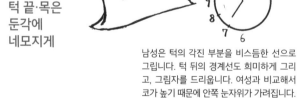

이 부분은 남녀 공통

- 머리의 세로 길이는 수평 앵글보다 미세하게 짧게 한다
- 턱과 목의 경계에 그림자를 그린다
- 뺨이 돌출되는 위치를 높게 잡는다
- 입은 앞쪽이 비스듬히 올라가도록 그린다
- 귀는 조금 기울여서 세로를 짧게 한다

◉비스듬한 각도·하이 앵글

이쪽도 양쪽 눈과 귀의 위치관계가 중요. 귀, 안쪽 눈, 앞쪽 눈의 순으로 높아지도록 그립니다.

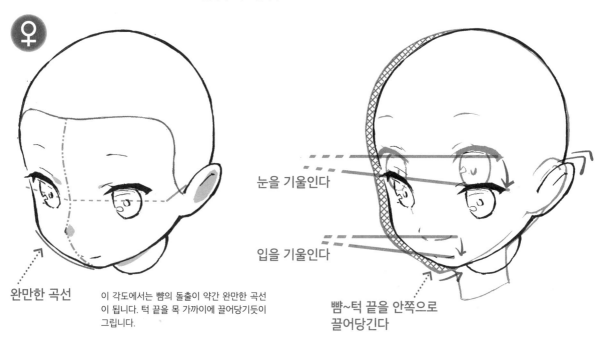

♀

눈을 기울인다

입을 기울인다

완만한 곡선

이 각도에서는 뺨의 돌출이 약간 완만한 곡선이 됩니다. 턱 끝을 목 가까이에 끌어당기듯이 그립니다.

뺨~턱 끝을 안쪽으로 끌어당긴다

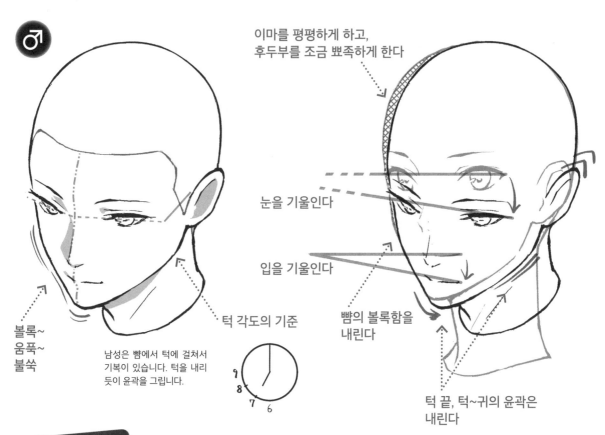

♂

이마를 평평하게 하고, 후두부를 조금 뾰족하게 한다

눈을 기울인다

입을 기울인다

뺨의 볼록함을 내린다

볼록~
움푹~
불쑥

턱 각도의 기준

남성은 뺨에서 턱에 걸쳐서 기복이 있습니다. 턱을 내리듯이 윤곽을 그립니다.

9
8
7 6

턱 끝, 턱~귀의 윤곽은 내린다

이 부분은 남녀 공통

● 머리의 크기는 수평 앵글의 비스듬한 각도와 거의 같다
● 눈과 눈썹을 가깝게 한다
● 귀는 가늘고 뾰족하게 한다
● 목이 짧아지고, 옷깃이 둥글게 보인다

70도 각도의 얼굴 그리기

기본에서의 비스듬한 얼굴의 각도는 정면에서 45도 기울여 있습니다. 여기서는 70도 기울인 비스듬한 얼굴을 그려봅시다. 옆 방향과 상당히 가깝지만, 양쪽 눈이 아슬아슬하게 보이는 각도입니다. 이것을 마스터하면 표현의 폭이 더욱 넓어질 것입니다.

◉ 70도 각도·수평 앵글

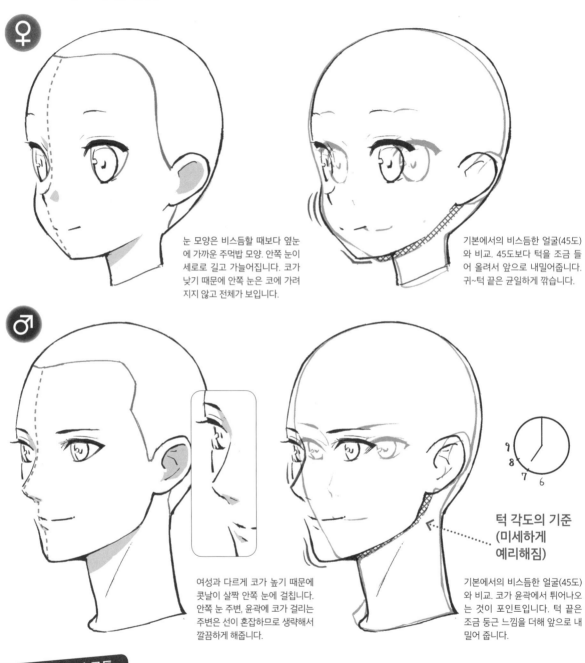

♀

눈 모양은 비스듬할 때보다 옆눈에 가까운 주먹밥 모양. 안쪽 눈이 세로로 길고 가늘어집니다. 코가 낮기 때문에 안쪽 눈은 코에 가려지지 않고 전체가 보입니다.

기본에서의 비스듬한 얼굴(45도)와 비교. 45도보다 턱을 조금 들어 올려서 앞으로 내밀어줍니다. 귀~턱 끝은 균일하게 깎습니다.

♂

여성과 다르게 코가 높기 때문에 콧날이 살짝 안쪽 눈에 걸칩니다. 안쪽 눈 주변, 윤곽에 코가 걸리는 주변은 선이 혼잡하므로 생략해서 깔끔하게 해줍니다.

턱 각도의 기준 (미세하게 예리해짐)

기본에서의 비스듬한 얼굴(45도)와 비교. 코가 윤곽에서 튀어나오는 것이 포인트입니다. 턱 끝은 조금 둥근 느낌을 더해 앞으로 내밀어 줍니다.

이 부분은 남녀 공통

- 45도 각도에 비해 전체의 실루엣을 조금만 폭을 넓게 한다
- 턱은 전방으로 조금 튀어나오도록 그린다
- 아래턱의 윤곽을 깎아서 깔끔하게 해준다
- 눈은 양쪽 다 옆 방향에 가까운 형태로(비스듬한 주먹밥 모양)

 70도 각도·로 앵글

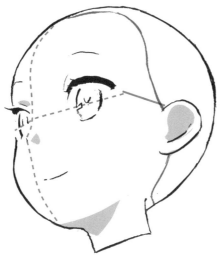

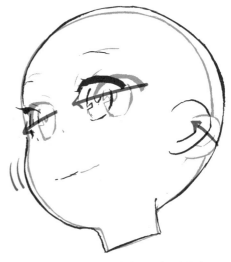

코가 안쪽 눈에 걸치지만, 여성은 코가 낮기 때문에 안쪽 눈은 완전히 가려지지 않습니다. 윤곽, 눈, 코가 겹치는 부분은 눈의 선을 남겨두고 나머지는 생략하여 깔끔하게 해줍니다.

45도 각도·로 앵글과 비교. 여성은 턱의 데포르메가 하고 각도의 차이를 표현하기 어렵기 때문에, 뺨의 볼록함을 조금 비스듬히 아래로 그려 얼굴 방향의 변화를 표현합니다.

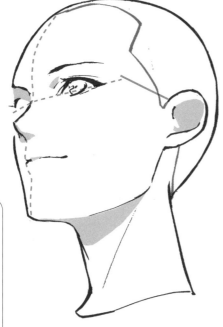

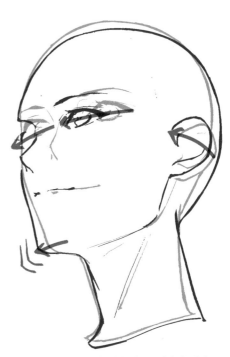

안쪽 눈에 코가 걸쳐서 대부분 보이지 않게 됩니다. 고가 윤곽과 만나는 것도 포인트. 윤곽, 눈, 코가 겹치는 부분은 콧날을 우선해서 그리고 나머지는 생략합니다.

45도 각도·로 앵글과의 비교. 눈이나 입, 귀의 위치를 조금 안쪽으로 물려서 그립니다. 턱이 조금 앞으로 나옵니다.

이 부분은 남녀 공통

● 45도 각도·로 앵글과 비교해서 약간 옆으로 넓게 그린다
● 45도 각도·로 앵글보다 눈·코·턱이 비스듬히 아래. 귀는 비스듬히 위가 된다

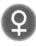

◉ 70도 각도·하이 앵글

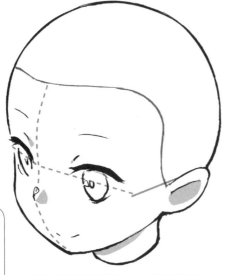

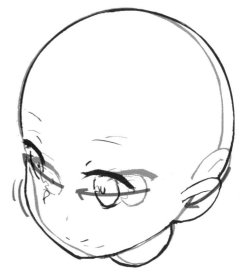

안쪽 눈은 윤곽에 걸리지만, 코는 윤곽에 걸리지 않습니다. 귀의 위치를 상당히 낮게 그립니다.

45도 각도·하이 앵글과 비교. 눈이나 입, 귀의 위치를 조금 안쪽으로 물려서 그립니다. 단, 입은 얼굴의 중심선보다 앞쪽으로 데포르메해서 그립니다.

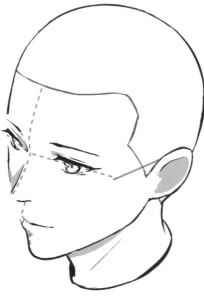

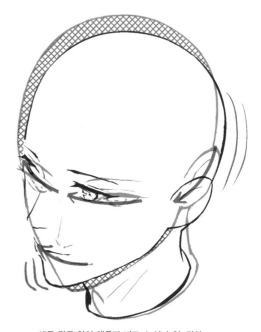

안쪽 눈, 코, 어느 쪽도 윤곽에 걸립니다. 겹치는 부분은 선을 생략해서 그립니다.

45도 각도·하이 앵글과 비교. 눈이나 입, 귀의 위치를 조금 안쪽으로 물려서 그립니다. 이마~ 정수리 부분, 턱~귀를 조금 깎고, 턱과 입술 모양을 앞으로 내밀어서 얼굴 방향의 변화를 표현합니다.

이 부분은 남녀 공통

● 45도 각도·하이 앵글보다 귀가 많이 내려간다
● 45도 각도·하이 앵글보다 눈·코·턱은 비스듬히 위. 귀는 비스듬히 아래에 있다

45도 각도와 70도 각도의 차이

이 책에서는 일반적으로 쓰이는 「45도 각도」에 더해 「70도 각도」를 그리는 법을 소개했습니다.
70도 각도는 그리기 어렵지만 45도 각도에는 없는 큰 장점이 있습니다.

45도 각도 **범용성이 높지만
생동감이 부족하다**

45도 각도는 캐릭터의 시선 방향이 어중간하기 때문에 이쪽을 멍하니 쳐다보는 느낌이 되기 쉽습니다. 「아무 생각 없이 서 있는」 분위기가 되어버려 생생한 느낌은 부족한 각도입니다.
단 「무엇을 하고 있는지는 알기 어렵다」는 것은 반대로 말하면 「무언가를 하고 있는 것처럼도 보인다」라는 뜻이기도 합니다. 게임의 스탠딩 일러 등, 다양한 장면에 두루 사용되는 그림에 적합합니다.

장점 : 얼굴 특징을 전달하기 쉽다
　　　설정 자료·캐릭터 소개 그림 등에 적합하다
　　　여러 장면에 폭넓게 쓰일 수 있다
단점 : 움직임이 적고, 생동감이 부족하다
　　　「결정적인」 장면에 쓰기에는 임팩트가 약하다

70도 각도 **「결정적인」 장면에서
임팩트를 줄 수 있다**

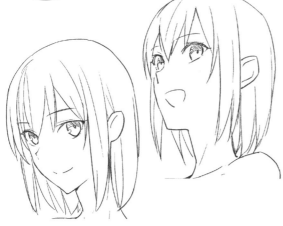

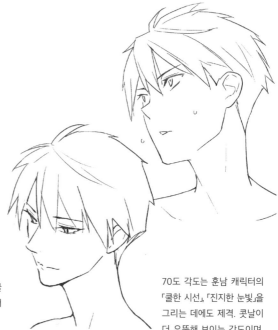

70도 각도는 되돌아보는 순간의 얼굴, 강한 인상을 표현할 수 있습니다. 얼굴의 방향보다도 시선이 먼저 이쪽을 바라봄으로써 정면 얼굴일 때보다도 더 「캐릭터와 눈이 맞은」 느낌을 줍니다.

장점 : 시선의 방향이 강조되어 인상이 강해진다.
　　　카메라 시선과 일치하기 때문에, 만화의 표지나 이벤트 CG에 적합하다
　　　결정적인 순간의 표정이나 액션신에도 잘 어울린다
단점 : 얼굴 한쪽이 거의 가려지기 때문에 캐릭터 소개에는 맞지 않다
　　　다양한 장면에 두루 사용하기에는 적합하지 않다

70도 각도는 훈남 캐릭터의 「쿨한 시선」, 「진지한 눈빛」을 그리는 데에도 제격. 콧날이 더 우뚝해 보이는 각도이며, 시선을 이쪽이 아닌 어느 먼 곳을 향하고 있는 느낌으로 처리하기에도 유리합니다. 시선의 방향이 45도일 때보다 명확해지므로 무언가를 진지하게 바라보고 있는 표정에도 알맞은 각도입니다.

극단적인
로 앵글 그리기

올려다보는 카메라 워크 외에도, 엎드려 누운 남녀를 그릴 때도 쓸 수 있는 각도입니다. 단, 만화적으로 둥글게 데포르메된 여성의 머리는 이 각도에서는 부자연스럽게 보이기 쉬운 것이 문제입니다. 자연스럽게 보이도록 묘사하는 방법을 파악해봅시다.

◉ 극단적인 로 앵글·정면

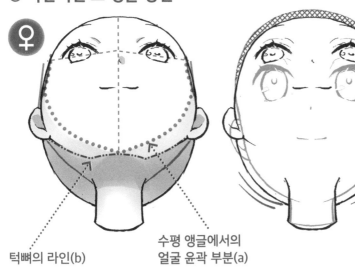

정면 로 앵글과의 비교. 눈은 로 앵글보다도 눈 하나만큼 더 위에 있으며, 세로 폭이 절반으로 줄었습니다. 이 각도에서는 턱 주변만이 아니라 후두부도 보입니다.

턱뼈의 라인(b)

수평 앵글에서의
얼굴 윤곽 부분(a)

눈·코·입이 위쪽에 몰리면서 턱 주변이 굉장히 넓어 보이게 됩니다. 턱뼈의 라인(b) 아래에 가능한 한 그림자를 넣어 최대한 덜 부자연스럽게 만듭니다.

여성은 머리를 둥글고 크게 데포르메해서 묘사하기 때문에, 이대로는 귀보다 뒤쪽 부분이 부자연스럽게 넓어 보이게 됩니다. 후두부를 머리카락이나 몸으로 가리면 자연스러워집니다.

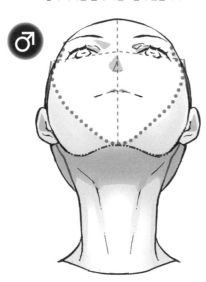

남성은 턱뼈 라인을 희미하게 그려서 턱 주변의 부자연스러움을 해소합니다.

정면 로 앵글과의 비교. 눈은 로 앵글보다 눈 2개분 더 위에 있습니다. 세로 폭도 조금 좁아집니다. 이마 부분이 평평해집니다.

이 각도에서는 얼굴이 크게 보이기 쉽습니다. 긴 귀밑털로 윤곽 일부를 가리면 얼굴이 작게 보이는 효과가 있습니다. 앞머리는 위로 뾰족 튀어나오도록, 뒷머리는 우산을 펼치듯이 그립니다.

이 부분은 남녀 공통

● 윤곽의 위(이마)는 평탄하게, 아래(후두부)는 둥글게 한다

● 턱뼈의 라인은 W 모양. 이 아래에 그림자가 생긴다

● 윤곽이 부자연스럽게 보이는 부분은 머리카락이나 몸으로 가려서 자연스럽게 처리

◉ 극단적인 로 앵글·옆

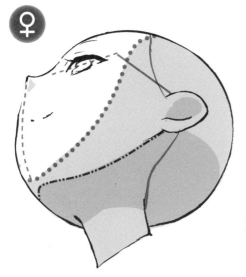

이 각도에서는 이마에서 콧날로 이어지는
곡선이 매우 완만합니다.

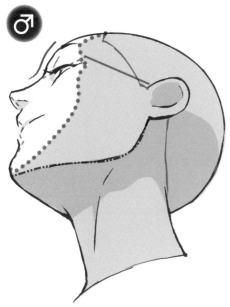

여성보다 턱이 뚜렷하므로, 턱 뒤를 넓게 잡습
니다. 턱뼈의 선도 희미하게 그립니다.

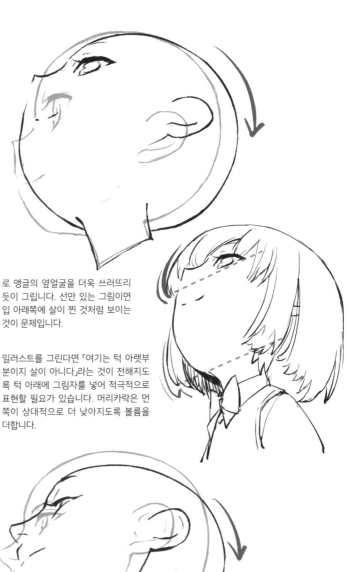

로 앵글의 옆얼굴을 더욱 쓰러뜨리
듯이 그립니다. 선만 있는 그림이면
입 아래쪽에 살이 찐 것처럼 보이는
것이 문제입니다.

일러스트를 그린다면 「여기는 턱 아랫부
분이지 살이 아니다」라는 것이 전해지도
록 턱 아래에 그림자를 넣어 적극적으로
표현할 필요가 있습니다. 머리카락은 먼
쪽이 상대적으로 더 낮아지도록 볼륨을
더합니다.

남성은 턱뼈를 선으로 그리면 되기 때
문에, 입 아래쪽에 살이 찐 것처럼 보일
걱정은 덜한 편입니다.

앞머리는 앞쪽으로 머릿결을 그립니다.
옆 부분의 머리는 귀밑털이 시작되는
위치를 고려해서 머릿결을 그립니다.
뒷머리는 가마를 기준으로 한 머리카락
의 흐름과 뒷목을 기준으로 한 머리카
락을 깎은 부분의 흐름이 충돌하는 지
점에서 뾰족 튀어나오도록 그립니다.

⊙ 극단적인 로 앵글·비스듬히(45도)

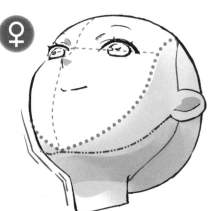

♀

평범한 로 앵글 비스듬히와 비교. 턱이 올라가고 눈 부분은 평탄해집니다. 콧날을 생략해서 안쪽 눈을 보여줍니다.

뺨에서 목에 걸친 윤곽은 둥글지만, 턱 끝과 목이 있는 부분은 조금 각을 의식해서 그립니다.

머리카락과 몸을 그려 넣은 예. 극단적인 로 앵글일 때에는 몸으로 목 주변이나 턱의 일부를 가리면 자연스러워 보입니다.

목을 뒤로 젖힌 포즈에서는 입을 벌리면 턱 주변의 부자연스러움이 완화됩니다.

♂

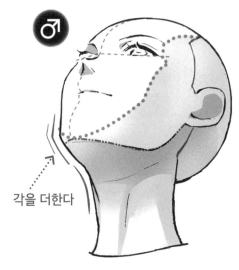

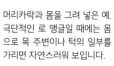
각을 더한다

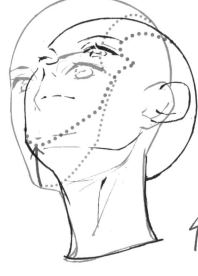

평범한 로 앵글 비스듬히일 때보다 턱을 더 들어 올리기 때문에, 턱의 윤곽은 각도가 더 넓어집니다. 안쪽 눈은 콧날에 가려집니다.

남성의 경우, 뺨에서 턱 부분은 둔각으로 선명하게 각을 더해 그립니다. 목 부분은 매끄러운 곡선으로 묘사합니다.

머리카락과 몸을 그려 넣은 예. 여성과 비교하면 턱이나 목은 잘 보입니다. 그림자를 더해 입체감을 냅니다.

앞머리와 뒷머리에 각을 더해 튀어나오게 하고, 귀밑털은 볼륨을 올려 모양을 다듬습니다.

◉ 극단적인 로 앵글·비스듬히(70도)

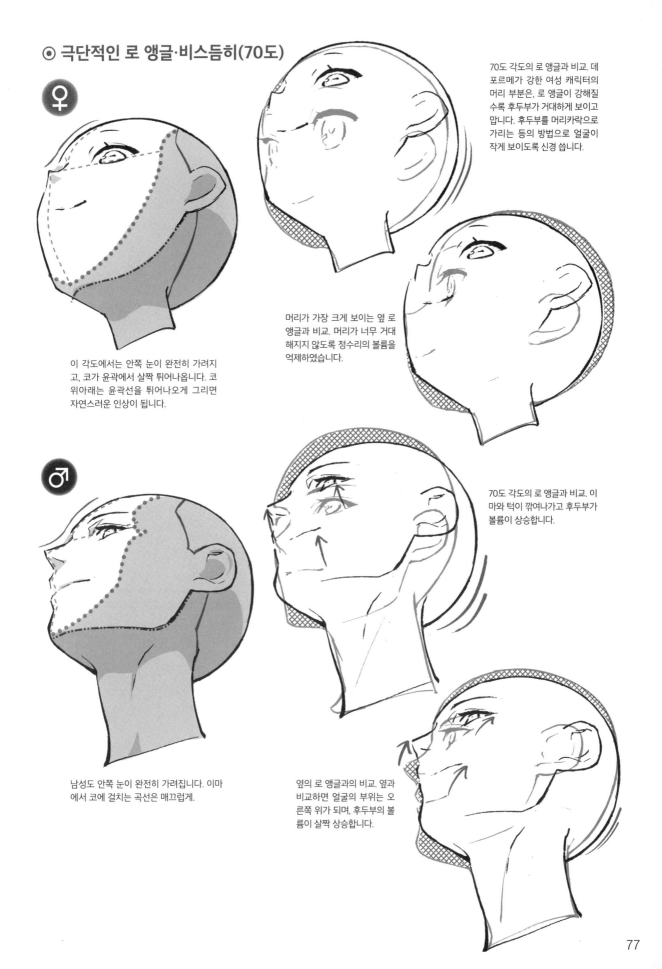

♀

이 각도에서는 안쪽 눈이 완전히 가려지고, 코가 윤곽에서 살짝 튀어나옵니다. 코 위아래는 윤곽선을 튀어나오게 그리면 자연스러운 인상이 됩니다.

70도 각도의 로 앵글과 비교. 데포르메가 강한 여성 캐릭터의 머리 부분은, 로 앵글이 강해질수록 후두부가 거대하게 보이고 맙니다. 후두부를 머리카락으로 가리는 등의 방법으로 얼굴이 작게 보이도록 신경 씁니다.

머리가 가장 크게 보이는 옆 로 앵글과 비교. 머리가 너무 거대해지지 않도록 정수리의 볼륨을 억제하였습니다.

♂

남성도 안쪽 눈이 완전히 가려집니다. 이마에서 코에 걸치는 곡선은 매끄럽게.

70도 각도의 로 앵글과 비교. 이마와 턱이 깎여나가고 후두부가 볼륨이 상승합니다.

옆의 로 앵글과의 비교. 옆과 비교하면 얼굴의 부위는 오른쪽 위가 되며, 후두부의 볼륨이 살짝 상승합니다.

각도별 얼굴 일람표

조금씩 각도를 바꾼 얼굴의 일람표입니다. 각도별로 눈·코·입 등의 부위의 위치는 어떻게 되어 있는 것일까, 윤곽의 모양은 어떻게 되어 있는지를 비교해봅시다. 만화나 일러스트를 그릴 때 갈피를 못 잡거든, 이 페이지를 펼쳐서 확인해보시기 바랍니다.

	옆	70도 각도	45도 각도
극단적인 로 앵글			
로 앵글			
수평 앵글			
하이 앵글			

정 면	45도 각도	70도 각도	옆

	옆	70도 각도	45도 각도
극단적인 로 앵글			
로 앵글			
수평 앵글			
하이 앵글			

나이별 표현

어린이부터 청년, 어른, 노인까지…. 여기서는 다양한 나이대의 남녀를 그리는 법을 배워보겠습니다. 나이에 따라 어떤 부분이 달라지는지를 파악하면 그리는 캐릭터의 폭이 훨씬 넓어질 겁니다.

얼굴 차이의 비교

어린이……머리가 둥글고, 남녀 차가 적다

10살 미만의 어린이의 예. 10대의 젊은이보다 머리가 크고 턱은 작은 것이 특징입니다. 남녀 차가 거의 없는 시기이므로 여기서는 여아를 더욱 어리게, 볼록한 윤곽으로 해설합니다.

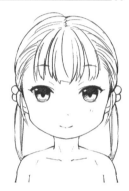
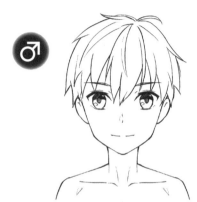

10대……여성은 둥글게, 남성은 약간 직선적

만화에서 곧잘 그려지는 것은 이 시기. 이 책에서도 이 나이대의 남녀를 중심으로 설명하고 있습니다. 여기서는 남성을 10대 후반인 어른스러운 인상, 여성을 10대 전반의 귀여운 인상으로 그리고 있습니다. 만화나 애니메이션에서는 이 조합을 곧잘 볼 수 있습니다.

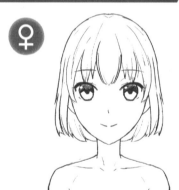
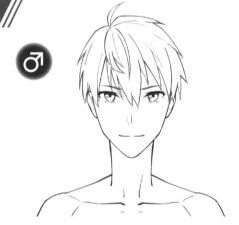

만화·애니메이션에서의 10대 남녀 조합

POINT

만화나 애니메이션에서는 같은 나이대의 설정이라 하더라도 남녀 어느 쪽을 어리게 그리거나 반대로 어른스럽게 그리는 경우가 있습니다.

남녀가 함께 동안
여자아이의 귀여움 중시의 작품에 많은 패턴

어른스러운 남자+ 어린 여자
소년 만화나 러브코메디에 많은 패턴.

남녀가 함께 어른스러운 얼굴
청년의 멋있는 모습을 중시하는 그림에 많은 패턴.

어른……여성은 계란 모양, 남자는 턱이 네모짐

20대~30대 전반의 예. 여성은 세로로 가늘고 긴 달걀 모양의 윤곽. 남성은 네모지고 가로로 넓은 윤곽이 됩니다. 콧날이 10대보다 선명하게 보이는 것은 남녀 공통. 남성은 눈자위의 주름이나 여윈 볼의 선을 그려주면 더욱 리얼해집니다.

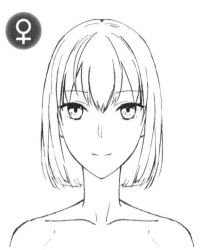

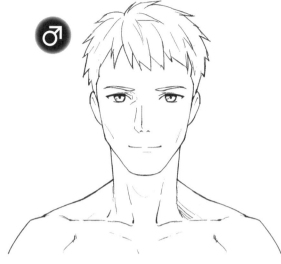

중장년……눈꺼풀이나 볼이 처짐

40대~50대 전반의 예. 이 나이가 되면 남녀 전부 눈꺼풀이나 볼이 늘어져서 내려갑니다. 눈은 가늘어지며 쳐집니다. 팔자주름이나 뺨의 주름은 아직 그리지 않습니다.

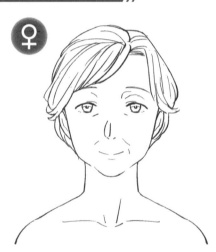

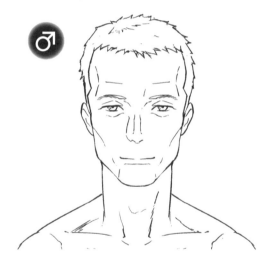

노년……늘어짐에 더해서 주름이 늘어남

60~70대의 예. 중장년보다 턱이 늘어지고, 목과의 경계가 애매해집니다. 남녀 둘 다 팔자주름이나 뺨의 주름, 광대뼈의 선 등을 그려줍니다.

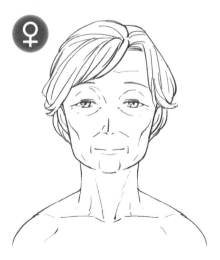

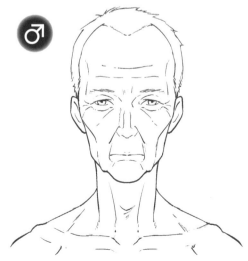

 어린이

1 기본인 동그라미를 그리고, 기본인 소녀(P15)보다도 머리가 둥글고 크게 되도록 양옆을 깎습니다. 뺨은 아랫볼이 볼록하고, 이마~뺨의 윤곽이 S자가 됩니다.

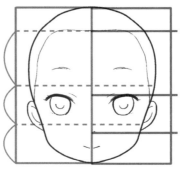

2 기본인 소녀보다도 눈·코·입을 크게 내려 그립니다.

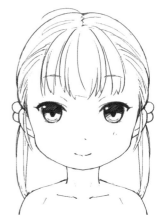

3 머리카락을 그려 정돈합니다. 유아의 목은 약간 두껍고 짧은 모양. 머리카락은 볼륨을 자제해 그립니다.

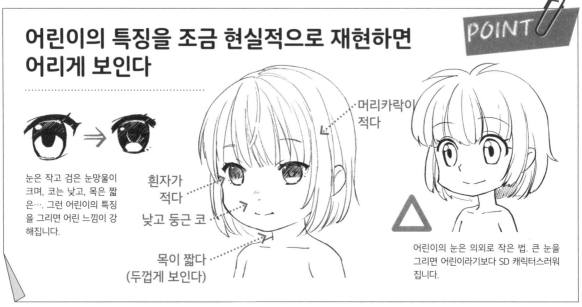

POINT

어린이의 특징을 조금 현실적으로 재현하면 어리게 보인다

눈은 작고 검은 눈망울이 크며, 코는 낮고, 목은 짧은…. 그런 어린이의 특징을 그리면 어린 느낌이 강해집니다.

머리카락이 적다

흰자가 적다

낮고 둥근 코

목이 짧다 (두껍게 보인다)

어린이의 눈은 의외로 작은 법. 큰 눈을 그리면 어린이라기보다 SD 캐릭터스러워집니다.

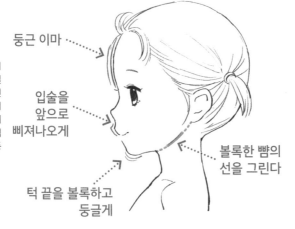

살짝 어려운 것이 어린이의 옆얼굴. 만화 캐릭터의 옆얼굴은 어른도 상당히 어린 인상에 데포르메 되어 있습니다. 어른과의 차이를 명확히 하고 싶을 경우, 입가나 턱을 현실에 가깝게 하는 등 연구가 필요합니다.

둥근 이마

입술을 앞으로 삐져나오게

볼록한 뺨의 선을 그린다

턱 끝을 볼록하고 둥글게

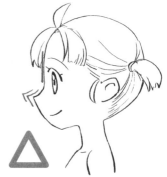

턱이 평평하고 코가 쫑긋 솟으면, 데포르메풍의 그림이라 해도 어린이답게 보이지 않습니다.

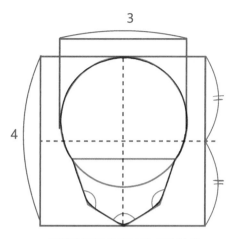

1 원의 중심에서 제법 낮은 위치부터 세로가 짧은 장기말을 그립니다. 이렇게 하면 턱의 네모짐이 있어도 어린이스러운 얼굴이 됩니다.

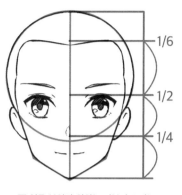

2 얼굴 부위의 위치는 기본의 소녀(P15)와 마찬가지. 턱 모양의 차이로 남녀 차를 표현합니다.

3 머리카락을 그려 마무리합니다. 눈썹은 소녀보다 약간 아래로, 목은 소녀보다 살짝 두껍게 그립니다.

여기를 조정하면 여자아이처럼 보이지 않는다!

POINT

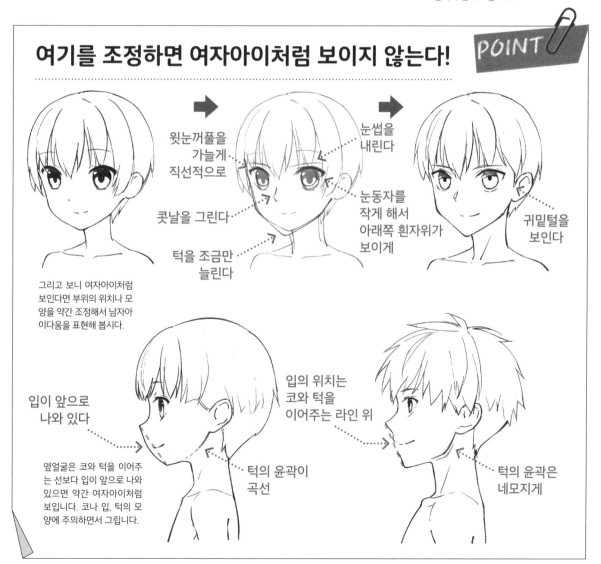

윗눈꺼풀을 가늘게 직선적으로

콧날을 그린다

턱을 조금만 늘린다

눈썹을 내린다

눈동자를 작게 해서 아래쪽 흰자위가 보이게

귀밑털을 보인다

그리고 보니 여자아이처럼 보인다면 부위의 위치나 모양을 약간 조정해서 남자아이다움을 표현해 봅시다.

입이 앞으로 나와 있다

입의 위치는 코와 턱을 이어주는 라인 위

옆얼굴은 코와 턱을 이어주는 선보다 입이 앞으로 나와 있으면 약간 여자아이처럼 보입니다. 코나 입, 턱의 모양에 주의하면서 그립니다.

턱의 윤곽이 곡선

턱의 윤곽은 네모지게

♀ ◉ 어른

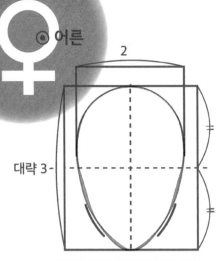

2

대략 3

1 어른 여성은 윤곽이 계란 모양. 동그스름한 모양을 남기면서 턱이 예리하게 되도록 깎아 작은 얼굴을 다듬습니다.

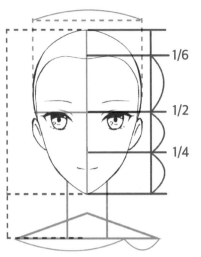

1/6
1/2
1/4

2 얼굴의 부위 위치는 기본의 소녀(P15)와 마찬가지. 목은 청년과 같은 정도의 길이입니다.

3 머리카락을 그려서 다듬습니다. 눈은 가로로 길게, 청년에 가까운 용모로 보입니다. 눈·코·입은 청년보다 약간 낮게, 코는 위로 약간 높입니다.

어른 여성의 옆얼굴은 기본의 소녀와 청년의 특징의 중간. 콧날은 완만한 곡선으로 그리고, 입은 코와 턱을 이어주는 라인에 접할 듯 말듯할 정도의 위치입니다.

콧날은
완만한
곡선

입은 코와 턱을
이어주는 라인에
접할 듯 말듯

비 교

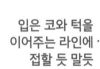

급 직선

조금 더
연상의 여성을
그리고 싶을 때는?

콧날을 선명하게 그리면 나이가 조금 높게 보입니다. 청년과 마찬가지로 콧부리나 콧날까지 그리면 어머니 등 보호자의 침착함을. 콧날을 그리고 눈을 길고 가늘게 처리하면 성인 여성의 매혹적임을 표현할 수 있습니다.

HINT

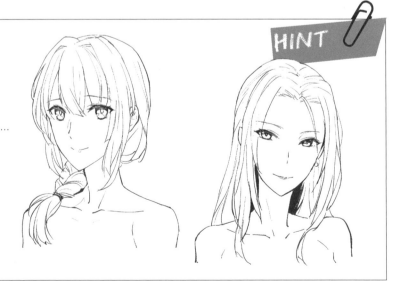

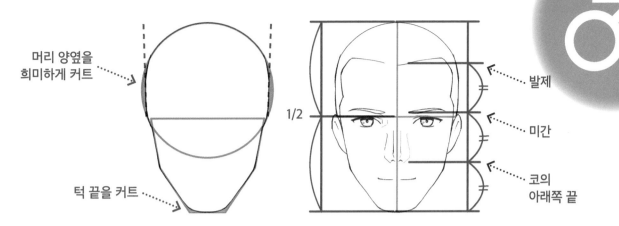

머리 양옆을
희미하게 커트

턱 끝을 커트

1/2

발제

미간

코의
아래쪽 끝

1 동그라미에 장기말을 더해 말의 턱 끝을 커트해서
네모진 윤곽을 만듭니다. 턱의 폭이 넓어지고, 얼굴도
옆으로 커집니다.

2 얼굴 부위의 위치는 청년(P23)과 동일. 콧날의
선을 정중앙선에서 물려서 그리고, 골격이 깔끔한
두꺼운 코를 표현합니다.

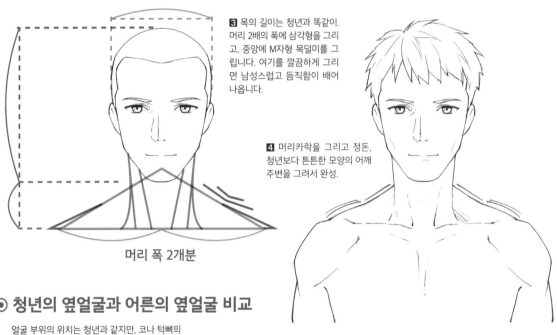

3 목의 길이는 청년과 똑같이.
머리 2배의 폭에 삼각형을 그리
고, 중앙에 M자형 목덜미를 그
립니다. 여기를 깔끔하게 그리
면 남성스럽고 듬직함이 배어
나옵니다.

4 머리카락을 그리고 정돈,
청년보다 튼튼한 모양의 어깨
주변을 그려서 완성.

머리 폭 2개분

⊙ 청년의 옆얼굴과 어른의 옆얼굴 비교

얼굴 부위의 위치는 청년과 같지만, 코나 턱뼈의
모양에 차이가 있습니다.

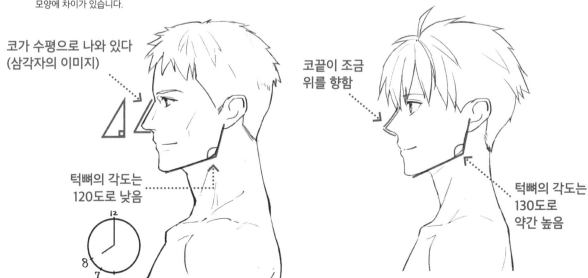

코가 수평으로 나와 있다
(삼각자의 이미지)

턱뼈의 각도는
120도로 낮음

코끝이 조금
위를 향함

턱뼈의 각도는
130도로
약간 높음

1 어른 여성의 윤곽(P86)을 그리고, 턱을 둥글게 변형시킵니다. 아래로 볼록하게 하고, 거꾸로 작은 산 세 개를 늘어놓은 이미지.

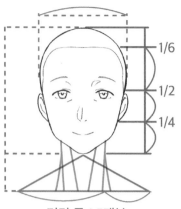

머리 폭 1.5개분

1/6
1/2
1/4

2 머리 부위의 배치나 목의 길이는 어른 여성(P86)과 동일. 목덜미의 M자를 그리고, 머리 1개 반 정도 너비의 삼각형을 그려서 어깨 폭으로 삼습니다.

3 윤곽선은 움푹 들어간 부분을 조금 깎습니다. 눈을 처지게 하고, 눈가의 주름, 팔자주름을 매우 가는 선으로 희미하게 그려서 완성합니다.

POINT

콧날과 늘어짐 강조, 주름은 자제

중장년은 무심코 주름을 그리기 쉽지만, 너무 많으면 노년으로 보이므로 적당히 그립니다. 중장년의 노화된 정도는 콧날과 늘어지는 선으로 표현합니다.

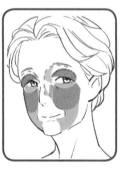

윗눈꺼풀의 늘어짐은 눈가의 주름으로 이어줍니다. 볼의 늘어짐은 2단으로 나누어져 있습니다.

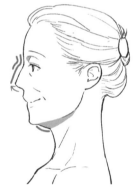

옆에서 본 모습. 눈꺼풀의 살이 빠지면서 콧날을 이어주는 선이 눈에 띄고, 눈의 높이로 콧날이 조금 들어갑니다. 턱 아래는 늘어져서 목이 두껍게 보입니다.

여윈 여성의 경우

여윈 여성은 나이가 들면서 광대뼈가 눈에 띄게 됩니다. 청년에 가까운 윤곽의 턱 끝을 커트하고, 광대뼈를 더하여 그립니다.

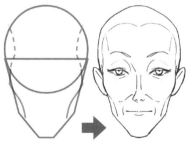

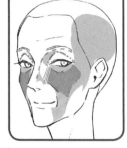

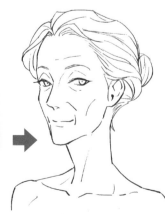

비스듬한 각도의 얼굴은 볼살의 매끄러운 볼록함을 없애고 광대뼈의 모양을 더하여 그립니다. 늘어짐 외에도 빰이 여위어 생긴 움푹 들어간 모양도 그립니다.

1 어른 남성(P87)의 윤곽의 뺨을 조금 내립니다. 여성과 달리 어디까지나 네모진 모습을 의식해 그립니다.

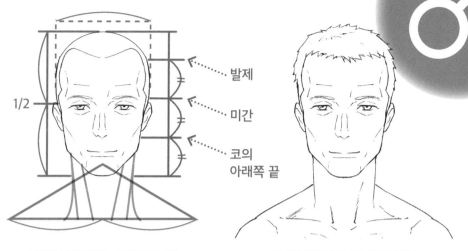

발제

미간

코의 아래쪽 끝

1/2

2 얼굴 부위의 배치는 청년(P23)과 동일. 윗눈꺼풀이 늘어져 있는 만큼 눈의 위치는 조금 내려갑니다.

3 어깨 주변을 약간 처진 어깨로 그리고, 옅어진 머리숱을 그려 완성. 콧날은 세로 선 두 줄을 그려서 강조합니다.

콧날을 눈에 띄게, 볼을 홀쭉해지게 한다

POINT

중장년 남성은 팔자주름을 그리는 것보다 홀쭉해진 뺨의 선을 강조하는 쪽이 그럴듯해집니다.

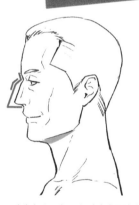

볼이 홀쭉해진 선

옆에서 본 모습. 눈높이의 움푹함이 중장년 여성보다도 선명합니다.

뚱뚱한 남성의 경우

조금 더 나이를 먹으면서 생긴 군살이 눈에 띄게 된 남성의 예. 눈 위, 눈 아래, 볼, 턱 등 이곳저곳에 살이 늘어진 선으로 표현합니다.

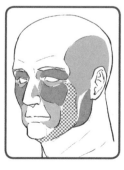

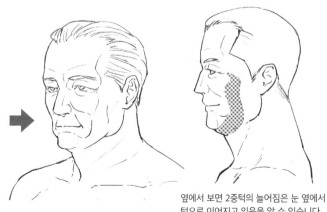

옆에서 보면 2중턱의 늘어짐은 눈 옆에서 턱으로 이어지고 있음을 알 수 있습니다.

⊙ 노년

노년일 때는 중장년보다 뺨의 살이 더 처지고, 눈꺼풀이나 입술도 늘어집니다. 늘어지는 선을 생략하지 않고 그려 넣습니다. 뺨이 홀쭉해진 부분도 선으로 표현합니다. 목·어깨의 근육이나 뼈의 묘사를 그려 넣으면 더욱 노년다워집니다.

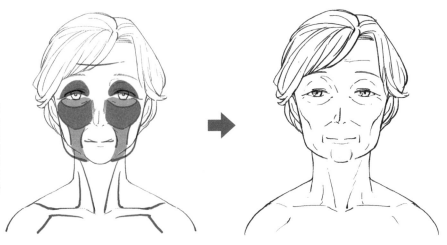

남성의 경우, 발제를 후퇴시키고, 뼈가 튀어나온 처진 어깨를 그려 넣음으로써 여성과 구분됩니다. 턱은 늘어지게 하여 조금 가늘게. 입 옆의 늘어짐은, 턱에서 조금 튀어나오게 합니다.

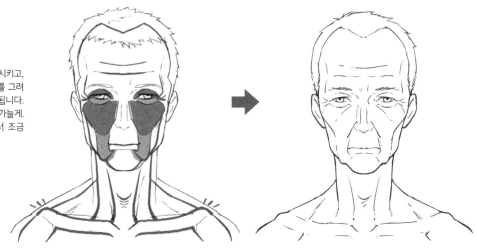

눈 주변의 우묵함

이마의 뼈

이마에 있는
1~2개의 주름

그림에 따라서는 현실적인 노인이 젊은이 캐릭터와 어울리지 않는 경우가 있습니다. 그럴 때는 노인다움을 표현하는 최소한의 선을 골라잡아 데포르메합시다.

눈구석에서
늘어나는 주름

홀쭉한 뺨

팔자주름

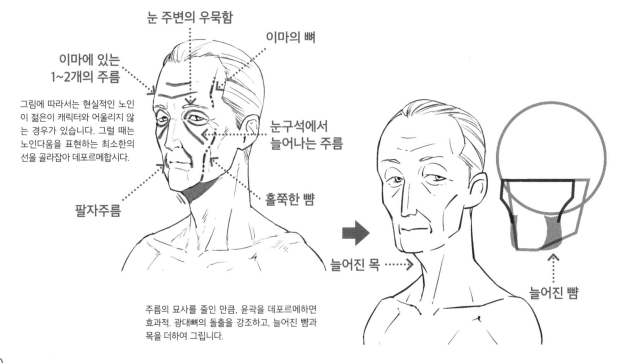

늘어진 목

늘어진 뺨

주름의 묘사를 줄인 만큼, 윤곽을 데포르메하면 효과적. 광대뼈의 돌출을 강조하고, 늘어진 뺨과 목을 더하여 그립니다.

나이가 다른 캐릭터를 조합하는 법

여기서는 나이가 다른 캐릭터가 한 화면에 등장하는 만화나 일러스트에 대해 생각해봅시다. 그림이나 만화의 작품에 따라서는 어른 캐릭터도 데포르메해서 젊은 캐릭터와 같이 세워도 위화감이 생기지 않도록 합니다.

눈동자의 하이라이트를 구분하여 표현하면 나이 차가 강조된다

나이를 먹을수록 눈꺼풀은 내려가고 눈이 가늘어지며, 눈의 투명도가 내려가서 하이라이트(빛의 반사로 하얗게 되는 부분)가 줄어듭니다. 데포르메된 어른 캐릭터의 눈은 조금 처진 눈으로 가늘게, 하이라이트는 적게·작게 그리면 젊은이와 차별화가 됩니다.

하이라이트

고령 여성의 눈동자는 작은 하이라이트 한 개만 남기면 젊은이와 차별화가 생깁니다.

크고 둥근 눈동자에 하이라이트를 여러 개 분산시키면, 반짝반짝 빛나는 젊은이다운 눈이 됩니다.

고령 남성의 눈동자는 선처럼 가는 하이라이트를 작게 그리면 좋습니다.

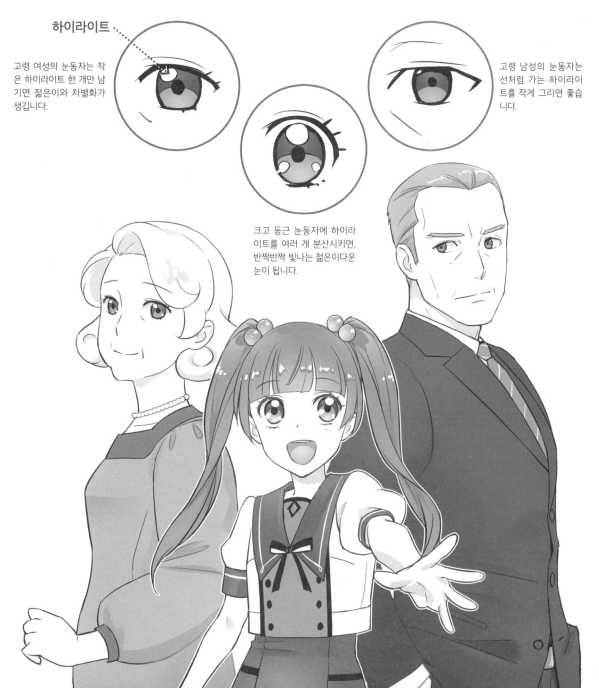

어른 캐릭터의 윤곽을 데포르메하면 젊은 캐릭터와 훨씬 잘 어울린다

소녀 만화나 발랄한 작풍의 일러스트에서는 어른 캐릭터의 윤곽을 극단적으로 데포르메해서 그리면 좋습니다. 적은 주름으로도 어른의 얼굴 분위기가 나며, 젊은 캐릭터와 함께 있을 때 훨씬 잘 어울립니다. 다음 3종류의 윤곽에 대해 배워봅시다.

사각형

머리와 턱이 거의 같은 폭. 다부진 중년 남성의 데포르메 표현에 어울립니다.

둥근 머리+사각턱

머리가 둥글고, 턱은 약간 가늘며 각진 모양. 노년 남성이나, 살이 빠진 중장년 여성의 데포르메 표현에 어울립니다.

둥근 머리+늘어진 턱

머리가 둥글고, 둥그스름함이 있는 네모진 윤곽에서 턱 끝이 살짝 튀어나온 모양. 중장년 여성에 잘 어울립니다.

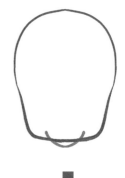

윤곽을 차근차근 데포르메하면, 주름을 너무 그리지 않아도 나이를 표현할 수 있습니다. 움푹 팬 볼살, 이마의 주름, 눈가 주름, 팔자 주름 등을 희미한 선으로 그리거나 짧게 그립니다.

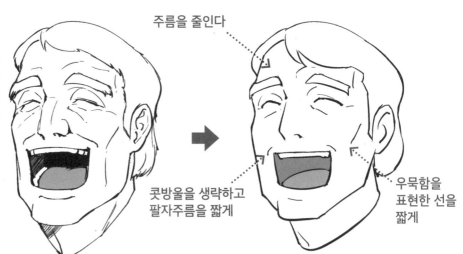

주름을 줄인다

콧방울을 생략하고 팔자주름을 짧게

우묵함을 표현한 선을 짧게

제 **3** 장

부위별 표현 기법을 배우자

이 장에서는 눈·코·입 등,
얼굴 각 부위의 남녀 차에 대해 배워보겠습니다.
여자아이 특유의 또렷한 눈동자나
작은 코는 어떻게 그리면 좋을까.
남자아이의 가늘고 긴 눈이나 오똑한 콧날은
어떻게 표현해야 할까….
하나하나 배워봅시다.

눈 표현 기법

눈은 캐릭터의 기분을 표현하는 중요한 부위. 남성은 눈매의 굴곡을 약간 깊게, 여성의 눈은 둥글고 또렷하게 그려서 성별의 차이를 구분하여 표현합니다.

남녀는 여기가 다르다!

♀ 둥그스름한 모양

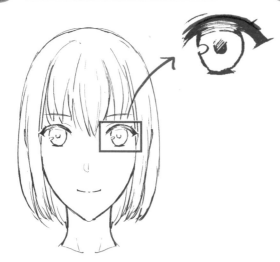

여성의 골격은 눈매의 굴곡이 얕기 때문에, 둥글고 또렷하게 데포르메하면 여성스러운 눈이 됩니다. 눈꺼풀은 곡선으로 두껍게 그리고, 검은자위·동공(검은자위의 중심)은 크게. 하이라이트를 많이 넣으면 빛나 보입니다.

♂ 각진 모양

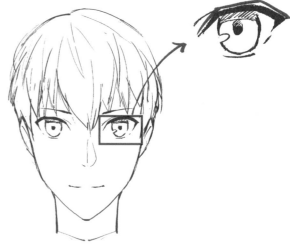

남성의 골격은 눈매의 굴곡이 깊습니다. 눈썹은 약간 낮게, 직선적인 각을 더해 그리면 남성스러운 눈이 됩니다. 여성과 비교해 상대적으로 더 가늘고 길게, 검은자위·동공도 더 작게 그립니다. 하이라이트도 적게 넣는 것이 좋습니다.

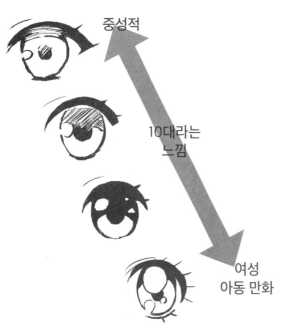

중성적

10대라는 느낌

여성 아동 만화

전체 모양이 둥글수록 여성스러움, 귀여움이 배어나옵니다. 극단적으로 둥글고, 하이라이트가 반짝반짝하면 이른바 여아 만화 분위기의 그림이 됩니다.

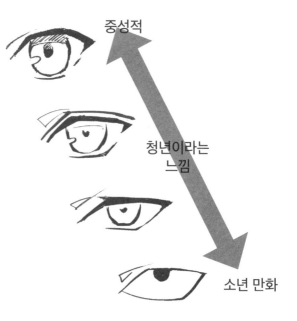

중성적

청년이라는 느낌

소년 만화

눈동자가 작고 삼백안*이 되면 남자다움이 강해집니다. 눈동자를 극단적으로 작게, 눈꺼풀도 가늘고 간략화하면 이른바 소년 만화 분위기의 그림이 됩니다.

*삼백안 : 눈의 검은자위가 작아 흰자위가 많이 드러나는 눈. 보통 검은자위 양 옆과 아래쪽 세 면에서 나타난다(편집주)

♀ 검은자위를 중심으로 데포르메

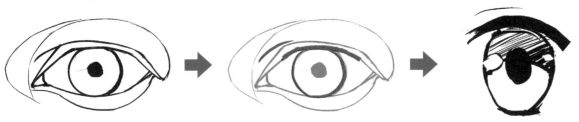

만화·일러스트풍에서 여성의 눈은 현실적인 눈의
검은자위 주변을 골라내어 그려서 표현합니다.

취향에 따라 눈초리를 그리는
경우도 있습니다. 검은자위가
가득한 상태가 되면서 애완동물
같은 인상이 됩니다.

♂ 눈꺼풀 주변의 굴곡까지 그린다

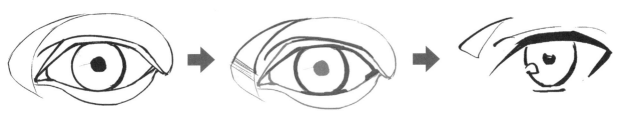

남성의 경우, 현실적인 눈의 윗눈꺼풀의 대부분, 눈꼬리,
아랫눈꺼풀까지 그리는 경우도 있습니다. 여성의 눈에
비해 그려 넣는 요소가 많은 편입니다.

가늘고 긴 눈을 한 여성은 어떻게 그릴까?

HINT

여성적인 특징을 1개~2개 더하면, 가늘
고 긴 눈이라도 남성과 차별화할 수 있
습니다. 예를 들어 눈꺼풀을 곡선으로,
속눈썹을 많이, 동공을 크게 그리는 것…
등이 그렇습니다.

속눈썹을
곡선으로

동공을
크게

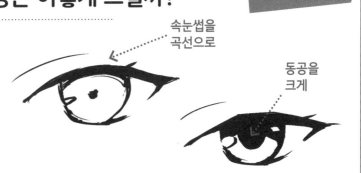

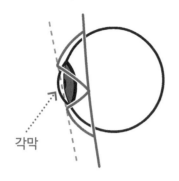

각막

현실적인 인간의 눈은 안면에서 조금 기울여서 튀어나온 돔 모양입니다. 그리고 안구는 한가운데에 투명하게 부풀어 오른 부분(각막)이 있는 구체입니다. 이점을 파악해두면 입체감이 있는 눈을 그릴 수 있습니다.

안면에 찰싹 붙어 있는 이미지로 그리면 입체감을 표현할 수 없습니다.

비스듬히 바라보는 눈은 안쪽 눈의 폭이 좁아진다

 ♀

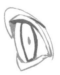 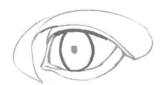

 ♂

비스듬히 바라봤을 때, 안쪽 눈은 폭이 좁아지고, 눈 초리 쪽이 거의 보이지 않습니다. 또한, 윗눈꺼풀의 곡선은 다 내려가지 않고, 앞쪽 눈초리보다도 약간 높은 곳에서 잘려 보입니다(빨간 동그라미 부분).

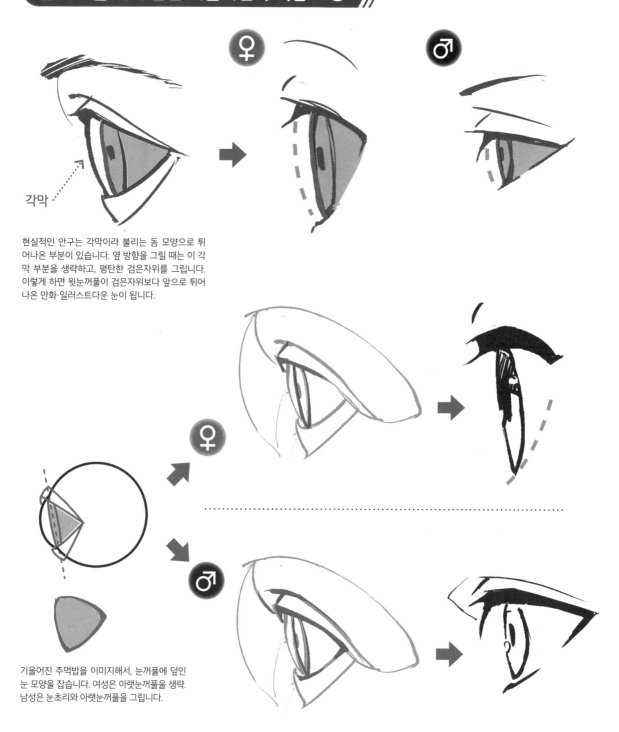

각막

현실적인 안구는 각막이라 불리는 돔 모양으로 튀어나온 부분이 있습니다. 옆 방향을 그릴 때는 이 각막 부분을 생략하고, 평탄한 검은자위를 그립니다. 이렇게 하면 윗눈꺼풀이 검은자위보다 앞으로 튀어나온 만화·일러스트다운 눈이 됩니다.

기울어진 주먹밥을 이미지해서, 눈꺼풀에 덮인 눈 모양을 잡습니다. 여성은 아랫눈꺼풀을 생략. 남성은 눈초리와 아랫눈꺼풀을 그립니다.

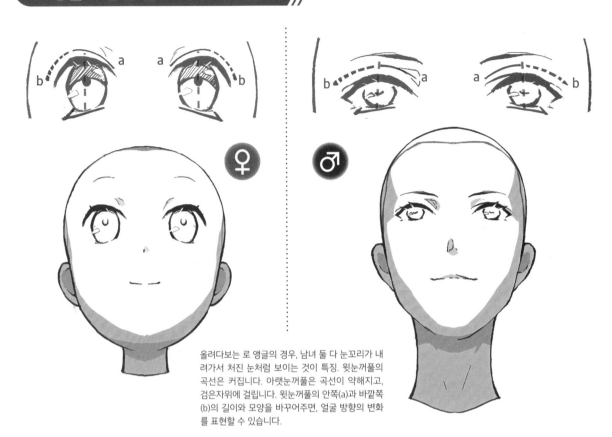

올려다보는 로 앵글의 경우, 남녀 둘 다 눈꼬리가 내려가서 처진 눈처럼 보이는 것이 특징. 윗눈꺼풀의 곡선은 커집니다. 아랫눈꺼풀은 곡선이 약해지고, 검은자위에 걸립니다. 윗눈꺼풀의 안쪽(a)과 바깥쪽(b)의 길이와 모양을 바꾸어주면, 얼굴 방향의 변화를 표현할 수 있습니다.

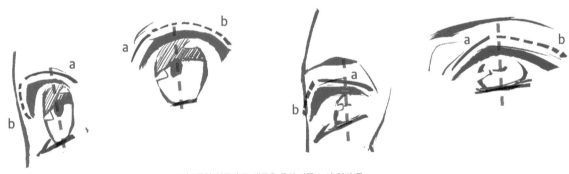

비스듬한 얼굴의 로 앵글은 특히 안쪽 눈이 처진 듯이 보이기 쉽습니다. 앞쪽 눈은 얼굴의 기울기와 눈의 기울기가 상쇄하면서 평탄한 모양으로 그립니다.

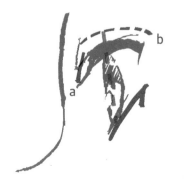

옆얼굴의 로 앵글은 반대로 눈꼬리가 올라가서 치켜올라가면서 치뜬 눈으로 보입니다. 아랫눈꺼풀이 밑에서 솟아오르면서, 눈이 약간 가늘어지는 것도 포인트입니다.

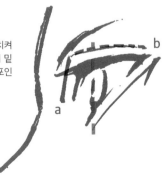

하이 앵글은 눈초리가 올라간다

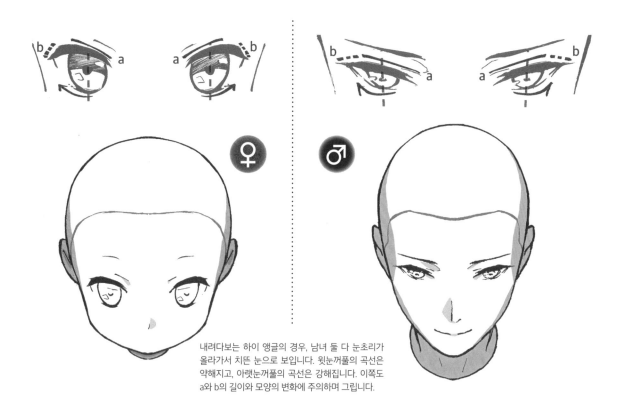

내려다보는 하이 앵글의 경우, 남녀 둘 다 눈초리가 올라가서 치뜬 눈으로 보입니다. 윗눈꺼풀의 곡선은 약해지고, 아랫눈꺼풀의 곡선은 강해집니다. 이쪽도 a와 b의 길이와 모양의 변화에 주의하며 그립니다.

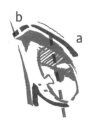 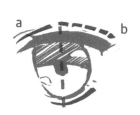 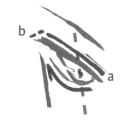 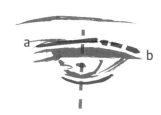

비스듬한 얼굴의 하이 앵글은 특히 안쪽 눈이 치뜬 눈으로 보입니다. 앞쪽 눈은 얼굴의 기울기와 눈의 기울기가 서로 상쇄되면서 평탄한 모양이 됩니다.

옆얼굴의 하이 앵글은 반대로 눈초리가 내려가서 처진 눈으로 보입니다.

다양한 눈의 표현 기법

치뜬 눈은 눈자위 쪽을 내려서 그린다

⊙ **수평 앵글**

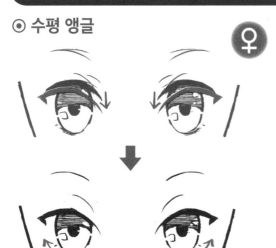

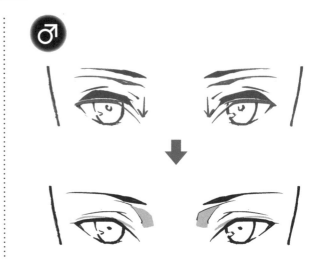

눈초리를 올리는 것이 아니라 눈자위 쪽의 눈꺼풀을 내리는 것이 요령. 여성의 치뜬 눈의 아랫눈꺼풀은 속눈썹을 점선으로 그리는 정도로 그치면 너무 예리해지지 않습니다.

남성의 치뜬 눈은 아랫눈꺼풀을 선으로 그리면 OK. 윗눈꺼풀과 아랫눈꺼풀을 이어주면, 더욱 예리한 치뜬 눈이 됩니다.

비스듬한 각도나 옆을 그릴 때도 눈초리를 올리기보다는 눈자위를 내리는 감각으로.

비스듬한
각도

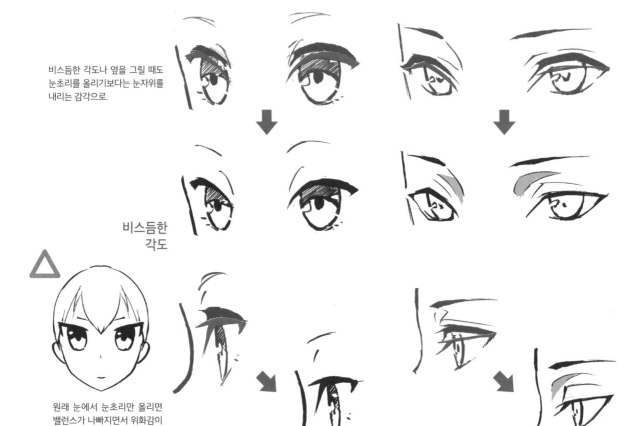

△

원래 눈에서 눈초리만 올리면 밸런스가 나빠지면서 위화감이 생깁니다.

옆

◉ 로 앵글

치뜬 눈 캐릭터를 로 앵글 각도에서 보면 눈의 예리함이 절제되어 있습니다. 제대로 「치뜬 눈 캐릭터」를 강조하여 그리려면 요령이 필요합니다.

♀

♂
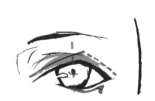

윗눈꺼풀은 눈자위 쪽을 길게 해서 곡선이 절정에 달하는 부분을 눈초리와 가깝게 합니다. 아랫눈꺼풀은 눈초리를 향해 올라가듯이 점선으로 그려냅니다.

윗눈꺼풀은 눈자위 쪽을 길게 해서 곡선이 절정에 달하는 부분을 눈초리와 가깝게 합니다. 아랫눈꺼풀은 눈초리를 향해 각을 세우고 끌어올리면 치뜬 눈의 예리함을 그려낼 수 있습니다.

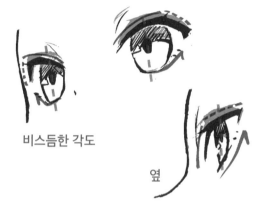

비스듬한 각도

옆

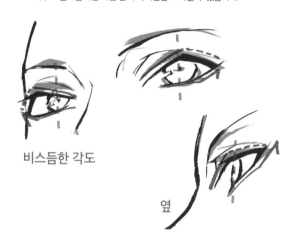

비스듬한 각도

옆

◉ 하이 앵글

치뜬 눈의 하이 앵글은 눈의 예리함이 더욱 강조되어 보입니다.

♀

♂

윗눈꺼풀이 똑바로 치켜 올라가면 너무 예리해서 여성스럽게 보이지 않게 됩니다. 이럴 때는 윗눈꺼풀을 부드럽게 휘어서 그리면 여성스러움이 유지됩니다.

눈자위를 내려서 그리면 예리함이 더욱 증가합니다. 위아래의 눈꺼풀을 눈초리에 이어주면, 더욱 하이 앵글다워집니다.

비스듬한 각도

옆

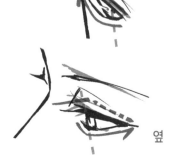

비스듬한 각도

옆

101

처진 눈은 눈꼬리측의 윗눈꺼풀을 길게 그린다

◉ 수평 앵글

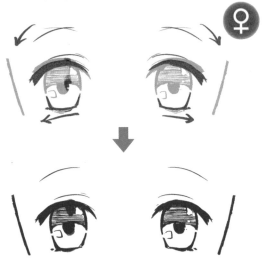
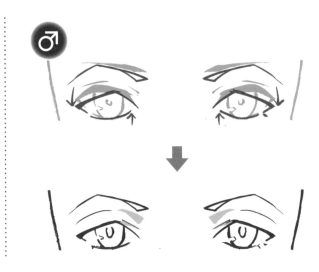

아랫눈꺼풀은 ◆평으로 하고, 검은자위에 조금 걸치도록 그립니다. 눈초리를 내린다기보다 눈초리 쪽의 윗꺼풀을 길게 해서 곡선의 절정 부분을 눈자위 쪽으로 가깝게 하는 것이 요령. 이중선도 길게 당겨서 처진 눈을 강조합시다.

남성은 윗눈꺼풀의 절정 부분을 이동시킨 뒤 아랫눈꺼풀의 눈자위 쪽을 올리듯이 그립니다. 아랫눈꺼풀을 그려주면 처진 눈이 강조됨과 동시에 수수한 단역 캐릭터 얼굴이 되는 것을 방지할 수 있습니다.

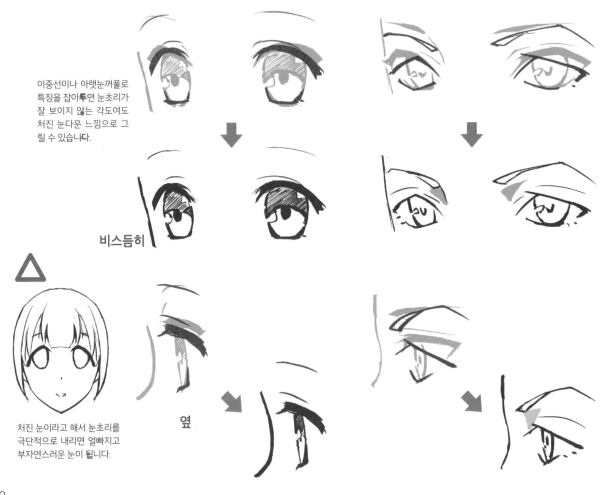

이중선이나 아랫눈꺼풀로 특징을 잡아주면 눈초리가 잘 보이지 않는 각도여도 처진 눈다운 느낌으로 그릴 수 있습니다.

비스듬히

△

옆

처진 눈이라고 해서 눈초리를 극단적으로 내리면 얼빠지고 부자연스러운 눈이 됩니다.

◉ 로 앵글 처진 눈의 로 앵글은 한층 더 처진 느낌이 강하게 보입니다.

세로로 긴 전체적으로 둥글면서 아래는 평평한 반원,
롤케이크 같은 모양이 됩니다. 아랫눈꺼풀의 선은
검은자위의 아래에만 그립니다.

윗눈꺼플은 눈자위 쪽을 짧게, 아랫눈꺼풀은 눈자위
쪽의 선이 길어지도록 그립니다.

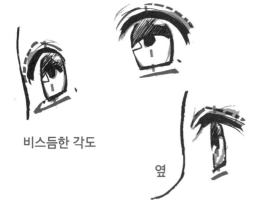

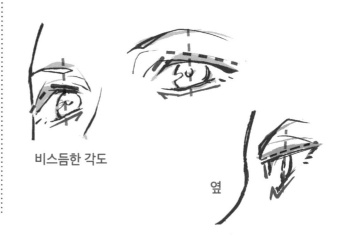

비스듬한 각도

옆

비스듬한 각도

옆

◉ 하이 앵글 처진 눈 캐릭터를 하이 앵글로 보면, 눈의 처진 상태가 약하게 보입니다.
제대로 「처진 눈 캐릭터」임을 어필할 수 있도록 그리기 위해서는 요령이 필요합니다.

롤케이크 모양의 눈을 세로 방향으로 약간 찌부러
트리고, 약간 평면적으로 데포르메함으로써 처진
눈을 그려냅니다.

아랫눈꺼풀의 눈자위 쪽을 위쪽으로 휘어주면, 윗눈
꺼풀이 거의 수평이라 해도 처진 눈 캐릭터로 보입
니다.

비스듬한 각도

옆

비스듬한 각도

옆

속눈썹 묘사

◉ 수평 앵글

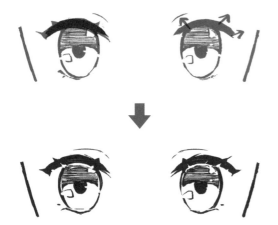

방사형으로 위를 향한 속눈썹을 그리면, 시원스럽고 귀여운 눈매가 됩니다. 윗눈꺼풀의 선을 조금 두껍게 그려줌으로써, 속눈썹의 볼륨감을 표현합니다.

비스듬한 각도나 옆 방향의 예. 두껍고 짧게 그리면 검은 속눈썹이라 해도 묵직한 인상이 되지 않습니다. 눈초리 쪽에 2개, 눈자위 쪽에 1개 정도가 기준.

이쪽은 가느다란 선으로 그린 예. 윗눈꺼풀의 선과 속눈썹 전체를 가느다란 선을 모아 그리면, 속눈썹의 개수를 늘려도 가느다란 인상이 됩니다.

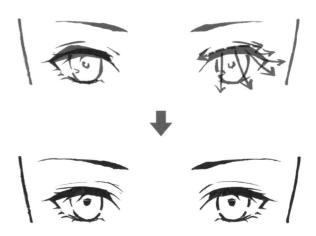

남성의 속눈썹은 아래를 향하게 그리면 침착한 인상이 되어, 여성과 차별화를 줄 수 있습니다. 아래를 향하는 방사형에 눈초리에 닿을 정도로 수평이 되도록 그립니다. 윗눈꺼풀도 끝에서 가느다란 선을 튀어나오게 해서 속눈썹의 볼륨을 더해줍니다.

비스듬한 각도나 옆 방향의 예. 검은색으로만 속눈썹을 그릴 경우, 속눈썹의 개수는 많지 않은 것이 좋습니다. 눈초리 쪽을 약간 많이 그립니다. 옆 방향은 앞으로 길게 뻗어 나오도록 그립니다.

속눈썹의 윤곽을 남기고, 안쪽을 하얗게 하면 섬세한 인상이 됩니다. 「하얗게 지운 부분이 속눈썹이고, 검은 부분은 속눈썹의 그림자」라는 이미지로 그립니다. 이때 이중 속눈썹의 선을 위로 조금 떨어뜨려서 그리면, 눈매가 미묘해지지 않습니다.

◉ 로 앵글의 경우 ♀

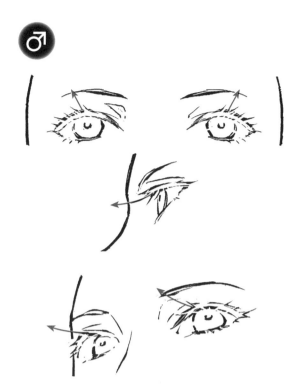

윗눈꺼풀의 곡선에서 가장 높은 곳에 길고 두꺼운 속눈썹을
그려서 속눈썹의 입체감을 표현하는 것이 요령.

남성 로 앵글에서는 정면·비스듬한 각도를 위로 향하도록, 옆 방
향은 약간 아래를 향하도록 속눈썹을 그립니다. 속눈썹과 속눈
썹의 계곡에만 검은 선을 남기고, 나머지는 하얗게 지웁니다.

◉ 하이 앵글의 경우 ♀

하이 앵글에서는 아래로 향하도록 그립니다. 위 속눈썹과 아래
속눈썹은 방사형의 중심이 조금 다르다는 점에 주의. 정면은 눈
자위를 조금 벌리고 눈초리에 집중해서 속눈썹을 그립니다.

남성의 경우 위 속눈썹과 아래 속눈썹은 같은 중심에서 방사
형으로 늘립니다. 정면에서는 눈초리 쪽에 긴 속눈썹을 많이
그립니다.

옆 방향은 눈꺼풀 위쪽의
앞을 향하는 속눈썹과 눈
초리의 속눈썹의 사이에
공간을 벌리면 세련되게
그릴 수 있습니다.

옆 방향은 얼굴 전방에 튀
어나오도록 그리고 눈초리
를 향한 속눈썹은 1~2개로
마무리합니다.

비스듬한 각도는 윗눈꺼풀 전체에 속눈썹을 박아 넣습니다.

비스듬한 각도에서는 눈자위 쪽을 조금 비우고 그려 넣습니다.

코 표현 기법

코는 산과 같이 튀어나온 부위. 옆 방향은 그리기 쉽지만, 정면이나 비스듬한 각도에서는 산의 기복을 그리는 것이 어려운 법입니다. 빛이 비칠 때 생기는 그림자나 하이라이트를 그림으로써 모양을 나타냅니다.

남녀는 여기가 다르다!

♀ **콧날을 선으로 그리지 말고 그림자는 연하게**

♂ **눈썹~콧날을 선으로 그리고 그림자를 선명하게**

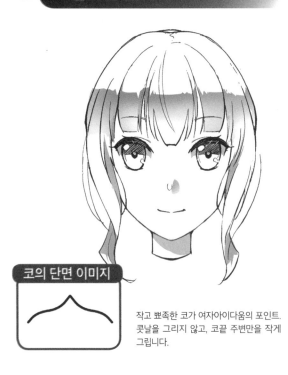

코의 단면 이미지

작고 뾰족한 코가 여자아이다움의 포인트. 콧날을 그리지 않고, 코끝 주변만을 작게 그립니다.

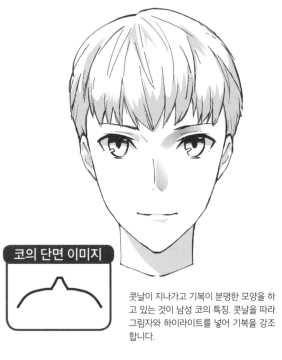

코의 단면 이미지

콧날이 지나가고 기복이 분명한 모양을 하고 있는 것이 남성 코의 특징. 콧날을 따라 그림자와 하이라이트를 넣어 기복을 강조합니다.

나이가 훨씬 많아 보인다…

콧날을 선명하게 그리면 10살 정도 연상으로 보이고, 얼굴이 둥글고 작은 데 비해 코가 너무 큽니다.

나쁘지 않지만 밋밋한 얼굴…

청년 캐릭터의 갸름한 얼굴에 작은 코를 조합하면 조금 평탄하고 밋밋한 인상이 돼버리고 맙니다.

각도별 코 표현 기법

정면의 코는 하이라이트나 그림자로 표현

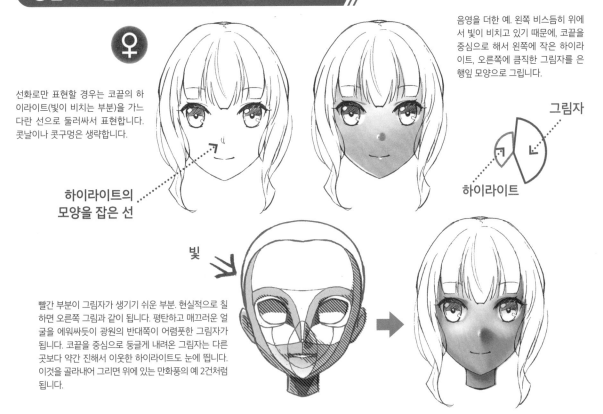

선화로만 표현할 경우는 코끝의 하이라이트(빛이 비치는 부분)를 가는 다란 선으로 둘러싸서 표현합니다. 콧날이나 콧구멍은 생략합니다.

하이라이트의 모양을 잡은 선

음영을 더한 예. 왼쪽 비스듬히 위에서 빛이 비치고 있기 때문에, 코끝을 중심으로 해서 왼쪽에 작은 하이라이트, 오른쪽에 큼직한 그림자를 은행잎 모양으로 그립니다.

그림자

하이라이트

빛

빨간 부분이 그림자가 생기기 쉬운 부분. 현실적으로 칠하면 오른쪽 그림과 같이 됩니다. 평탄하고 매끄러운 얼굴을 에워싸듯이 광원의 반대쪽이 어렴풋한 그림자가 됩니다. 코끝을 중심으로 둥글게 내려온 그림자는 다른 곳보다 약간 진해서 이웃한 하이라이트도 눈에 띕니다. 이것을 골라내어 그리면 위에 있는 만화풍의 예 2건처럼 됩니다.

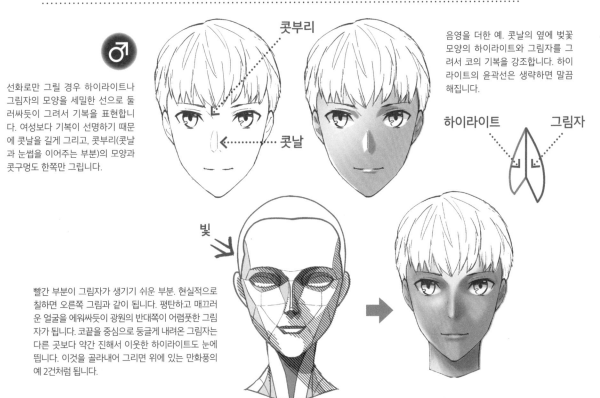

콧부리

선화로만 그릴 경우 하이라이트나 그림자의 모양을 세밀한 선으로 둘러싸듯이 그려서 기복을 표현합니다. 여성보다 기복이 선명하기 때문에 콧날을 길게 그리고, 콧부리(콧날과 눈썹을 이어주는 부분)의 모양과 콧구멍도 한쪽만 그립니다.

콧날

음영을 더한 예. 콧날의 옆에 벚꽃 모양의 하이라이트와 그림자를 그려서 코의 기복을 강조합니다. 하이라이트의 윤곽선은 생략하면 말끔해집니다.

하이라이트 그림자

빛

빨간 부분이 그림자가 생기기 쉬운 부분. 현실적으로 칠하면 오른쪽 그림과 같이 됩니다. 평탄하고 매끄러운 얼굴을 에워싸듯이 광원의 반대쪽이 어렴풋한 그림자가 됩니다. 코끝을 중심으로 둥글게 내려온 그림자는 다른 곳보다 약간 진해서 이웃한 하이라이트도 눈에 띕니다. 이것을 골라내어 그리면 위에 있는 만화풍의 예 2건처럼 됩니다.

옆 방향의 코는 적은 선으로 말끔하게 그린다

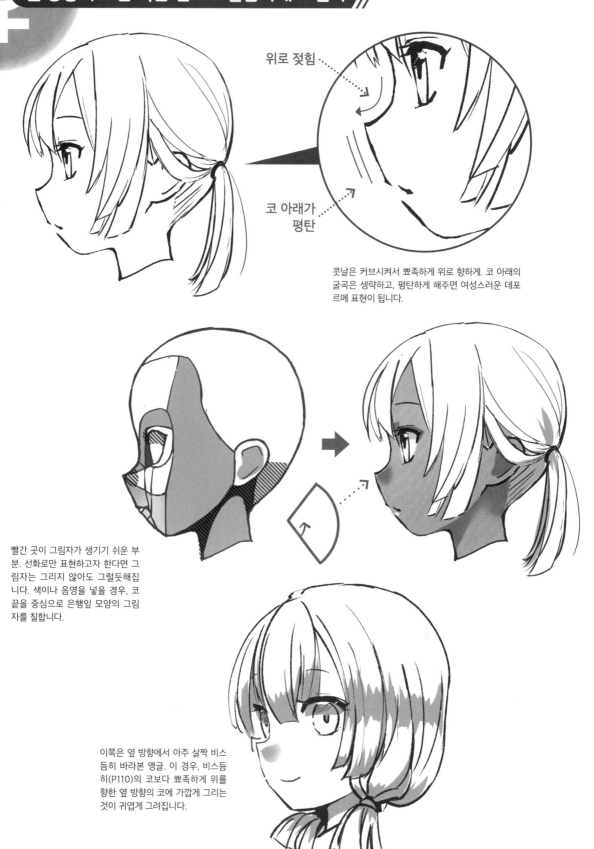

위로 젖힘

코 아래가 평탄

콧날은 커브시켜서 뾰족하게 위로 향하게. 코 아래의 굴곡은 생략하고, 평탄하게 해주면 여성스러운 데포 르메 표현이 됩니다.

빨간 곳이 그림자가 생기기 쉬운 부분. 선화로만 표현하고자 한다면 그림자는 그리지 않아도 그럴듯해집니다. 색이나 음영을 넣을 경우, 코끝을 중심으로 은행잎 모양의 그림자를 칠합니다.

이쪽은 옆 방향에서 아주 살짝 비스듬히 바라본 앵글. 이 경우, 비스듬히(P110)의 코보다 뾰족하게 위를 향한 옆 방향의 코에 가깝게 그리는 것이 귀엽게 그려집니다.

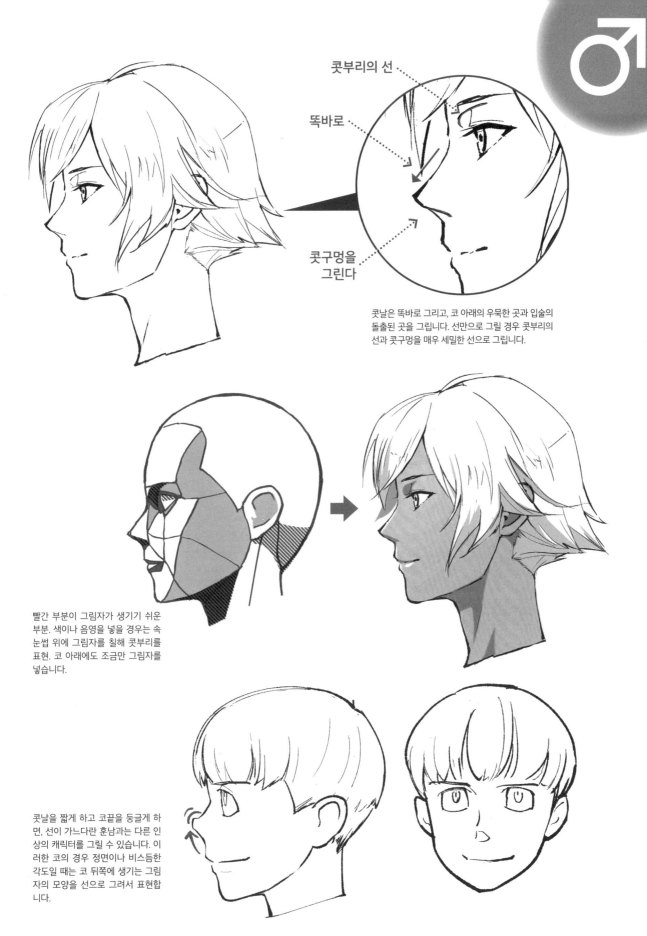

콧부리의 선

똑바로

콧구멍을
그린다

콧날은 똑바로 그리고, 코 아래의 우묵한 곳과 입술의
돌출된 곳을 그립니다. 선만으로 그릴 경우 콧부리의
선과 콧구멍을 매우 세밀한 선으로 그립니다.

빨간 부분이 그림자가 생기기 쉬운
부분. 색이나 음영을 넣을 경우는 속
눈썹 위에 그림자를 칠해 콧부리를
표현. 코 아래에도 조금만 그림자를
넣습니다.

콧날을 짧게 하고 코끝을 둥글게 하
면, 선이 가느다란 훈남과는 다른 인
상의 캐릭터를 그릴 수 있습니다. 이
러한 코의 경우 정면이나 비스듬한
각도일 때는 코 뒤쪽에 생기는 그림
자의 모양을 선으로 그려서 표현합
니다.

비스듬한 각도의 코는 「<」 모양으로 그린다

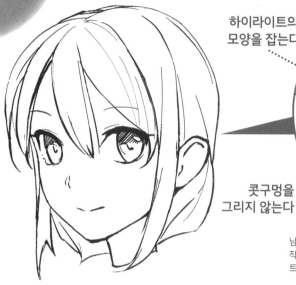
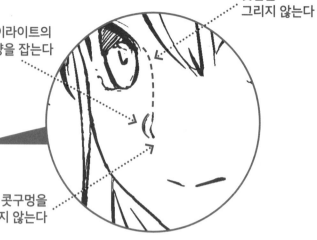

콧날을
그리지 않는다

하이라이트의
모양을 잡는다

콧구멍을
그리지 않는다

남성과 비교해서 코가 살짝 위를 향하기 때문에 코끝 부분을 작은 「<」로 그립니다. 선만으로 그릴 경우는 < 옆에 하이라이트 모양을 넣습니다.

하이라이트가 아닌, 그림자 모양을 잡는 표현 방법도 있습니다.

「<」만으로 심플하게 그릴 경우는 코끝을 뾰족하게 위로 젖히면 좋겠지요.

크고 직선적인 「<」로 그리면 다소곳한 코의 귀여움이 사라지고, 나이가 많아 보입니다.

빨간 곳이 그림자가 생기기 쉬운 부분. 색이나 음영을 넣을 경우, 「<」를 생략하고 점을 넣어도 OK. 이 경우는 점을 중심으로 은행잎 모양의 하이라이트로 그림자를 칠합니다.

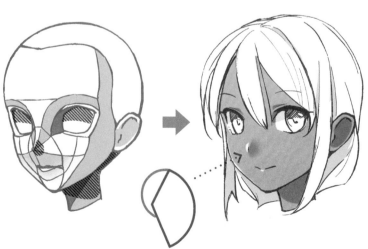

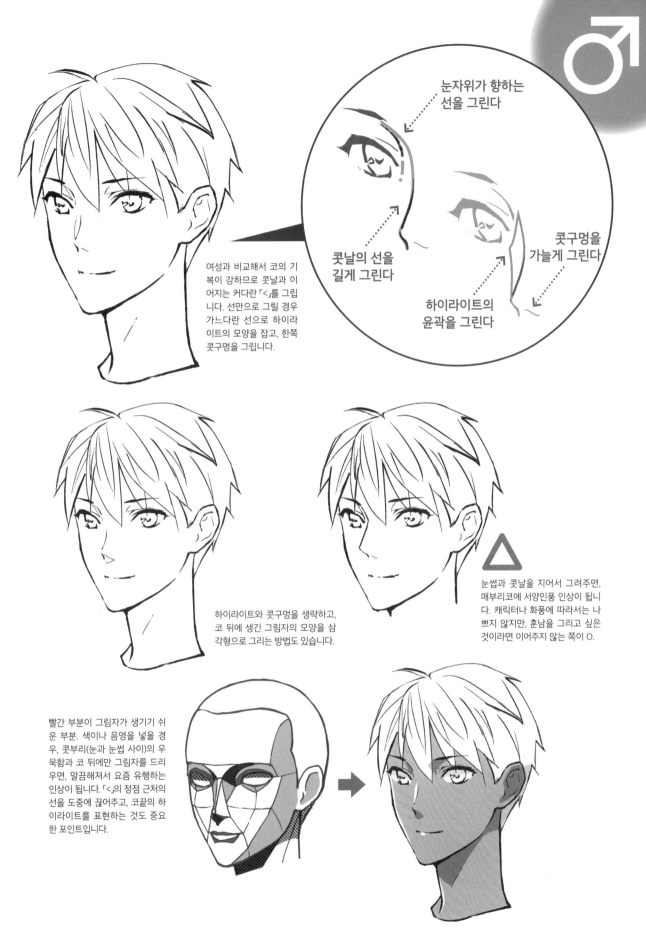

눈자위가 향하는
선을 그린다

콧구멍을
가늘게 그린다

여성과 비교해서 코의 기
복이 강하므로 콧날과 이
어지는 커다란 「<」를 그립
니다. 선만으로 그릴 경우
가느다란 선으로 하이라
이트의 모양을 잡고, 한쪽
콧구멍을 그립니다.

콧날의 선을
길게 그린다

하이라이트의
윤곽을 그린다

하이라이트와 콧구멍을 생략하고,
코 뒤에 생긴 그림자의 모양을 삼
각형으로 그리는 방법도 있습니다.

눈썹과 콧날을 지어서 그려주면,
매부리코에 서양인풍 인상이 됩니
다. 캐릭터나 화풍에 따라서는 나
쁘지 않지만, 훈남을 그리고 싶은
것이라면 이어주지 않는 쪽이 O.

빨간 부분이 그림자가 생기기 쉬
운 부분. 색이나 음영을 넣을 경
우, 콧부리(눈과 눈썹 사이)의 우
묵함과 코 뒤에만 그림자를 드리
우면, 말끔해져서 요즘 유행하는
인상이 됩니다. 「<」의 정점 근처의
선을 도중에 끊어주고, 코끝의 하
이라이트를 표현하는 것도 중요
한 포인트입니다.

로 앵글의 코는 코 아래의 묘사가 포인트

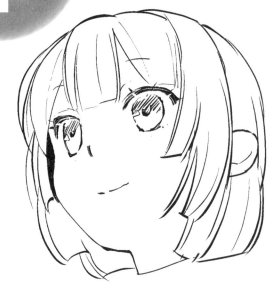

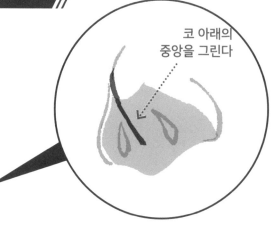

코 아래의 중앙을 그린다

현실의 인간이라면 콧구멍이 보이는 각도입니다만, 여성 캐릭터는 코가 작기 때문에 구멍은 생략하는 것이 자연스럽습니다. 선화일 경우 코 아래의 중앙만 선으로 그립니다.

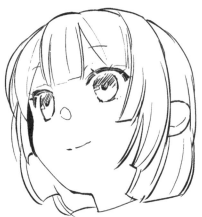

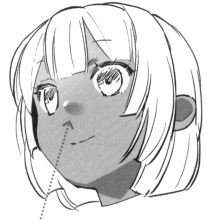

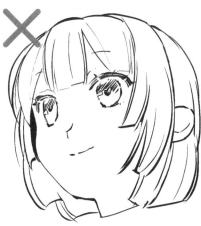

코 아래의 중앙 부분을 그리는 것 외에, 코의 그림자 부분을 매우 세밀한 선으로 그리는 방법도 있습니다. 로 앵글의 경우 하이라이트를 그리는 것은 별로 적합하지 않습니다.

색이나 음영으로 표현할 경우, 콧날을 잇는 부분에 작고 일그러진 은행잎 모양의 그림자를 넣습니다.

로 앵글에서는 코의 위치가 안쪽 눈에 가깝습니다. 콧날이 있는 「<」로 그리려고 하면, 코가 아래로 어긋나기 쉬우니 주의.

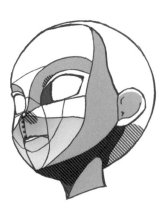

빨간 부분이 그림자가 생기기 쉬운 부분. 색이나 음영을 넣을 경우 「<」를 생략해서 점으로 그려도 OK. 오른쪽 그림과 같이 눈의 윤곽이 콧날과 겹치는 앵글에서는 코의 점을 아랫눈꺼풀과 붙여서 그려주기도 합니다.

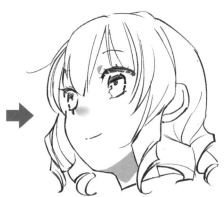

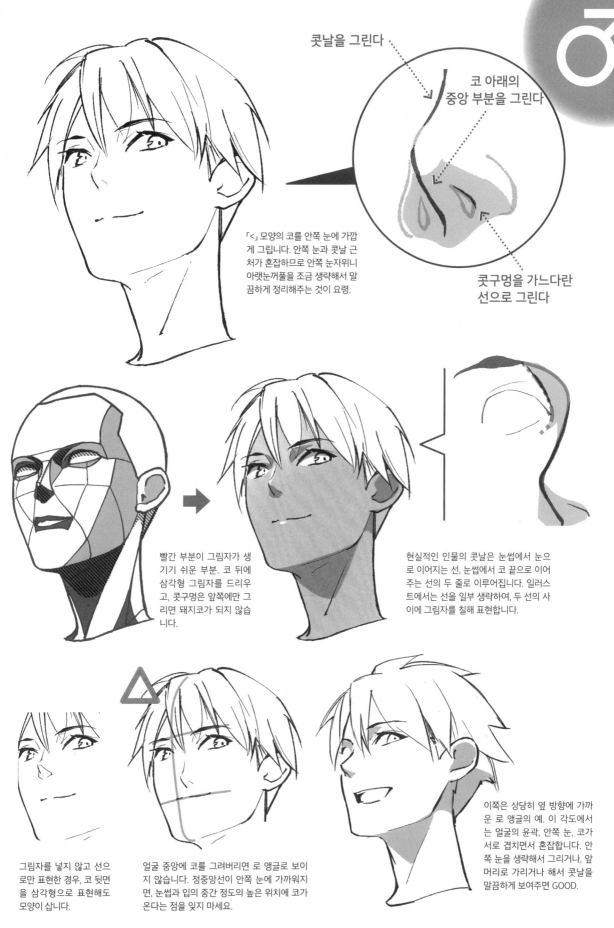

콧날을 그린다

코 아래의
중앙 부분을 그린다

콧구멍을 가느다란
선으로 그린다

「<」 모양의 코를 안쪽 눈에 가깝게 그립니다. 안쪽 눈과 콧날 근처가 혼잡하므로 안쪽 눈자위나 아랫눈꺼풀을 조금 생략해서 말끔하게 정리해주는 것이 요령.

빨간 부분이 그림자가 생기기 쉬운 부분. 코 뒤에 삼각형 그림자를 드리우고, 콧구멍은 앞쪽에만 그리면 돼지코가 되지 않습니다.

현실적인 인물의 콧날은 눈썹에서 눈으로 이어지는 선, 눈썹에서 코 끝으로 이어주는 선의 두 줄로 이루어집니다. 일러스트에서는 선을 일부 생략하여, 두 선의 사이에 그림자를 칠해 표현합니다.

그림자를 넣지 않고 선으로만 표현한 경우, 코 뒷면을 삼각형으로 표현해도 모양이 삽니다.

얼굴 중앙에 코를 그려버리면 로 앵글로 보이지 않습니다. 정중앙선이 안쪽 눈에 가까워지면, 눈썹과 입의 중간 정도의 높은 위치에 코가 온다는 점을 잊지 마세요.

이쪽은 상당히 옆 방향에 가까운 로 앵글의 예. 이 각도에서는 얼굴의 윤곽, 안쪽 눈, 코가 서로 겹치면서 혼잡합니다. 안쪽 눈을 생략해서 그리거나, 앞머리로 가리거나 해서 콧날을 말끔하게 보여주면 GOOD.

하이 앵글의 코는 기울어진 「)」를 참고로

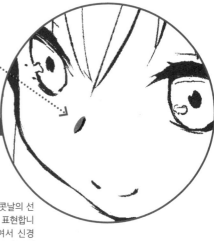

콧날을 작은
「)」로 그린다

선화로만 그릴 경우, 콧날의 선
을)로 작게 그려서 표현합니
다. 콧등이 길게 보여서 신경
쓰일 경우, 하이라이트나 그림
자를 가느다란 선으로 그려서
보충합니다.

빨간 부분이 그림자가 생기기 쉬
운 부분. 색이나 음영을 넣을 경
우, 코끝을 점으로 그려서 그림자
를 넣습니다. 코의 옆에 생기는
은행잎 모양의 그림자는 아래만
조금 짧은 모양이 됩니다.

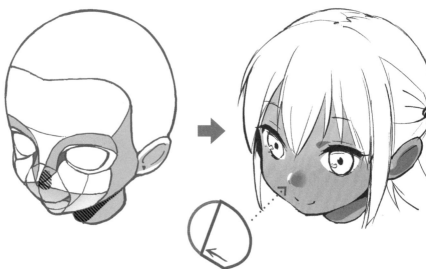

선화의 경우 하이라이트 모양을 잡아 코를
표현해도 O.

그림자 모양을 잡아 코를 표현한 예. 코가
조금 크게 보이지만, 이쪽이 취향이라면
이쪽을 고르는 것도 나쁘지 않습니다.

「<」로 그리면 코가 눈과 눈 중간으로 어긋
나기 쉬워집니다.

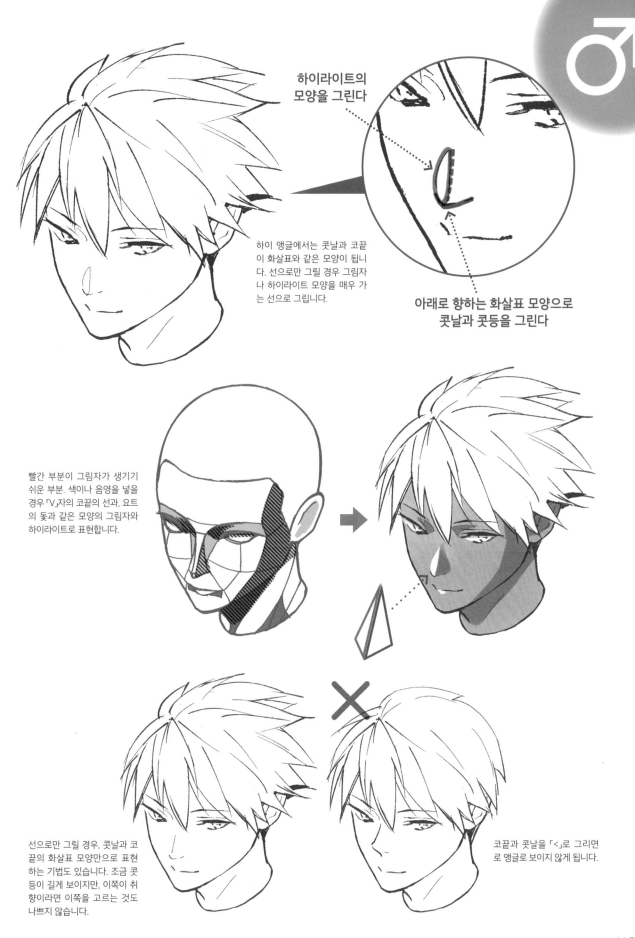

하이라이트의
모양을 그린다

하이 앵글에서는 콧날과 코끝
이 화살표와 같은 모양이 됩니
다. 선으로만 그릴 경우 그림자
나 하이라이트 모양을 매우 가
는 선으로 그립니다.

아래로 향하는 화살표 모양으로
콧날과 콧등을 그린다

빨간 부분이 그림자가 생기기
쉬운 부분. 색이나 음영을 넣을
경우 「V」자의 코끝의 선과, 요트
의 돛과 같은 모양의 그림자와
하이라이트로 표현합니다.

선으로만 그릴 경우, 콧날과 코
끝의 화살표 모양만으로 표현
하는 기법도 있습니다. 조금 콧
등이 길게 보이지만, 이쪽이 취
향이라면 이쪽을 고르는 것도
나쁘지 않습니다.

코끝과 콧날을 「<」로 그리면
로 앵글로 보이지 않게 됩니다.

입 표현 기법

눈에 비하면 존재감이 옅은 부위이지만, 실은 남녀를 구분하여 표현해줄 뿐만 아니라 중요한 역할을 담당합니다. 특히 회화 장면이나 외치는 표정을 그릴 때 입을 그리는 방법이 「멋」, 「귀여움」의 핵심으로 작용합니다.

남녀는 여기가 다르다!

♀ 폭이 좁고 둥그스름한 모양

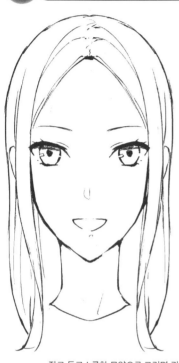

바지락 모양

계란 모양

작고 둥그스름한 모양으로 그리면 귀여워 보입니다.
닫은 입은 짧게 휘어준 선으로 그립니다.

♂ 폭이 넓고 네모진 모양

목욕통 모양

상자 모양

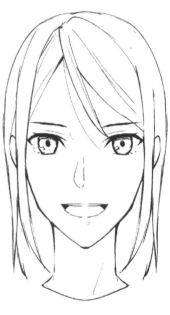

여성보다 크고 직선적인 선이나 네모진 모양으로 그립니다.

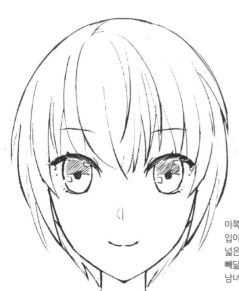

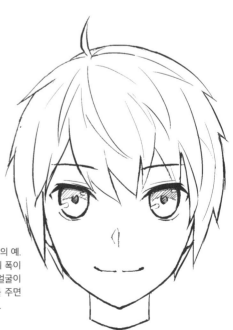

이쪽은 쌍둥이처럼 쏙 빼닮은 남녀의 예. 입이 둥그스름한 왼쪽이 여성, 입의 폭이 넓은 오른쪽이 남성으로 보이죠. 얼굴이 빼닮았어도 입가에 확실한 차이를 주면 남녀를 구분하여 그릴 수 있습니다.

입 모양 파악하기

현실적인 입술 모양을 데포르메·생략해서 그리기

⊙ 옆

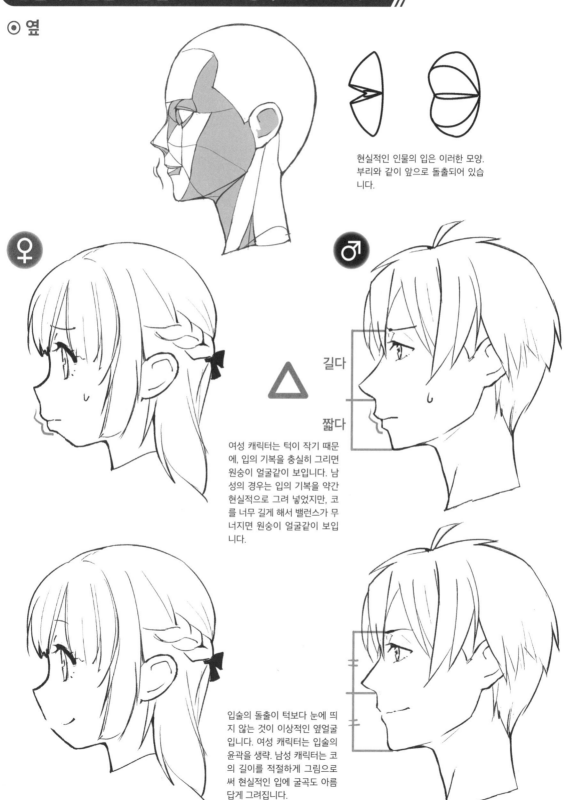

현실적인 인물의 입은 이러한 모양. 부리와 같이 앞으로 돌출되어 있습니다.

♀

♂

길다

짧다

여성 캐릭터는 턱이 작기 때문에, 입의 기복을 충실히 그리면 원숭이 얼굴같이 보입니다. 남성의 경우는 입의 기복을 약간 현실적으로 그려 넣었지만, 코를 너무 길게 해서 밸런스가 무너지면 원숭이 얼굴같이 보입니다.

입술의 돌출이 턱보다 눈에 띄지 않는 것이 이상적인 옆얼굴입니다. 여성 캐릭터는 입술의 윤곽을 생략. 남성 캐릭터는 코의 길이를 적절하게 그림으로써 현실적인 입에 굴곡도 아름답게 그려집니다.

◉ 비스듬한 각도

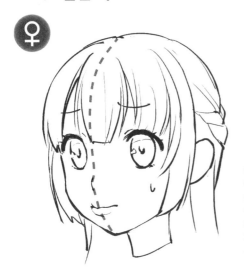

♀

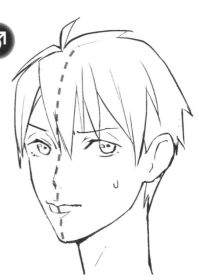

♂

현실적인 인물의 입술은 정중 앙선의 한가운데에 있으며, 부 리와 같이 돌출되어 있습니다. 이걸, 턱이 작은 만화풍 캐릭터 에게 그대로 적용하면 입술이 지나치게 도톰해져서 위화감이 생기게 됩니다.

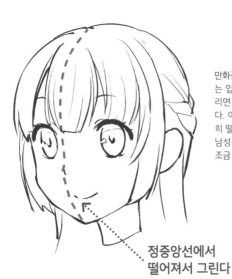

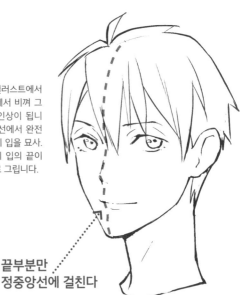

만화풍의 캐릭터 일러스트에서 는 입을 정중앙선에서 비껴 그 리면 자연스러운 인상이 됩니 다. 여성은 정중앙선에서 완전 히 떨어지는 위치에 입을 묘사. 남성은 정중앙선에 입의 끝이 조금 걸리는 정도로 그립니다.

**정중앙선에서
떨어져서 그린다**

**끝부분만
정중앙선에 걸친다**

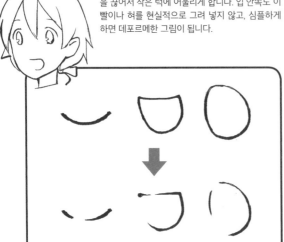

여성의 입은 선을 모두 그리지 않고 중심이나 안쪽 을 끊어서 작은 턱에 어울리게 합니다. 입 안쪽도 이 빨이나 혀를 현실적으로 그려 넣지 않고, 심플하게 하면 데포르메한 그림이 됩니다.

남성의 입은 이빨이나 혀의 묘사를 너무 현실적이지 않을 정도로 그리면 여성과의 차별화를 할 수 있습 니다(아래의 이빨은 혀에 가려지므로 잘 보이지 않 습니다). 이쪽도 중심선을 조금 끊어주면 딱 좋은 입 체감을 표현할 수 있습니다.

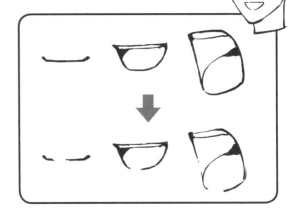

입을 벌렸을 때의 표현

입 이외의 변화도 놓치지 말고 표현한다

입을 열면 턱이 움직여서 눈썹에 힘이 조금 들어가는 등의 변화가 나타납니다. 코나 아랫눈꺼풀도 미세하게 추어올립니다.

◉ 옆

♀

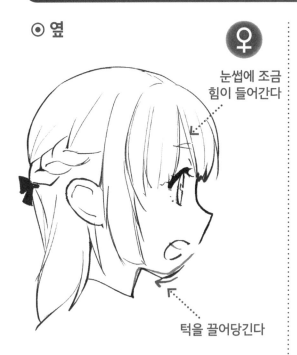

눈썹에 조금 힘이 들어간다

턱을 끌어당긴다

여성의 입가는 데포르메가 강하기 때문에 표현이 너무 현실적이지 않도록 주의합니다. 턱은 아주 살짝 내려서 목 쪽으로 끌어당깁니다. 입은 윗입술과 아랫입술을 같은 정도로 벌립니다.

♂

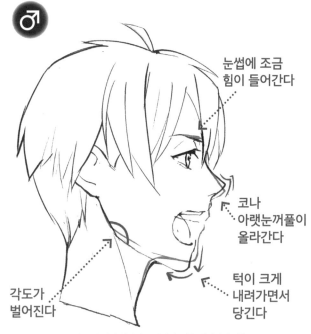

눈썹에 조금 힘이 들어간다

코나 아랫눈꺼풀이 올라간다

각도가 벌어진다

턱이 크게 내려가면서 당긴다

남성은 현실에 가깝게 그립니다. 턱을 내리면서 입을 벌리기 때문에, 아랫입술이 많이 내려가고, 윗입술은 조금만 치켜올립니다.

◉ 비스듬히

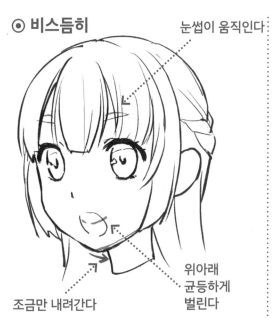

눈썹이 움직인다

조금만 내려간다

위아래 균등하게 벌린다

여성은 데포르메가 강하기 때문에, 턱의 아래폭은 매우 조금만 움직여도 OK. 현실적인 입과 달리 윗입술과 아랫입술은 균등하게 벌리도록 그립니다. 얼굴의 윤곽은 살짝 길쭉하게 변합니다.

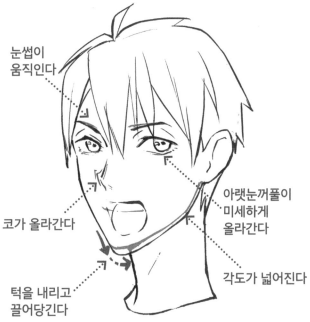

눈썹이 움직인다

코가 올라간다

턱을 내리고 끌어당긴다

아랫눈꺼풀이 미세하게 올라간다

각도가 넓어진다

남성은 「턱이 내려가고 입이 벌어진다」는 것을 기본으로 하여, 턱과 입이 아래로 내려가도록 그립니다. 입을 크게 벌리면 얼굴의 윤곽은 조금 길쭉하게 변합니다.

그리기 어려운 입 모양

◉ 로 앵글의 웃는 입

로 앵글에서는 입이 「ㅅ」 모양으로 보이기 때문에, 웃는 낯으로 그리기가 쉽지 않습니다. 약간의 변화를 정확하게 그릴 필요가 있습니다.

실제로는 「ㅅ」 모양의 입이 되는 부분을 완만한 곡선으로 그려 변화를 줍니다. 양 끝을 미세하게 두껍게 해줘도 좋습니다.

「ㅅ」이 되는 부분을 둥그스름함이 있는 「W」로 다시 그리면, 로 앵글스러움을 유지한 채로 미소로 만들 수 있습니다.

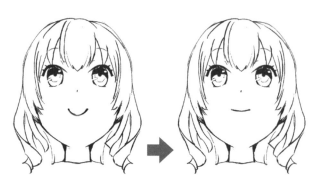

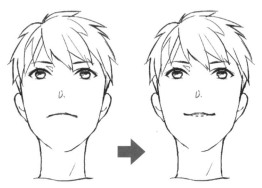

입의 커브가 너무 강해지면 로 앵글로 잘 보이지 않게 됩니다. 완만한 곡선으로 로 앵글스러움을 유지합니다.

로 앵글의 입가는 「ㅅ」 모양. 입의 양 끝부분만 완만하게 추어 올리고, 약간 현실적으로 입을 그립니다.

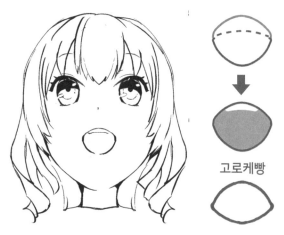

고로케빵

입을 벌리고 웃는 경우, 여성은 윗입술을 둥글게 부풀려 고로 케빵과 같은 모양의 입을 그립니다. 앞니를 작게 그리면 애완 동물과 같아 귀엽습니다.

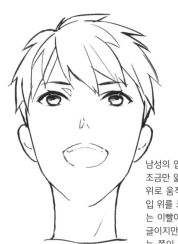

남성의 입을 벌린 웃음은 턱을 조금만 얇게 늘리고 코를 약간 위로 움직이며 목욕통 모양의 입 위를 크게 부풀립니다. 원래 는 이빨이 안쪽까지 보이는 앵 글이지만, 앞니 이외를 생략하 는 쪽이 자연스럽게 다듬어집 니다.

◉ 하이 앵글의 화난 입

하이 앵글에는 입을 희미하게 웃는 듯한 곡선이 따라옵니다. 입끝을 살짝
내리고, 약간 현실적으로 화내는 표정을 그립니다.

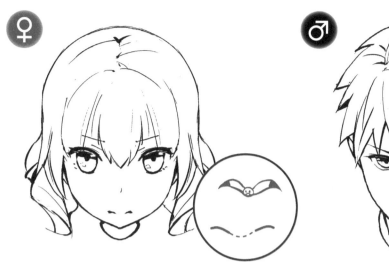

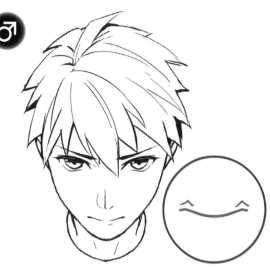

아래로 볼록한 곡선의 끝을 조금 내려서 작은 갈매기 모양으로
그립니다. 선의 한가운데를 생략하면 자연스러운 인상이 됩니다.

아래로 볼록한 완만한 곡선을 그리고, 끝에 작은 산을 만듭니다.
이쪽도 입의 한가운데에 있는 선을 생략합니다.

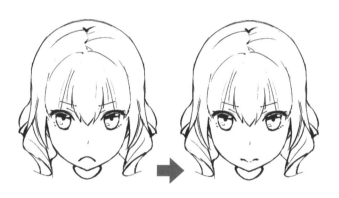

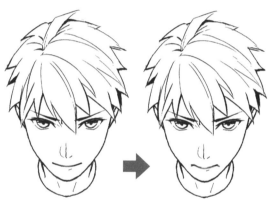

화나 보이는 「ㅅ」 모양 입을 그대로 그리면 약간 평면적으로
보입니다. 입 끝만 내리는 것이 중요합니다.

하이 앵글의 입은 웃고 있는 듯한 아래로 향하는 곡선으로 그
립니다. 입 끝에 작은 산을 만들어 분노로 꽉 앙다문 느낌을 줍
니다.

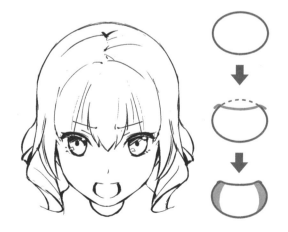

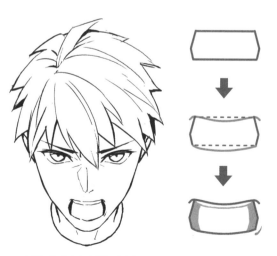

입을 벌리고 분노한 얼굴의 경우 타원의 윗부분을 옆으로 긴
「ひ」로 깎은 듯한 모양으로 그리면 분노한 것처럼 보입니다.
혀를 그려 넣어서 하이 앵글 각도를 강조합니다.

남성은 뭉개진 육각형을 이미지해서 그립니다. 윗입술의 양 끝을
내리는 것이 요령. 입끝에 작은 주름을 그려 넣어도 좋습니다. 턱을
조금 아래로 늘리는 것도 잊지 마시길.

◉ 비스듬히 로 앵글의 입 비스듬한 각도의 로 앵글에서는 윗입술과 아랫입술의 미세한 표현 기법이 필요해집니다.

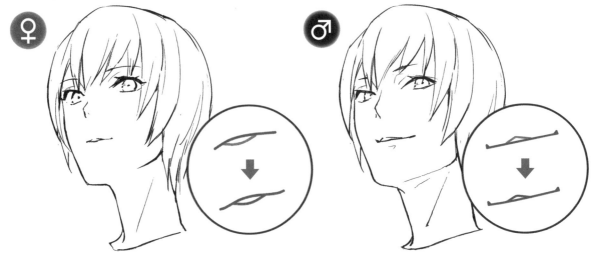

여성은 부드러운 곡선으로 윗입술과 아랫입술을 표현합니다. 두 개의 호를 그리고, 위의 호의 끝을 가볍게 들어 올리듯이 그립니다.

남성의 입가는 어디까지나 직선적으로. 긴 직선 양 끝에 작은 피라미드를 더해, 아주 조금 위를 향한 곡선으로 만들어 다듬습니다.

◉ 비스듬히 하이 앵글의 입 비스듬한 각도의 하이 앵글도 입 모양에 미세한 차이를 내어 남녀의 차이를 표현합니다.

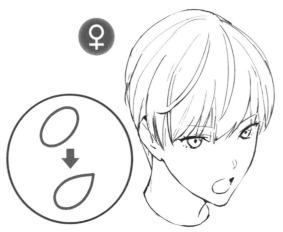

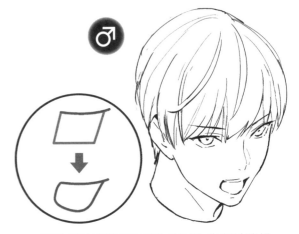

둥근 모양을 잡고 비스듬한 물방울 모양으로 정돈합니다. 뾰족한 부분의 안쪽을 조금 칠하여 혀의 모양을 보여줍니다.

상자에 둥그스름함을 더해 모양을 잡습니다. 입 안쪽에 윗니를 그려 넣고, 여성보다 입안을 많이 손봅니다.

「선의 끊어짐」의 중요함: 비교 확인

현실적으로 그린 입은 그림에 따라 어울리거나 어울리지 않는 것이 있어서, 단순히 곡선으로 그린 입은 밋밋해 보이기 쉽습니다. 입의 선을 심플한 선으로 그리고 일부를 끊어주면, 지나치게 현실적이지 않고 입체적으로 보이면서 폭넓게 쓸 수 있는 표현이 됩니다.

HINT

현실적인 입

단순한 선으로 그린 입

선을 끊어준 입

윤기 있는 입술 표현

P116~122에서 소개해온 입은 선화를 위한 심플한 모양이 중심이었습니다. 작풍이나 목적에 따라서는 입술을 그리고 싶을 때도 있을 겁니다. 여기서는 립을 바른 여성의 윤기 있는 입술 표현이나, 남성의 입술을 그려 넣는 방법을 배워보도록 하겠습니다.

립을 바른 입술 ····· 윤곽을 흘려 그리면 자연스러움

립을 바른 입술은 희미하고 흘린 색조나 농담으로 표현하면 자연스러운 인상이 됩니다.

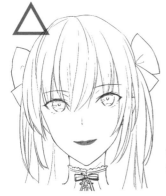

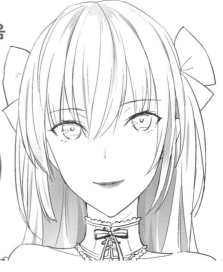

입술의 윤곽이 너무 선명하면 화장에 실패한 듯한 모습이 됩니다.

그리는 법

1 아랫입술의 모양을 희미하게 초승달 모양으로 그리고, 가장 부드럽게 부풀어 있는 중앙을 남기고 윤곽을 흘릿하게 처리합니다.

2 윗입술은 아랫입술보다 얇게. 정중앙을 완만한 곡선으로 우묵하게 판 다음 흘릿하게 처리합니다.

3 아랫입술을 중심으로 호를 그리듯 하이라이트를 넣어 윤기를 표현합니다.

립을 바르지 않은 남성의 입술 ····· 윗입술의 그림자를 칠한다

남성의 입술을 묘사하고 싶을 때는, 윗입술의 그림자를 칠한다는 느낌으로 표현합니다. 위아래 입술의 경계에 연한 빨강을 넣는 정도로 하면 루주를 바른 느낌이 들지 않습니다.

아랫입술의 윤곽선을 작게 그려서 입술의 두께를 표현합니다. 색을 칠한다기보다, 입체감을 낸다는 느낌으로 연한 그림자를 넣습니다.

윗입술의 그림자

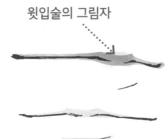

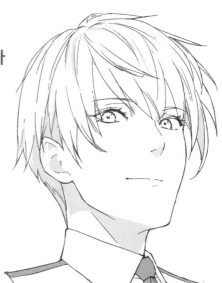

아랫입술의 윤곽선

귀
표현 기법

귀는 머리카락으로 가리는 경우도 많아서 눈에 띄지 않는 부위지만, 적절한 위치에 그리면 얼굴의 밸런스가 잡혀서 그림에 설득력이 생깁니다. 작풍이나 취향에 따라 남녀를 똑같이 그려도 좋지만, 여기서는 여성의 귀를 둥글고 귀엽게, 남성의 귀를 현실적으로 그려서 차별화하겠습니다.

남녀는 여기가 다르다!

♀ 둥글고 데포르메가 강함

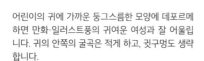

어린이의 귀에 가까운 둥그스름한 모양에 데포르메 하면 만화·일러스트풍의 귀여운 여성과 잘 어울립니다. 귀의 안쪽의 굴곡은 적게 하고, 귓구멍도 생략합니다.

♂ 잘록함이 있어서 현실에 가까움

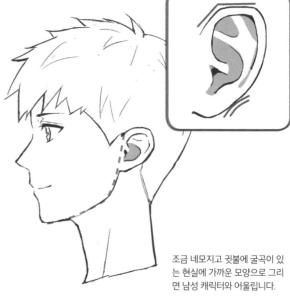

조금 네모지고 귓불에 굴곡이 있는 현실에 가까운 모양으로 그리면 남성 캐릭터와 어울립니다.

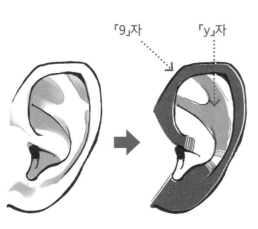

현실적인 귀에는 「9」자처럼 생긴 외주(바깥 둘레) 부분이 있고, 그 안쪽에 「y」자처럼 생긴 굴곡이 있습니다.

♀

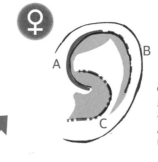

여성은 외주 부분을 둥글게 데포르메해서, 안쪽의 「y」자 굴곡을 생략. 안쪽을 구성하는 A·B·C의 선은 매끄러운 곡선입니다.

♂

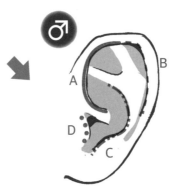

남성은 외주 부분을 약간 네모진 모양으로 그리고 「y」자 부분을 조금 알 수 있게 그립니다. C선은 풀 베는 낫과 같이 조금 복잡한 모양. 귓구멍의 디테일도 그려줍니다.

각도별 귀의 표현 기법

⊙ 정면

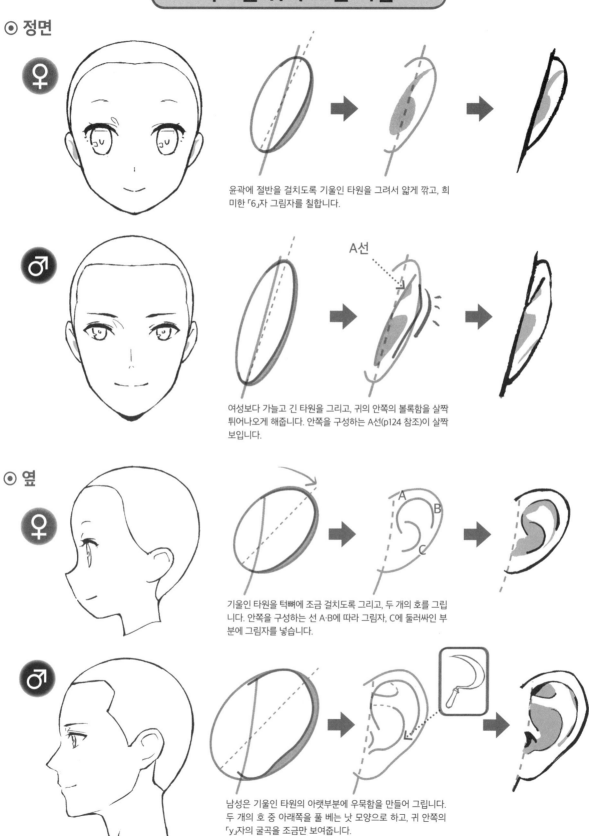

윤곽에 절반을 걸치도록 기울인 타원을 그려서 얇게 깎고, 희미한 「6」자 그림자를 칠합니다.

A선

여성보다 가늘고 긴 타원을 그리고, 귀의 안쪽의 볼록함을 살짝 튀어나오게 해줍니다. 안쪽을 구성하는 A선(p124 참조)이 살짝 보입니다.

⊙ 옆

기울인 타원을 턱뼈에 조금 걸치도록 그리고, 두 개의 호를 그립니다. 안쪽을 구성하는 선 A·B에 따라 그림자, C에 둘러싸인 부분에 그림자를 넣습니다.

남성은 기울인 타원의 아랫부분에 우묵함을 만들어 그립니다. 두 개의 호 중 아래쪽을 풀 베는 낫 모양으로 하고, 귀 안쪽의 「y」자의 굴곡을 조금만 보여줍니다.

◉ 비스듬한 각도

기울인 타원을 그리고, 아래를 얇게 깎습니다. 안쪽을 구성하는 선 A·B·C 중, 이 각도에서는 B가 보이지 않게 되며, C도 절반이 됩니다. 그림자는 C의 호 안쪽에만 넣습니다.

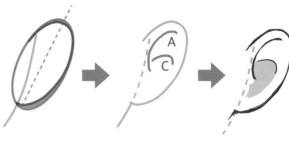

여성보다 세로로 긴 타원을 그리고, 위아래를 조금 깎습니다. 귀 안쪽의 볼록함이 조금 튀어나오듯이 선을 그리고 그림자를 넣어 완성합니다.

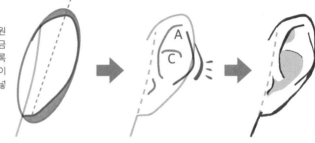

◉ 비스듬히 뒤에서

턱의 라인에 걸치듯이 삼각형을 그리고 모서리를 깎습니다. 귀 안쪽을 구성하는 선 B를 귓불에 이어주듯이 그립니다. C로 둘러싸인 부분의 그림자, 귀 뒤의 그림자를 넣어 완성합니다.

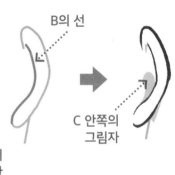

B의 선

C 안쪽의 그림자

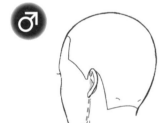

귓불을 여성보다 살짝 두껍게 하고, 귀 안쪽에 「y」자의 볼록함이 조금만 보이도록 그림자를 넣습니다. 귀 뒤에 이음새 라인을 넣으면 현실적입니다.

「y」자의 볼록함

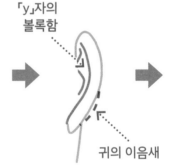

귀의 이음새

◉ 바로 뒤

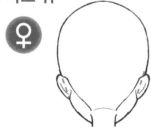

윤곽에 걸치도록 조개와 같은 모양을 그리고, 안쪽에 선을 넣어 귀의 가장자리의 모양을 표현합니다. 귀의 가장자리 부분에 생기는 단차를 그림자로 표현하면 효과적입니다.

그림자가 단이 됨

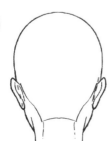

얇고 긴 타원을 그리고, 아래가 우묵하도록 크게 깎습니다. 안쪽에 선을 넣어 귀 가장자리의 모양을 표현하는 것은 여성과 같습니다.

◉ 로 앵글

귓불의 아랫부분이 잘 보이는 각도. 귓불의 아래 모양을 선으로 그려서
표현합니다.

정면	비스듬한 각도	옆

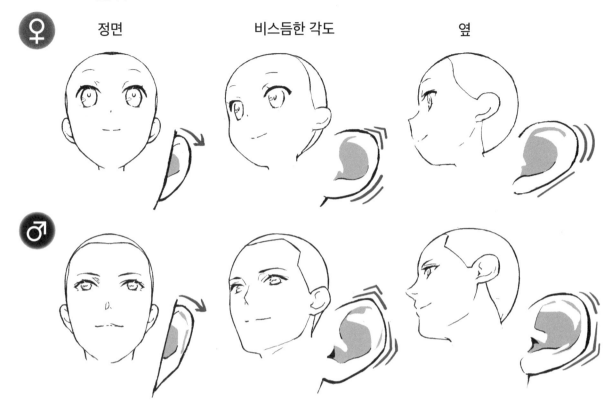

◉ 하이 앵글

귓불의 윗부분이 잘 보이는 각도. 귓불의 위쪽 가장자리의 모양을 선으로
그려 표현합니다.

정면	비스듬한 각도	옆

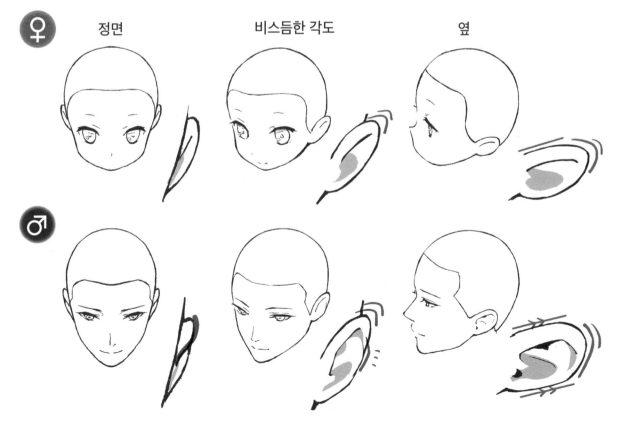

머리카락
표현 기법

머리카락은 캐릭터의 개성을 나타내는 중요한 부위. 표현 기법의 포인트는 「머리 모양」과 「머릿결」입니다. 양쪽을 연구해도 좋지만, 한쪽을 의식해서 그리는 것만으로도 캐릭터 표현의 폭이 넓어집니다.

머리 모양의 차이

머리카락은 캐릭터가 자신의 취향으로 꾸미는 것이므로 성별의 구분은 없습니다. 그 대신 「침착하게 보이는 머리 모양」, 「활동적으로 보이는 머리 모양」이 있으며, 캐릭터의 성격에 따라 다르게 표현합니다.

♀♂ 침착해 보이는 「3부분식 머리」

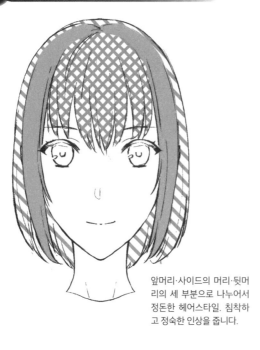

앞머리·사이드의 머리·뒷머리의 세 부분으로 나누어서 정돈한 헤어스타일. 침착하고 정숙한 인상을 줍니다.

♀♂ 활동적으로 보이는 「가마 머리」

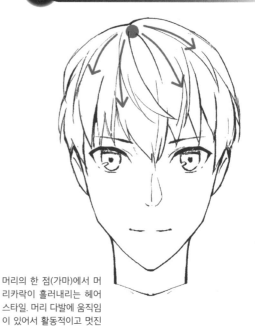

머리의 한 점(가마)에서 머리카락이 흘러내리는 헤어스타일. 머리 다발에 움직임이 있어서 활동적이고 멋진 인상을 줍니다.

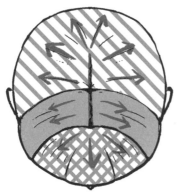

3부분식 헤어를 바로 위에서 본 모습. 앞머리·사이드 머리·뒷머리의 세 부분으로 구성되어 각각 머리카락의 흐름이 달라집니다.

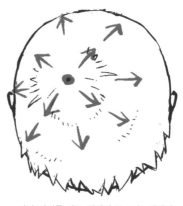

가마 머리를 바로 위에서 본 모습. 가마에서 짧은 머리 다발이 방사 모양으로 늘어납니다. 가마는 머리 중심에서 물린 위치에 그립니다.

머릿결의 차이

♀ 부드럽고 보들보들한 머릿결

♂ 단단하고 두꺼운 머릿결

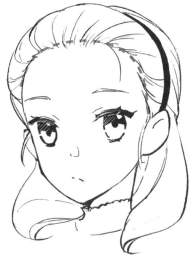

여성의 머리카락은 부드럽고 보들보들합니다. 발제는 솜털이 많아서 선명하지가 않고, 둥그스름한 모양을 띠고 있습니다.

남성의 머리카락은 단단하고 머리 다발은 두껍고 직선적입니다. 발제는 선명해서 관자놀이 주변에 「<」를 그리고 있습니다.

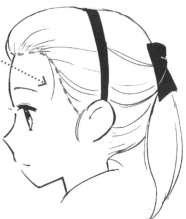

풀린 머리털 ·····:

옆에서 본 모습. 머리카락의 흐름을 표현하는 선을 가느다란 선으로 그리면 머리카락의 부드러움을 표현할 수 있습니다. 매우 세밀한 풀린 머리털을 추가로 그려주면, 더욱 여성적인 느낌을 줍니다.

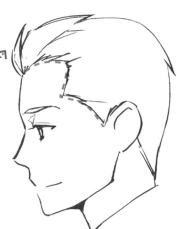

삐죽삐죽한
머리 다발

옆에서 본 모습. 묶거나 빗질하여 곱게 매만지면, 단정히 정리가 되지 않고 삐죽삐죽한 머리 다발이 튀어나옵니다.

부드러운 흑발을
표현하고 싶다면?

흑발을 새까만 색으로 칠하면, 헤어 스프레이 같은 것을 뿌려 굳힌 두껍고 단단한 머릿결로 보이게 됩니다. 진한 회색으로 표현하거나, 세밀한 풀린 머리를 그려 넣으면, 부드러운 머리카락이나 가느다랗고 보슬보슬한 흑발을 표현할 수 있습니다.

HINT

새카맣고 풀린
머리카락 없음

△

진한 회색으로
표현

진한 회색으로 표현된 머리

가느다란
풀린 머리를
추가

기본적인 표현 기법

3부분식 머리는 가르마를 만들어 그린다

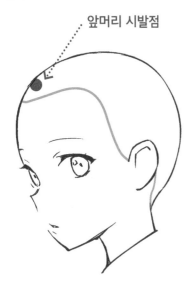

앞머리 시발점

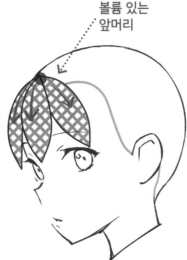

볼륨 있는 앞머리

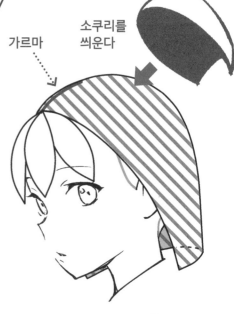

가르마

소쿠리를 씌운다

1 머리의 발제에서 조금 위에 점으로 표시를 합니다. 여기가 앞머리의 시발점이 됩니다.

2 옆머리를 방사모양으로 3묶음 그립니다. 뺨의 둥근 부분에 덮어주듯이 볼륨을 더하는 것이 포인트. 묶음은 클수록 어린 분위기를 풍깁니다.

위에서 본 그림

3 앞머리의 시발점에 걸치도록 소쿠리 모양의 뒷머리를 씌웁니다. 귀에 걸치는 정도가 기준.

위에서 본 그림

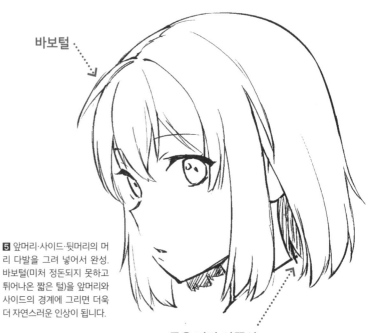

바보털

4 윗머리 위에 씌우듯이, 사이드 머리의 모양을 잡습니다. 사이드 머리가 턱이나 뺨을 가리면 얼굴이 작게 보이는 효과가 있습니다.

위에서 본 그림

5 앞머리·사이드·뒷머리의 머리 다발을 그려 넣어서 완성. 바보털(미처 정돈되지 못하고 튀어나온 짧은 털을 앞머리와 사이드의 경계에 그리면 더욱더 자연스러운 인상이 됩니다.

목을 따라 안쪽의 머리카락을 그린다

3부분식 머리의 어레인지

3부분식 머리는 앞머리나 사이드 머리를 데포르메함으로써, 더욱 만화·일러스트 다운 머리 모양이 됩니다.

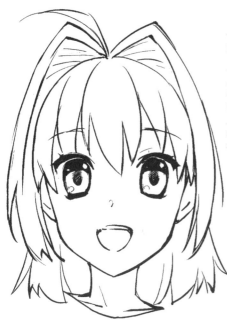

사이드 머리의 데포르메

사이드 머리가 극단적으로 부풀어 오르고, M자 안쪽에 우묵함이 생겨 있는 머리 모양은 「인테이크」라고 불립니다. 미소녀 애니메이션이나 게임에서 곧잘 등장합니다.

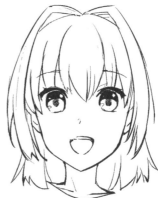

존재감이 너무 강하게 느껴지는 경우는 M자를 작게 해주는 것도 좋습니다.

앞머리의 데포르메

앞머리를 극단적으로 크게 한 데포르메의 예. 사이드 머리가 붓과 같이 내려간 것도 특징적입니다. 친숙해지기 쉬운 복고적인 인상의 캐릭터 디자인에 잘 어울립니다.

POINT

남성의 경우 3부분식 머리는 섬세한 훈남형 얼굴에 적합

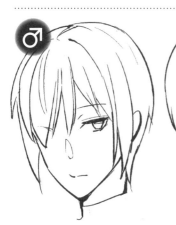

3부분식 머리로 남자다움을 연출하고 싶을 경우, 앞머리를 쳐서 이마를 보여주면 좋을 겁니다.

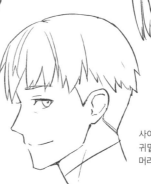

3부분식은 침착한 인상의 머리 스타일입니다. 남성 캐릭터를 이 머리 모양으로 그리면 차분하고 섬세한 이미지가 됩니다. 뒷머리를 쳐올리지 않으면 상당히 중성적인 분위기가 됩니다. 선이 가느다란 미형 캐릭터와 어울립니다.

사이드 머리를 짧게 해서 귀밑털을 보여주거나 뒷머리를 쳐올리는 것도 ○.

♂ 가마 머리는 사방으로 뻗어나가는 모양으로

◉ 스포츠머리

1 정수리 근처에 가마 표시를 점으로 그려줍니다.

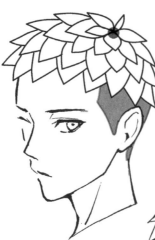

2 가마에서 방사 모양으로 작은 머리 다발을 덧붙입니다.

머리 다발 사이즈는 전부 비슷한 크기.

뒤에서 본 모습. 쳐올린 부분은 머리카락이 극단적으로 짧기 때문에 머리 다발을 붙이지 않습니다.

3 머리 다발의 가느다란 경계를 더하여, 정돈하면 완성. 머리 다발의 묘사에 대한 자세한 내용은 P136을 참조.

◉ 간단한 쇼트커트

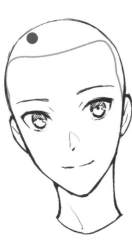

1 가마의 위치를 정합니다. 여기서는 약간 앞, 머리의 오른쪽에 가마 표시를 해보았습니다.

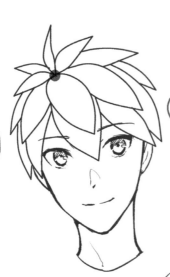

2 정수리 부분은 작은 머리 다발, 앞머리는 큰 머리 다발로 모양을 잡습니다.

뒤에서 본 모습. 스포츠 머리와 마찬가지로 뒷머리는 쳐올렸습니다만, 어름 양쪽에 작은 머리 다발을 그립니다.

어름

3 단조로워지지 않도록 가마에서 튀어나온 바보털, 두껍게 풀린 머리카락 등을 눈에 띄도록 그려 넣어 마무리합니다.

가마 머리의 어레인지

머리 다발의 길이나 모양을 변화시킴으로써
다양한 머리 모양을 그릴 수 있습니다.

미디엄 쇼트

멋짐에 귀여움이 더해진
미디엄 쇼트. 가마에서 머
리 다발을 크고 길게 그립
니다.

트위스트 파마
스타일

짧고 가느다란 머리 다발을 번
갈아 휘어줘서 그리면 트위스
트 파마 스타일이 됩니다. 머리
다발을 비틀어서 입체감을 낸
헤어스타일로, 패션 감각이 있
는 남성이라는 이미지. 쳐올린
부분을 검게 칠하면 임팩트가
커집니다.

머리 다발을
곱슬하게 그린다

삐침머리 파마

짧고 굵은 머리 다발을 곱슬하게 한 삐침
머리 파마. 머리 모양이 길 때는 쳐올린
부분이 뒤로 젖혀집니다.

여성의 가마 머리는
「시원스러운」 캐릭터와 어울린다

POINT

가마 머리는 활발한 인상의 머리
모양. 여성 캐릭터를 이 스타일로
그리면, 시원스러운 인상을 줍니
다. 스포티한 소녀에게는 보통 수
준의 가마 머리가 어울리고, 쿨한
여성에게는 긴 가마 머리가 잘 어
울립니다.

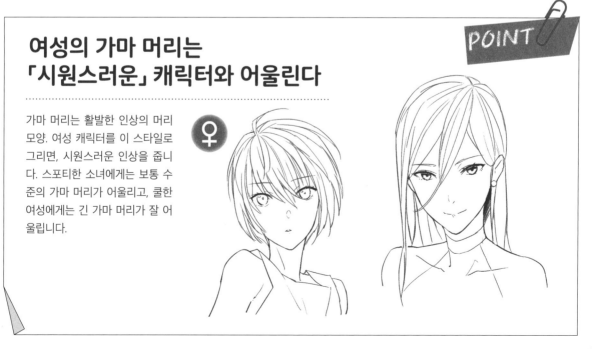

3부분식 머리는 3개의 머리 다발로 앞머리를 그린다

◉ 기본적인 앞머리

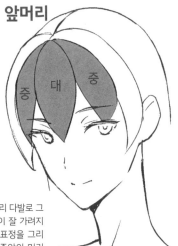

앞머리는 3개의 머리 다발로 그리고, 눈이나 눈썹이 잘 가려지지 않는 캐릭터의 표정을 그리기 쉬워집니다. 정중앙의 머리 다발을 큼직한 모양으로 잡고, 털끝에 가느다랗게 갈라지는 부분을 그려 넣습니다.

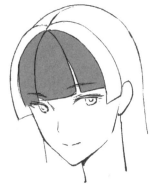

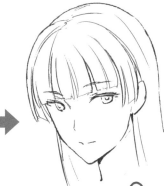

뱅 스타일(일자 앞머리) 경우도, 세 개의 머리 다발로 모양을 잡은 뒤 가느다랗게 나누어지는 부분을 그립니다. 머리 다발과 머리 다발의 사이는 조금 좁게 합니다.

가느다란 털끝의 묘사는 3단계

POINT

털끝은 자기도 모르게 「무심코」 그리기 쉽지만, 다음 3단계로 그리면 설득력 있는 묘사가 될 것입니다.

1 역 「V」자로 머리 다발의 끝을 나눕니다. 두 갈래로 나누어진 털끝이 양쪽에 균등하게 되지 않도록 하는 것이 요령. 뱅 스타일 앞머리도 마찬가지입니다.

2 머리 다발의 뿌리부터 가느다란 초승달 모양의 머리 다발을 그려 넣습니다. 뱅 스타일일 경우 머리 다발의 두께를 바꾸지 않고 모근을 늘립니다.

또는

3 머리 다발이 크고 미묘해 보일 경우 더 작은, 극세한 머리 다발을 추가합니다. 머리 다발 안쪽에 추가하거나, 순서 2의 반대쪽에 그립니다.

···· 뿌리

머리 다발을 더할 때는 반드시 뿌리부터. 바나나 송이에 바나나를 늘리는 이미지입니다. 마무리 단계에서는 뿌리 근처의 선을 조금 지우면 자연스러운 인상이 됩니다.

⊙ 5대5 가르마

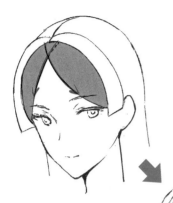

앞머리를 5대5 지점(정중앙)에서 나누는 헤어스타일의 경우, 뿌리 근처에서 머리 다발이 서로 겹치는 것을 의식해서 그립니다.

⊙ 비대칭 가르마

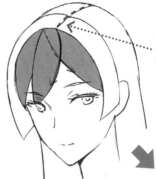

가르마
(옆으로 어긋나 있다)

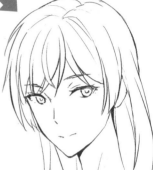

왼쪽 비대칭·오른쪽 비대칭의 경우, 앞머리의 머리 다발이 포개어지는 것만이 아니라, 가르마가 옆으로 어긋나 있다는 점에도 주의하며 그립니다.

⊙ 머리 다발 실패의 예

어디에서
돋아난 것인지 불명

머리 다발을 그릴 때는 반드시 뿌리에서 모양을 잡습니다. 이것을 생각하지 않고 그리면 머리카락이 어떻게 흘러내리는지 알 수 없는 머리 모양이 되어버리고 맙니다.

앞머리의 흐름을
잘 알 수 없음

사이드 머리가
갑자기 늘어남

머리카락의 흐름을 알 수 없으면 머리카락의 뿌리를 그릴 수 없기 때문에, 털끝의 선을 늘려서 얼버무리게 됩니다.

남성 3부분식 머리는
머리 다발을 과감하게
늘려보자

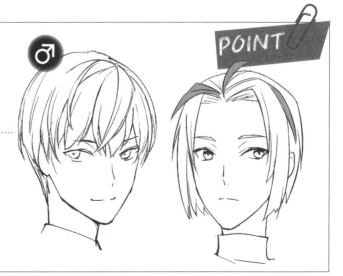

POINT

기본적인 머리 다발을 그리는 법은 여성과 같지만, 강조가 되는 커다란 머리 다발, 흐름이 다른 머리 다발을 추가해주면, 머릿결이 단단하고 멋있는 간단한 머리가 됩니다.

◉ 단발

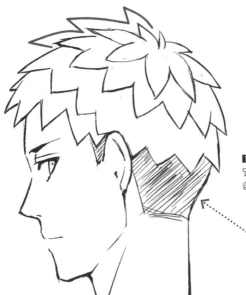

1 가마 머리는 가마 부분을 중심으로 꽃잎을 늘어놓는 듯한 이미지로 모양을 잡습니다.

⋯⋯⋯⋯ 쳐올린 부분

원형 머리
다발의 연속

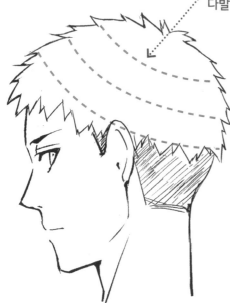

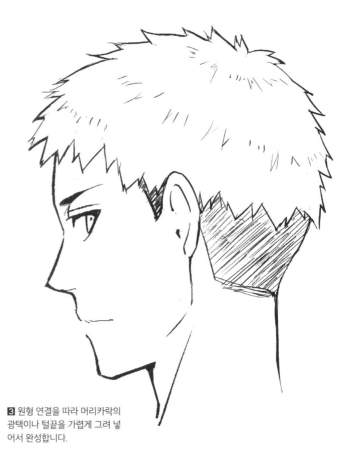

2 꽃잎 형태로 모양을 잡으면, 머리 다발의 끝을 2~3개로 나누어서 그리고, 머리카락의 윤곽을 다듬습니다. 안쪽의 꽃잎 모양 부분은 지워도 좋지만, 가마에서 원형으로 머리 다발이 연결된다는 점은 기억해둡니다.

3 원형 연결을 따라 머리카락의 광택이나 털끝을 가볍게 그려 넣어서 완성합니다.

⊙ 파마

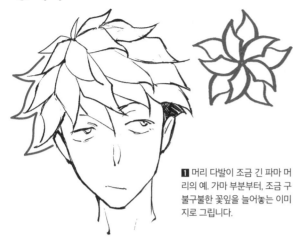

1 머리 다발이 조금 긴 파마 머리의 예. 가마 부분부터, 조금 구불구불한 꽃잎을 늘어놓는 이미지로 그립니다.

2 가마 주변이나 앞머리 주변 머리 다발의 선을 남기고, 남은 선은 지웁니다.

3 가마에서 시작되는 머리 다발의 흐름(점선 부분)을 대략적으로 잡습니다. 가마에서 1단계, 그 외측으로 퍼지는 2단계로 나누어져 있습니다. 다음으로 얼굴에 걸치는 머리카락에 흐름이 다른 가느다란 머리 다발을 더합니다.

4 머리 다발의 흐름을 따라 가느다란 머리 다발을 그려 넣습니다. 때때로 방향이 다른 머리 다발을 더하면 내추럴 스타일링적인 느낌이 더해집니다.

⊙ 쇼트 보브

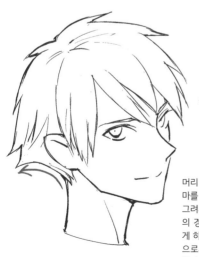

길다

머리 다발이 긴 쇼트 보브는 가마를 중심으로 긴 꽃잎을 1단만 그려서 모양을 잡습니다. 남성의 경우, 머리끝을 뾰죽뾰죽하게 하여, 쳐올리는 부분을 젖힘으로써 단단한 머릿결을 표현합니다.

여성의 가마 머리는 가느다란 선으로 가볍게 POINT

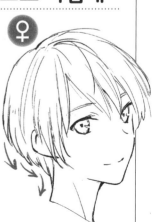

같은 쇼트 보브라도 머릿결이 부드러운 여성은 머리끝의 뾰죽뾰죽함을 절제합니다. 가느다란 선으로 폭신하고 둥그스름하게 그리면 상냥한 분위기가 됩니다. 쳐올린 부분이 위로 휘며 올라가지 않는 것도 특징입니다.

긴 머리도 머릿결의 차이를 의식하면 여성 캐릭터와 남성 캐릭터를 구분하여
그릴 수 있습니다. 여성은 식물인 「넝쿨」, 남성은 「칼국수」를 이미지해서 그려
봅시다.

◉ 스트레이트

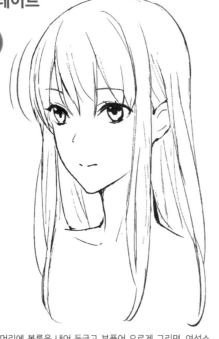

넝쿨

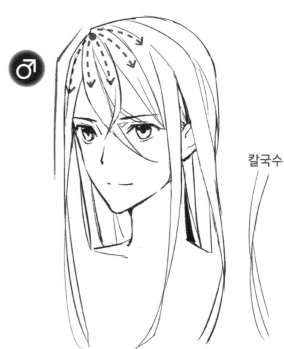

칼국수

앞머리에 볼륨을 내어 둥글고 부풀어 오르게 그리면, 여성스
러운 특징이 배어 나옵니다. 흘러내리는 사이드 머리, 뒷머리
는 식물인 넝쿨과 같이 완만한 곡선으로 묘사. 머리 다발을 하
나하나 가늘게 그립니다.

남성의 이마는 여성과 비교해서 둥글지 않기 때문에 앞머리는
별로 부풀어 오르지 않습니다. 가마에서 방사형으로 머리 다
발이 뻗듯이 그리고, 긴 머리는 두꺼운 칼국수를 이미지해서
그리면 약간 단단한 머릿결을 표현할 수 있습니다.

◉ 웨이브

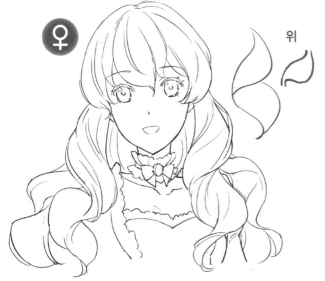

위

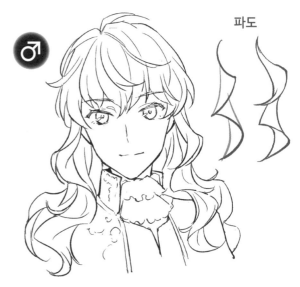

파도

앞머리는 머리 다발의 폭을 크게 잡고, 털끝을 조금 꾸불꾸불
하게 합니다. 머리 다발을 둥글고 크게 할수록 귀여운 인상을
줍니다. 긴 뒷머리는 위장 모양을 겹친 이미지로 묘사. 둥글고
큰 호로 부드러운 웨이브를 표현합니다.

남성의 웨이브는 각이 있는 파도형으로 그리고 머릿결의 단
단함을 표현합니다. 여성의 부드러운 머리카락과 다르게 힘이
있기 때문에, 군데군데에 가는 머리 다발을 튀어나오도록 그
려주면 효과적. 두꺼운 선으로 선명하게 묘사해줍니다.

⊙ 스트레이트의 머리 다발 그리는 법

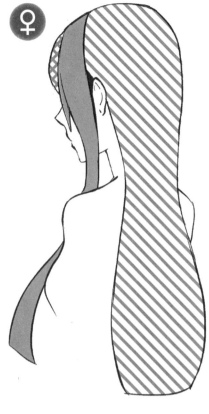

← 목

1 머리카락을 3부분으로 나누어서 모양을 잡아봅시다. 긴 뒷머리는 볼링 핀과 같은 모양. 목 높이에 잘록함을 줍니다.

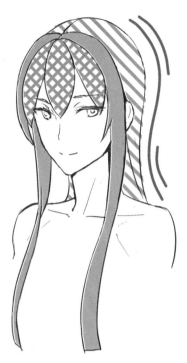

앞에서 본 모습. 뒷머리는 목 위치에서 잘록 해지기 때문에, 뒷머리의 흐름은 S자 곡선 이 됩니다.

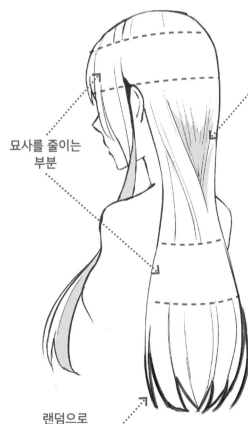

y자를 의식해서 묘사를 더한다

묘사를 줄이는 부분

2 머리카락의 흐름을 그립니다. 목 의 뒷부분에서 머리 다발이 「y」자를 교차하기 때문에 가느다란 선으로 y 자를 그리고 흐름이 세밀한 선을 더 합니다. y자의 움푹 팬 부분에 옅게 그림자를 넣어주면 입체감이 상승. 털끝에 커다란 분기점, 작은 분기점 을 랜덤으로 그려 넣어줍니다.

앞에서 본 모습. 뒷머리도 앞머리도 가장 부 풀어 오른 부분의 묘사선을 줄여서 광택을 표현합니다.

랜덤으로 다발을 만든다

✕

분기점을 균등하게 그리면 평면적으로 그려집니다

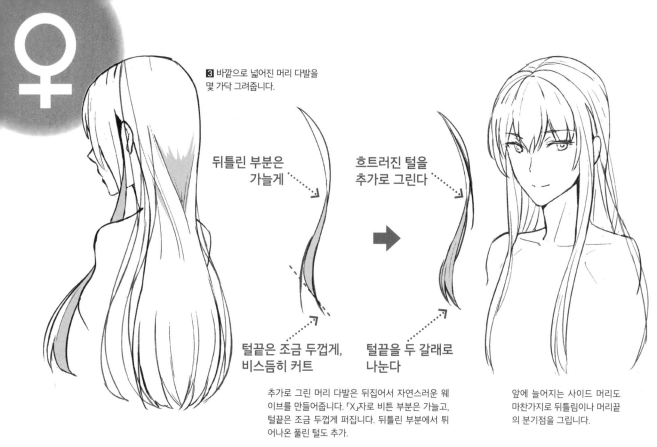

3 바깥으로 넓어진 머리 다발을 몇 가닥 그려줍니다.

뒤틀린 부분은 가늘게 →

흐트러진 털을 추가로 그린다 →

털끝은 조금 두껍게, 비스듬히 커트

털끝을 두 갈래로 나눈다

추가로 그린 머리 다발은 뒤집어서 자연스러운 웨이브를 만들어줍니다. 「X」자로 비튼 부분은 가늘고, 털끝은 조금 두껍게 퍼집니다. 뒤틀린 부분에서 튀어나온 풀린 털도 추가.

앞에 늘어지는 사이드 머리도 마찬가지로 뒤틀림이나 머리끝의 분기점을 그립니다.

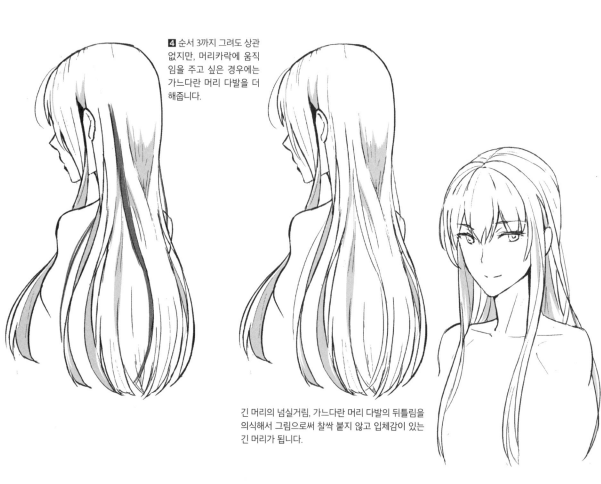

4 순서 3까지 그려도 상관 없지만, 머리카락에 움직임을 주고 싶은 경우에는 가느다란 머리 다발을 더 해줍니다.

긴 머리의 넘실거림, 가느다란 머리 다발의 뒤틀림을 의식해서 그림으로써 찰싹 붙지 않고 입체감이 있는 긴 머리가 됩니다.

◉ 웨이브의 뒷머리

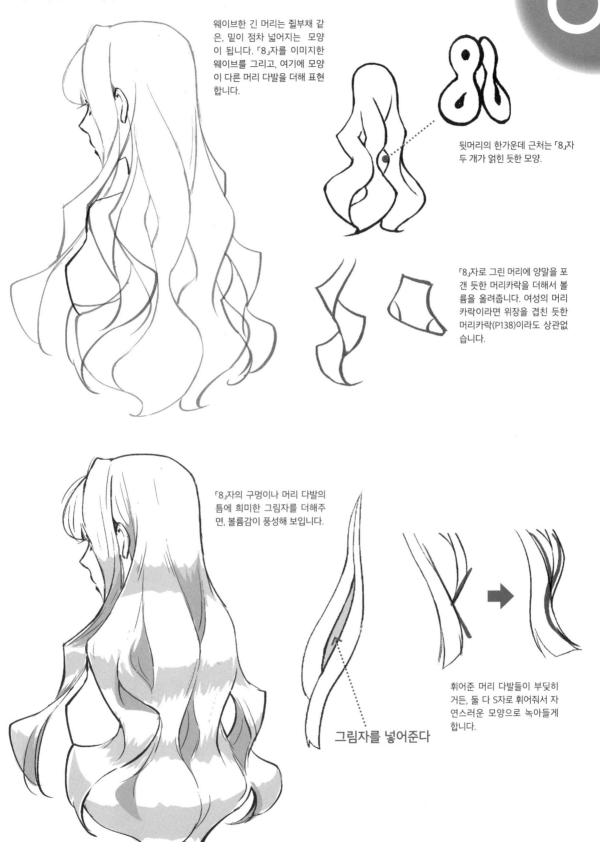

웨이브한 긴 머리는 쥘부채 같은, 밑이 점차 넓어지는 모양이 됩니다. 「8」자를 이미지한 웨이브를 그리고, 여기에 모양이 다른 머리 다발을 더해 표현합니다.

뒷머리의 한가운데 근처는 「8」자두 개가 얽힌 듯한 모양.

「8」자로 그린 머리에 양말을 포갠 듯한 머리카락을 더해서 볼륨을 올려줍니다. 여성의 머리카락이라면 위장을 겹친 듯한 머리카락(P138)이라도 상관없습니다.

「8」자의 구멍이나 머리 다발의 틈에 희미한 그림자를 더해주면, 볼륨감이 풍성해 보입니다.

그림자를 넣어준다

휘어준 머리 다발들이 부딪히거든, 둘 다 S자로 휘어줘서 자연스러운 모양으로 녹아들게 합니다.

◉ 묶음 머리 묶은 머리카락을 그릴 때는 발제나 가르마에서 매듭으로 향하는
머리카락의 흐름을 잡는 것이 중요합니다.

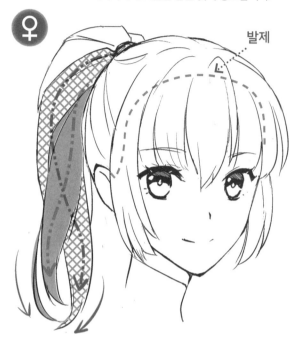

발제

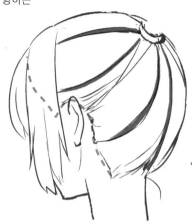

발제에서 끌어당긴 머리카락이 머리의 둥근 부분을
따라 커브를 그리며 매듭을 향합니다. 이 점을 의식
해서 머리카락의 흐름을 그립니다.

묶음 머리에서는 뒷머리가 발제에서 매듭을 향합니다.
꼬리 부분은 머리 다발을 완만한 S 곡선으로 교차시키면
입체감이 납니다.

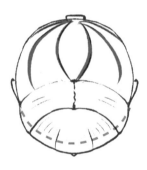

바로 위에서 본 모습. 발제에서
머리카락의 흐름과, 가르마의
끝에서 머리카락의 흐름이 매
듭을 향하고 있습니다. 거꾸로
된 연꽃과 같은 모양입니다.

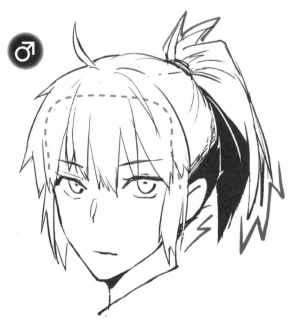

앞머리가 부스스해서 사이드의 머리카락을 가릴 정도로
크면, 3부분식 머리의 묶음 머리라 해도 와일드한 인상을
줍니다. 매듭 근처에 짧은 털이 삐져나오고, 꼬리의 털끝
이 푸시시하게 벌어져 있거나 하면 단단한 머릿결로 보
입니다.

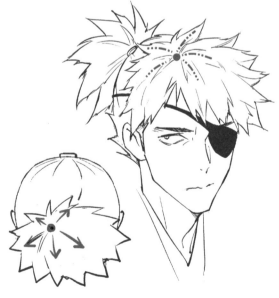

이번엔 굵고 뻣뻣한 털을 가진 남성의 묶음 머리. 가마
머리에 앞머리를 그리고, 방사형으로 흐트러진 머리 다
발을 그립니다. 짧고 단단한 머리카락을 묶으면, 꼬리
부분은 매듭에서 부스스하게 벌어집니다.

◉ 양 갈래 머리

양 갈래 머리는 머리카락을 양쪽으로 나눌 필요가 있으므로, 3부분식 머리의 순서 (P134)로 가르마를 착실히 확인하면서 그리면 좋습니다.

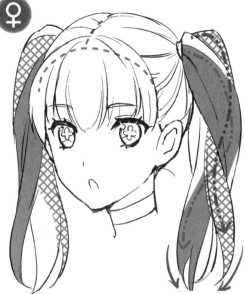

가운데에 있는 가르마에서 매듭을 향해 양쪽으로 각각 머리카락의 흘러내림이 생깁니다. 꼬리 부분은 S자로 굽이치는 머리 다발을 교차시켜서 입체감을 줍니다.

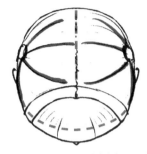

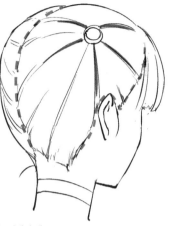

양 갈래 머리의 머리카락 흐름. 가르마에서 매듭을 향해 흐르는 것만이 아니라, 이마 머리카락의 발제에서 매듭을 향해 흘러내리는 것도 있다는 점을 의식합니다.

남성의 양 갈래 머리의 예. 앞머리를 내리지 않고 이마를 드러내면 남성스러워집니다. 매듭보다 낮은 위치의 머리카락이 휘면서 강한 곡선이 생깁니다.

앞에서 묶은 양 갈래 머리의 머리카락 흐름. 매듭의 위치가 변함으로써 머리카락의 흐름도 크게 변함을 알 수 있습니다.

이마를 보일지 말지가 표현 기법의 핵심

POINT

일반적으로 여성의 이마는 둥글고, 남성의 이마는 평탄합니다. 앞머리를 내리면 이마가 둥글게 보여서 여성스러워집니다. 머리를 묶은 남성을 그렸는데 여자아이처럼 보인다면, 앞머리를 내리지 말고 이마를 드러내면 좋습니다.

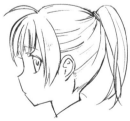

앞머리와 사이드 머리를 내린다

가장 여성적이고 어리게 보입니다.

앞머리만

약간 현실적인 인상. 남녀를 구분해 그릴 때는 발제의 모양에 차이를 둡니다.

올백

남녀의 차이가 나타나는 이마와 발제가 양쪽 다 보이기 때문에, 특히 남성을 표현하고 싶을 때 적합합니다.

◉ 롤빵 머리

만화적인 임팩트가 있는 머리 모양. 3부위식 머리의 뒷머리나
묶은 머리를 어레인지해서 그립니다.

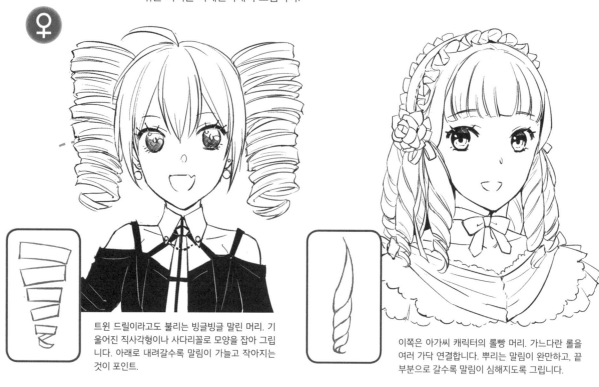

트윈 드릴이라고도 불리는 빙글빙글 말린 머리. 기울어진 직사각형이나 사다리꼴로 모양을 잡아 그립니다. 아래로 내려갈수록 말림이 가늘고 작아지는 것이 포인트.

이쪽은 아가씨 캐릭터의 롤빵 머리. 가느다란 롤을 여러 가닥 연결합니다. 뿌리는 말림이 완만하고, 끝 부분으로 갈수록 말림이 심해지도록 그립니다.

남성의 롤빵 머리는 불규칙하고 대담하게 회전시킴으로써
여성과 차별화할 수 있습니다.

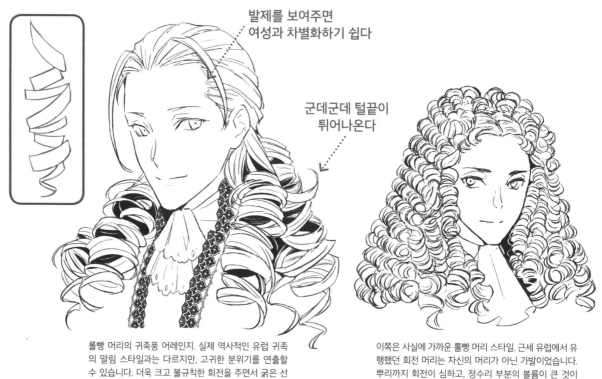

발제를 보여주면
여성과 차별화하기 쉽다

군데군데 털끝이
튀어나온다

롤빵 머리의 귀족풍 어레인지. 실제 역사적인 유럽 귀족의 말림 스타일과는 다르지만, 고귀한 분위기를 연출할 수 있습니다. 더욱 크고 불규칙한 회전을 주면서 굵은 선으로 그립니다.

이쪽은 사실에 가까운 롤빵 머리 스타일. 근세 유럽에서 유행했던 회전 머리는 자신의 머리가 아닌 가발이었습니다. 뿌리까지 회전이 심하고, 정수리 부분의 볼륨이 큰 것이 특징입니다.

◉ 히어로 스타일 삐죽삐죽 머리

가마 머리의 머리 다발을 크게 하고, 세세한 분기점을 만들지 않으면서 덩어리째 그리면 히어로 스타일의 머리가 됩니다.

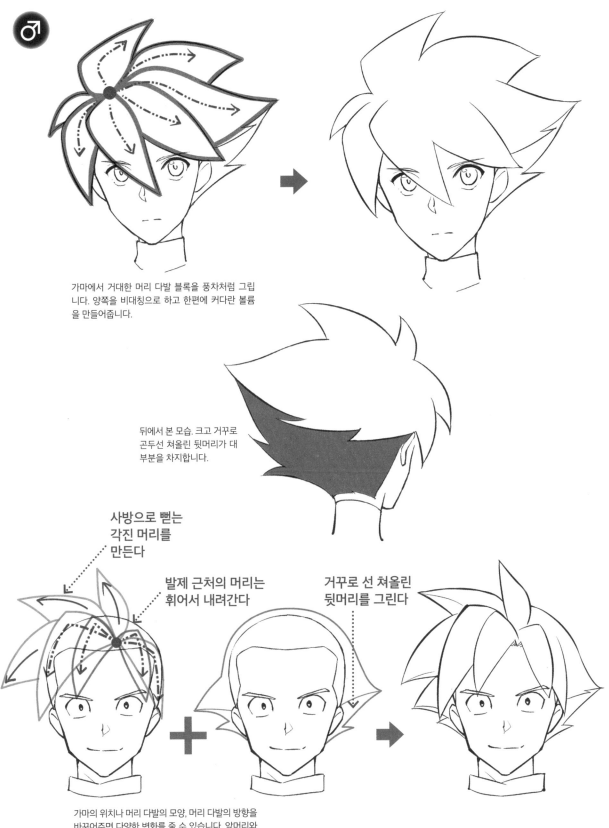

가마에서 거대한 머리 다발 블록을 풍차처럼 그립니다. 양쪽을 비대칭으로 하고 한편에 커다란 볼륨을 만들어줍니다.

뒤에서 본 모습. 크고 거꾸로 곤두선 쳐올린 뒷머리가 대부분을 차지합니다.

사방으로 뻗는 각진 머리를 만든다

발제 근처의 머리는 휘어서 내려간다

거꾸로 선 쳐올린 뒷머리를 그린다

가마의 위치나 머리 다발의 모양, 머리 다발의 방향을 바꾸어주면 다양한 변화를 줄 수 있습니다. 앞머리와 쳐올린 뒷머리 부분은 따로 모양을 잡습니다.

머리카락에 움직임 주기

바람에 날리거나, 캐릭터의 동작에 맞춰서 흔들리거나. 머리카락에
움직임을 주어 생생하게 그리는 비결을 파악해봅시다.

물속에서 여성의 머리카락은 우아하게 퍼진다

물속의 머리카락은 수압을 받아 머리 다발이 둥글게 팽
창합니다. 부드러운 곡선을 그리며 퍼지기 때문에, 여성
캐릭터를 우아하게 보이고 싶을 때 잘 어울립니다.

♀

곡옥 모양의 부위를 이어
서 둥근 머리 다발을 그려
줍니다.

수압은 아래에서 위(몸이 움직
이는 방향과는 반대)에 걸립니
다. 머리카락은 옆으로 퍼지면
서 위로 올라갑니다.

수압

목덜미 주변은 아래를 향해 작게 곱슬해지
는 머리 다발과, 곡옥 모양으로 이어지게
그린 머리카락의 윤곽으로 그립니다.

머리 다발은 대부분 둥근 덩어리인 채로
그립니다. 그림의 밀도를 높일 때도 경계
선을 세세하게 넣기보다는 덩어리에 구멍
을 낸다는 느낌으로 처리합니다.

남성의 긴 머리는 바람에 흩날리는 게 멋지다

긴 머리는 차분한 인상이 되기 쉽지만, 바람에 흩날리면 움직임이 생기면서 아주 멋있어집니다. 비스듬히 위에서 옆으로 바람이 불면, 머리카락은 한 번 옆으로 흐르면서 S자로 볼륨이 생깁니다.

큼직한 머리 다발에
역점을 준다

바람

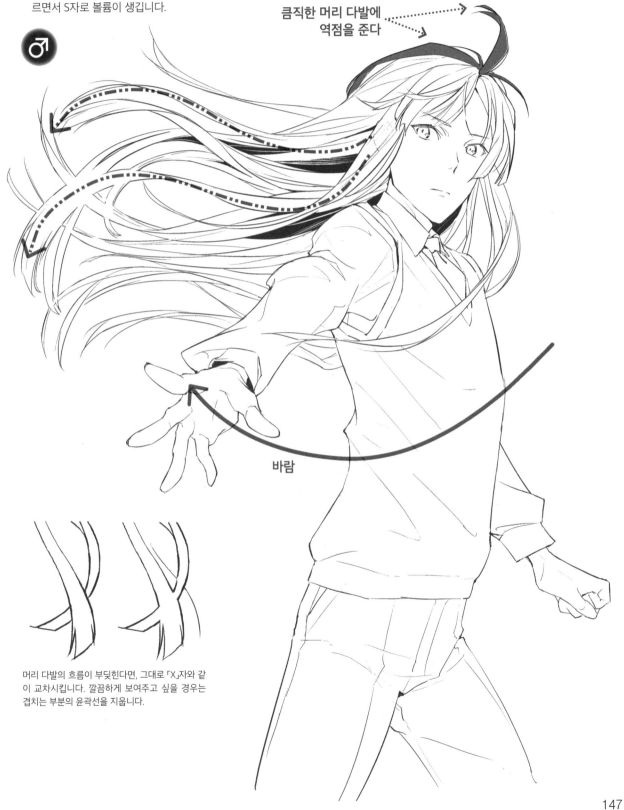

머리 다발의 흐름이 부딪힌다면, 그대로 「X」자와 같이 교차시킵니다. 깔끔하게 보여주고 싶을 경우는 겹치는 부분의 윤곽선을 지웁니다.

드러누웠을 때의 머리카락은 링과 S자 곡선으로 유려하게

드러누웠을 때의 머리카락은 S자 곡선으로 흐름을 만듭니다. 「아무 생각 없이」 그리면 머리카락이 공중에 떠 있는 것처럼 보이게 됩니다. 머리카락이 바닥 위에 펼쳐진 모습을 제대로 그리려면 그만한 요령이 필요합니다.

큼직한 S자 곡선을 그리고 곡선을 따라 링을 겹쳐서 배치합니다. 안쪽 링은 작게, 앞쪽 링은 크게 그려야 합니다.

링은 앞쪽은 넓게, 안쪽은 좁게

좁음

넓음

입체적으로 웨이브 진 머리카락 부분을 그립니다. 대략적으로 링 모양을 따라 그린 뒤 머리 다발 부위를 연결합니다.

링을 따라 똬리를 트는 머리카락과 웨이브 진 머리카락을 그려 넣고, 강의 흐름을 연상시키는 선을 더해 마무리합니다.

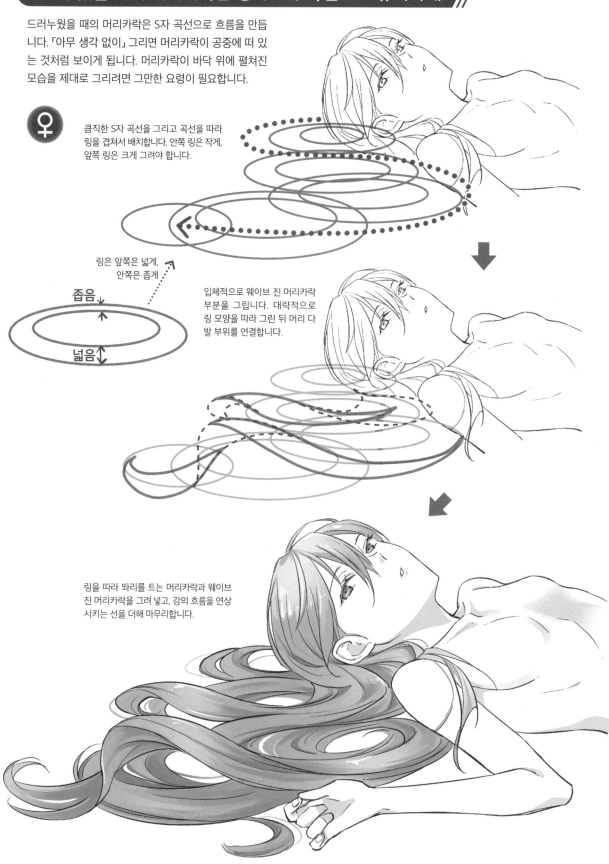

148

제 **4** 장

남녀의 표정을
구분하여 표현하자

눈부시게 환한 미소는 물론
우는 얼굴, 화내는 얼굴 등 다양한 표정의 남녀를
마음대로 그릴 수 있게 된다면 참 근사하겠지요.
이 장에서는 남녀 얼굴의 차이를 토대로
진짜처럼 생생한 표정을 그려보겠습니다.

표정을 표현하는 3대 포인트

화내거나, 웃거나, 부끄러워하거나…. 같은 감정표현이라 해도 남자인지 여자인지에 따라 표정이 크게 달라집니다. 표정을 다채롭게 구분하여 표현하기 위한 세 가지 포인트를 파악해보도록 하겠습니다.

포인트 1 — 남녀의 입 모양 차이를 항상 의식

강한 감정 표현에는 입의 움직임이 따라오는 법입니다. P116을 복습하여, 「남성의 입은 크고 직선적으로」, 「여성의 입은 작고 곡선적으로」 그리는 것임을 마음에 새겨둡니다.

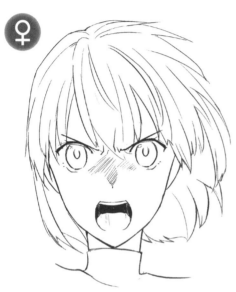

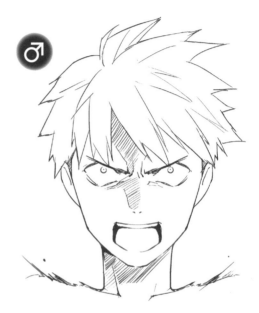

화내는 표정의 예. 여성의 경우, 외치면서 벌리는 입도 둥글고 부드러운 모양이 되도록 계속 신경씁니다.

남성은 입을 크고 각지게 그림으로써 강한 분노의 감정을 묘사합니다.

포인트 2 — 눈썹의 힘 조절로 남녀 차를 표현

감정이 크게 고조되면 미간이 좁아지면서 구김살이 생깁니다. 이때 힘이 강하면 눈썹이 거꾸로 된, 역「여덟팔(八)」자가 되고, 약하면 눈썹이 「八」자가 됩니다. 남성은 역「八」자가 많고, 여성은 「八」자가 많다는 점을 마음에 새기면 남녀를 구분하여 그릴 수 있게 됩니다.

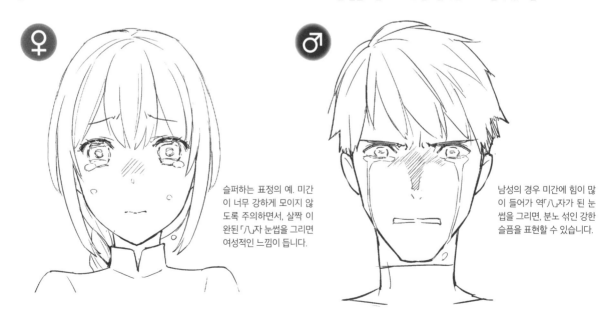

슬퍼하는 표정의 예. 미간이 너무 강하게 모이지 않도록 주의하면서, 살짝 이완된 「八」자 눈썹을 그리면 여성적인 느낌이 듭니다.

남성의 경우 미간에 힘이 많이 들어가 역「八」자가 된 눈썹을 그리면, 분노 섞인 강한 슬픔을 표현할 수 있습니다.

여성은 귀여움 우선, 남성은 리액션 우선으로 그린다

감정이 크게 고조되면 얼굴의 근육이 그만큼 많이 움직이게 되어 구김살이 늘어납니다. 현실적으로 그리면 귀엽다는 인상은 받기 어려워지기 때문에 여성은 구김살이나 음영 표현을 절제합니다. 반대로 남성은 리액션을 거창하게 그려 넣어서 여성과 차별화합니다.

♀

「쿵!」하고 충격을 받은 표정의 예. 동그랗게 뜬 눈이나 크게 벌린 입을 현실적으로 그리면 귀엽지가 않습니다. 단순화된 개그 표정으로 처리합니다.

♂

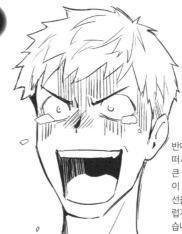

반대로 남자는 눈을 크게 떠서 작아진 검은자위나 큰 입을 그려도 OK. 안색이 새파래졌음을 나타내는 선을 넣는 등 좀 호들갑스럽게 표현하는 것도 괜찮습니다.

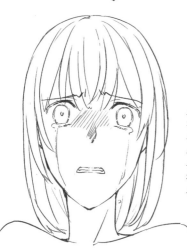

쇼크로 눈물을 흘리는 표정의 예. 여성 캐릭터는 귀여움을 유지시키는 경우가 더 일반적이므로 눈동자를 커다란 채로. 입도 작게 그려서 여자다움을 유지합니다.

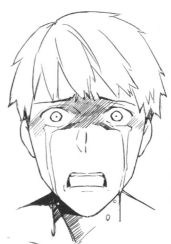

반대로 남성은 호들갑스럽게 그려도 OK. 눈을 크게 떠서 위아래의 눈꺼풀에서 멀어진 눈동자, 너무 많이 놀라서 자기도 모르게 벌어진 입을 묘사해 받은 쇼크의 크기를 표현합니다.

일부러 이론을 벗어난 묘사도 OK!

여기서 소개한 표현 기법의 이론은 어디까지나 참고 사항. 그리고 싶은 장면이나 작풍에 따라서는 일부러 이론을 벗어난 묘사를 하는 것도 한 방법입니다.

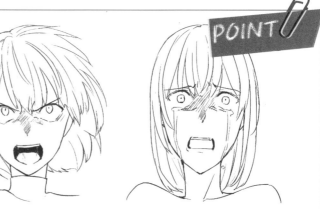

앞쪽의 화난 여성을 「크고 힘찬 입」, 「삼백안과 사실적인 묘사」로 표현한 예. 귀여움은 희박해지지만, 강한 감정을 표현하고 싶다면 OK입니다.

눈물을 흘리는 여성의 입을 크게 하고, 크게 뜬 눈이나 구김살을 현실적으로 그려 넣은 예. 상당히 무서워지지만, 쇼크를 강조하고 싶다면 이런 묘사도 OK입니다.

기쁜 표정

기뻐서 웃는 표정을 지을 때는 남녀 둘 다 눈이 가늘어집니다. 눈이 가늘어진 상태, 눈썹이나 입 모양 등을 구분하여 그림으로써 다양한 「기쁨」의 표정을 표현할 수 있습니다.

기본적인 미소의 표현 기법

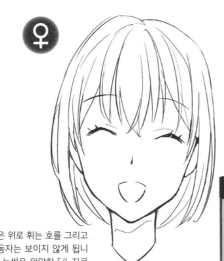

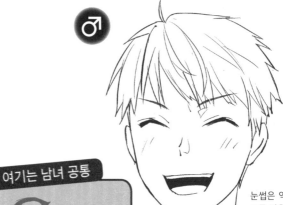

눈은 위로 휘는 호를 그리고 눈동자는 보이지 않게 됩니다. 눈썹은 완만한 「八」자로 그리면, 근심 없이 긴장을 푼 상냥한 미소가 됩니다. 입 안은 그리지 않는 쪽이 귀여움도 상승합니다.

여기는 남녀 공통

미소로 가늘어진 눈은 열린 눈의 한가운데 근처에 그립니다. 미소일 때는 빰이 치켜 올라가고, 윗눈꺼풀이 내려오는 위치가 올라가기 때문입니다.

눈썹은 역「八」자로 그리면 조금 믿음직한 미소가 되면서 여성과의 차별화 표현도 가능합니다. 입은 크게 그리고 조금 기울여서, 안의 이빨과 혀를 그립니다.

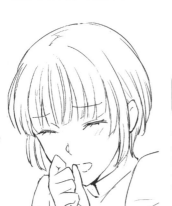

입가에 손을 대고, 조금 아래로 향한 미소는 여성다운 인상. 아래로 향하며 웃으면, 눈꺼풀의 곡선은 평탄함에 가까워집니다.

반대로 위를 향한 너글너글한 웃음은 남성다운 인상. 위로 향하며 웃으면 눈꺼풀의 곡선은 강해집니다.

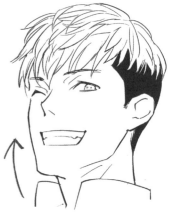

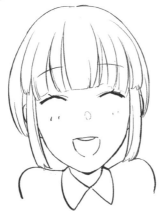

여성은 입안을 그다지 그리지 않지만, 쥐처럼 앞니를 살짝 드러내도 귀엽습니다.

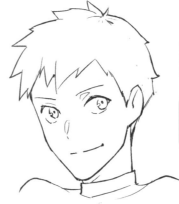

남성의 입가는 한 방향 끝을 가볍게 올리고 각을 주면 성미가 강한 미소가 됩니다.

「생긋」과 「히죽」의 표현 기법

「생긋 미소짓는 표정을 그리려고 했는데 히죽 웃는 얼굴이 되어 버렸다」…그런 고민을 가진 사람이 적지 않은 모양입니다. 여기서는 상냥한 미소 「생긋」과 음침한 미소 「히죽」의 차이를 살펴보겠습니다.

◉ 생긋

눈썹을 눈에서 조금 떨어뜨리고 처진 느낌으로 그리면, 편안하고 상냥한 분위기가 배어납니다.
눈은 조금 가늘게 그리는데, 아랫눈꺼풀이 극단적으로 위로 휘지 않도록 신경씁시다.

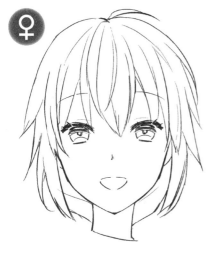

♀

아랫눈꺼풀의 눈자위 쪽을 조금 높이 그립니다. 검은자위의 윗부분에 가느다란 선으로 속눈썹의 그림자를 그리고, 커다란 하이라이트를 더합니다.

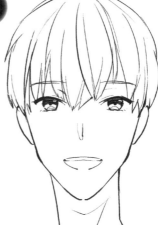

♂

아랫눈꺼풀의 눈자위 쪽을 조금 높이 그립니다. 검은 자위의 윗부분에 큰 속눈썹의 그림자를 그려서 검은자위가 조금 크게 보이도록 합니다.

◉ 히죽

가늘게 뜬 눈의 아랫눈꺼풀을 위로 휘어 그리는 것이 「히죽!」 표정을 보이는 포인트입니다.
눈과 눈썹의 위치는 너무 떨어지지 않도록 주의합니다.

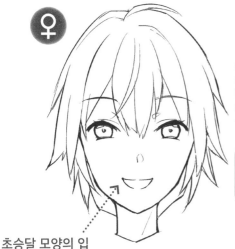

♀

여성은 특히 아랫눈꺼풀의 선을 강하게 휘어줍니다. 눈동자의 반짝임은 적게 해서 한가운데에 작은 눈동자를 그립니다.

초승달 모양의 입

♂

남성도 아랫눈꺼풀이 산처럼 들어 올린 모양으로. 눈동자를 작게 점으로 그리면, 조금 무서운 미소의 인상이 강해집니다.

얇은 조릿대 잎과 같은 입

그래도 잘 안된다면 이 부분을 체크!

미소를 제대로 그렸다고 생각했는데 「히죽」으로 보일 때는 눈썹, 아랫눈꺼풀, 윗입술의 곡선을 확인해봅시다.

POINT

생긋

눈썹과 아랫눈꺼풀이 위로 크게 휩니다. 윗입술도 위로 휘는 곡선입니다.

히죽

눈썹과 아랫눈꺼풀이 좌우 각각 작은 곡선을 그립니다. 윗입술은 아래로 휘는 곡선입니다.

⊙ **울며 웃기** 눈물이 나올 정도로 이상해서 무심코 웃어버리는 표정. 평범한 미소와 비교해서 미간에 힘이 들어갑니다. 울며 웃기에는 오버 리액션이 따라오는 법이기 때문에, 위를 향하거나 아래를 향하는 등 움직임을 주면 매력이 더욱 살아납니다.

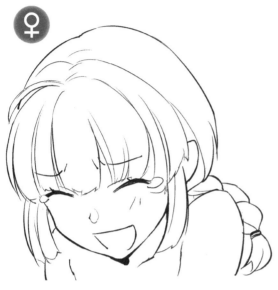

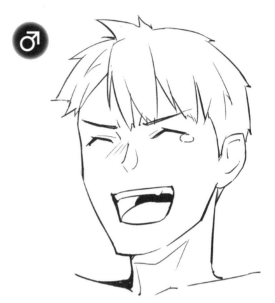

「八」자의 곤란한 눈썹으로 미간에 구김살을 살짝 넣어줍니다. 얼굴을 아래로 향하게 하면 큰 웃음임에도 조금 여자아이다운 행동으로 보입니다.

역「八」자 눈썹으로 미간에 조금만 구김살. 얼굴을 올리고 이와 혀를 보여주면 호쾌하고 밝게 보입니다.

⊙ **기쁨의 눈물** 누군가의 상냥함이나 동정심을 자극해 미소를 지으면서 눈물을 흘리는 표정. 살짝 애달픈 「八」자 눈썹과, 입 끝을 올린 미소를 조합하는 것이 포인트입니다.

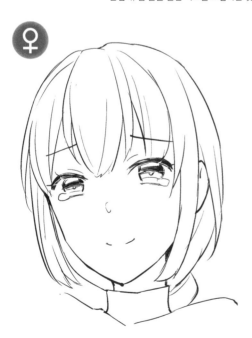

눈은 조금 가늘어진 「생긋」 모양. 눈동자의 아랫부분에 매우 세밀한 선으로 어렴풋한 눈물방울을 그립니다. 입가는 꾹 다문 입이나 조금만 벌린 입이 어울립니다.

남성도 눈은 「생긋」 모양. 「八」자 눈썹을 그리고 미간에 조금만 주름살을 넣어줍니다. 입가는 닫아도 좋지만, 이빨을 보여주며 웃으면 여성과도 차이점 표현이 분명해집니다.

◉ 고개를 숙이며 미소

고개를 조금 숙이고 눈을 감은 웃음. 「생긋」보다도 온화한 인상의 미소입니다. 기본적인 웃음은 눈의 곡선이 위로 휘지만, 이 표정에서는 눈의 곡선이 아래로 휩니다.

눈썹은 이완되어 자연스러운 곡선으로 묘사. 눈을 뜨고 있을 때보다도 속눈썹의 묘사를 늘려줍니다.

남성은 미간에 가볍게 힘을 준 역「八」자 눈썹으로 그립니다. 속눈썹은 너무 눈에 띄지 않는 정도가 남녀 차이점 표현의 요령.

◉ 위를 보며 웃음

크게 입을 벌린 호쾌한 웃음. 위를 보면 콧날이 눈에 띄지 않게 되며, 대신 콧구멍이 잘 보이게 됩니다. 여기를 어떻게 생략할지가 묘사의 포인트입니다.

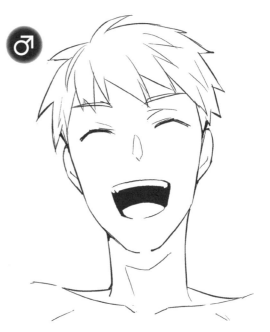

눈썹은 이완되어 조금 처진 느낌으로. 콧구멍은 과감하게 생략하고, 코 옆의 하이라이트(빛이 닿는 부분)의 모양을 매우 세밀한 선으로 그립니다.

눈썹은 가볍게 힘을 준 역「八」자. 코는 여기서는 그림자의 모양을 매우 세밀한 선으로 그려서 표현했습니다. 크고 직선적인 남성의 입을 조금만 둥글게 하면 부드러운 미소가 됩니다.

분노한 표정

화낼 때의 표정은 남녀 둘 다 역「八」자 눈썹을 기본으로 하여 그립니다. 화내서 째려보거나, 외치거나, 위압하거나…. 다양한 분노의 표정을 구분하여 표현해봅시다.

기본적인 표현 기법

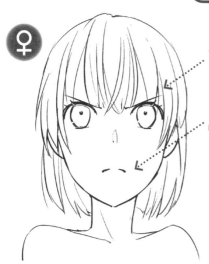

♀

눈썹은 역「八」자

입은 부드러운 「ㅅ」자

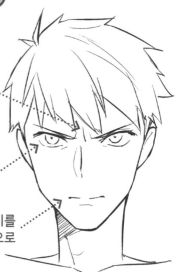

♂

미간이나 눈자위에 주름

삼백안(검은자위가 윗눈꺼풀에만 접해 있다)

끝을 내려서 이를 악무는 느낌으로

여성의 경우 「화나 있는 얼굴도 귀엽게」 느껴지도록 그리는 법을 알아두면 좋습니다. 눈가에 주름 따위의 변화를 주면 귀여움이 옅어지므로, 눈은 눌러서 일그러지지 않도록 합니다.

여기는 남녀 공통

검은 눈은 하이라이트를 없애고, 눈동자를 작게 그리는 등 특수한 모양으로.

남성은 분노로 생긴 주름을 그려도 씩씩함이 손상되지 않습니다. 미간이나 눈자위에 착실히 주름을 그려서 분노의 강함을 표현합니다.

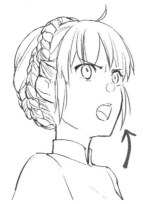

여성 캐릭터는 얼굴을 들고 분노의 표정을 그리면 늠름한 매력이 나옵니다. 자신보다 큰 상대를 의연히 올려다보는 이미지로 그립니다.

남성 캐릭터는 턱을 당기고 눈을 치뜨는 표정을 그리면 강한 분노가 나타납니다. 신장이 비슷한 상대를 위협하는 이미지로 그립니다.

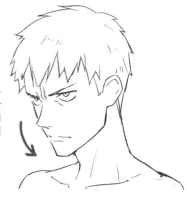

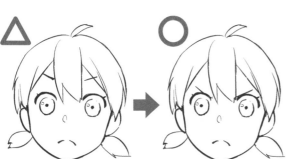

△ → ○

눈동자가 큰 여성 캐릭터는 눈썹을 높은 위치에 그리지만, 화냈을 때만큼은 윗눈꺼풀에 눈썹을 붙여서 그립니다. 눈썹이 높은 위치 그대로라면 역「八」자로 해도 화내는 것처럼 보이지 않습니다.

정면에서 본 화내는 남성의 눈. 눈썹은 치켜 올라가 있지만, 눈초리는 치켜 올라가지 않습니다.

분노를 강하게 표현하고 싶을 때는 눈초리를 올리는 것이 아니라, 눈자위 쪽의 아랫눈꺼풀을 확 들어 올립니다. 주름을 더해주면 더 격렬한 분노를 나타내는 표정이 됩니다.

△

눈초리를 극단적으로 너무 올리면, 하이앵글의 분노하는 얼굴이 데포르메한 개그 표정처럼 보이게 됩니다.

다양한 분노의 표정

⊙ 화내며 내려다보기

단순히 분노하는 것만이 아니라, 강한 위압을 주는 표정. 아래에서 라이트를 비춘 듯한 음영을 넣거나, 역광으로 얼굴이 어두워지도록 그리면 효과적입니다. 거창한 표현이므로 어레인지하면 개그에도 쓸 수 있습니다.

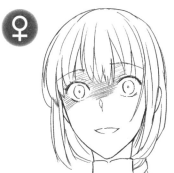

♀

눈을 크게 뜨고 검은자위를 작게 그립니다. 일부러 눈썹을 역「八」자로 하지 않고, 입가에 미소를 띠면 무서움이 배어 납니다.

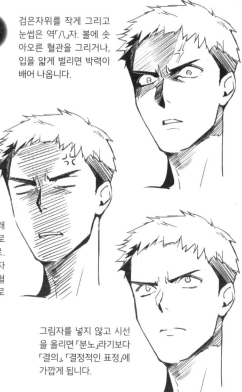

♂

검은자위를 작게 그리고 눈썹은 역「八」자. 볼에 솟아오른 혈관을 그리거나, 입을 얇게 벌리면 박력이 배어 나옵니다.

이쪽은 개그 표정. 위아래의 눈꺼풀을 직선으로 그려 우스꽝스러운 느낌을 냅니다.

개그 표현에서는 위아래의 눈꺼풀을 직선적으로 그리고 눈은 흰 눈으로. 안면에 평면적인 그림자를 드리우고 솟아오른 혈관을 만화 기호 느낌으로 그립니다.

그림자를 넣지 않고 시선을 올리면 「분노」라기보다 「결의」, 「결정적인 표정」에 가깝게 됩니다.

⊙ 눈을 치뜨기

턱을 당긴 눈을 치뜨기는 자연스레 입가가 거칠어집니다. 남성은 그대로 해도 좋지만, 여성은 귀여움을 더하기 위한 연구가 필요합니다.

♀

역「八」자 눈썹을 눈에서 조금 떨어뜨림으로써, 눈가의 거친 느낌을 완화해줍니다. 뺨을 부풀리고, 입을 삐죽하게 한 듯한 표정을 그려주면 귀여움이 상승합니다.

♂

여성의 경우 역「八」자 눈썹이 눈에 붙어 있으면 눈가가 거칠어지고, 기가 드센 인상이 됩니다. 귀여움이 희미해지지만, 캐릭터의 성격에 따라서는 이쪽도 OK.

비스듬한 각도로 쏘아보면, 정면으로 쏘아보는 것보다 성격이 나쁜 인상을 줍니다. 입은 약간 비스듬히 내리면 좋습니다.

◉ 외치기

분노로 외치는 표정은 입의 묘사가 중요. P116에서 해설한 입의 묘사 포인트에 더해 「화내는 것처럼 보이는 입」의 요령을 절제하여 그립니다.

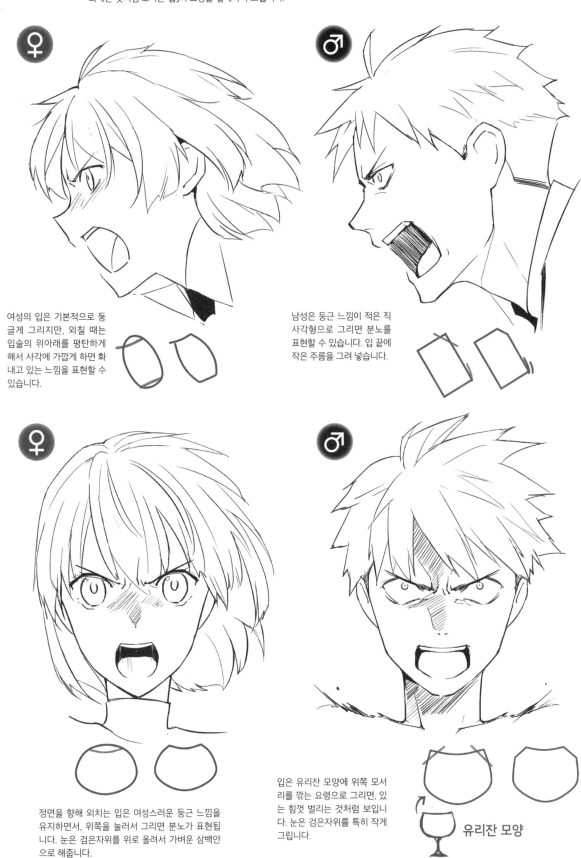

여성의 입은 기본적으로 둥글게 그리지만, 외칠 때는 입술의 위아래를 평탄하게 해서 사각에 가깝게 하면 화내고 있는 느낌을 표현할 수 있습니다.

남성은 둥근 느낌이 적은 직사각형으로 그리면 분노를 표현할 수 있습니다. 입 끝에 작은 주름을 그려 넣습니다.

정면을 향해 외치는 입은 여성스러운 둥근 느낌을 유지하면서, 위쪽을 눌러서 그리면 분노가 표현됩니다. 눈은 검은자위를 위로 올려서 가벼운 삼백안으로 해줍니다.

입은 유리잔 모양에 위쪽 모서리를 깎는 요령으로 그리면, 있는 힘껏 벌리는 것처럼 보입니다. 눈은 검은자위를 특히 작게 그립니다.

유리잔 모양

⊙ 위협

얼굴에 그림자를 크게 그려서 분노를 표현합니다. 조용한 무서움을 연출하기 위해 남녀 둘 다 표정은 그대로, 변화는 적게. 미간의 주름은 작게 그리고, 입 끝도 가볍게 내리는 정도로 마무리합니다.

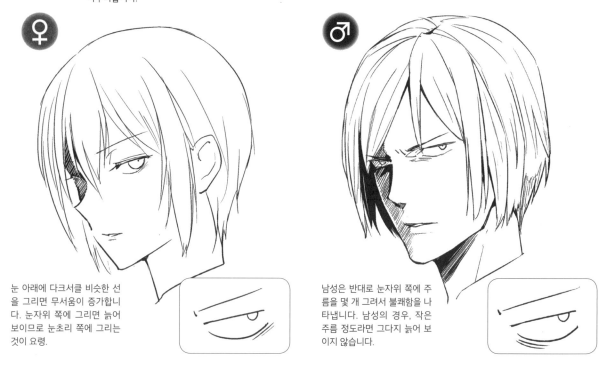

눈 아래에 다크서클 비슷한 선을 그리면 무서움이 증가합니다. 눈자위 쪽에 그리면 늙어 보이므로 눈초리 쪽에 그리는 것이 요령.

남성은 반대로 눈자위 쪽에 주름을 몇 개 그려서 불쾌함을 나타냅니다. 남성의 경우, 작은 주름 정도라면 그다지 늙어 보이지 않습니다.

⊙ 이를 악물기

여성은 이를 너무 드러내면 귀여운 인상이 크게 감소하므로 입은 최소한으로 벌려서 표현합니다. 반대로 남성은 이를 노출해 그려서 강한 분노를 표현합니다.

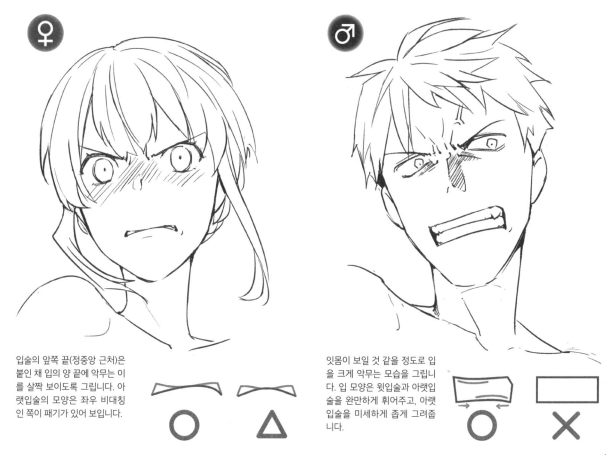

입술의 앞쪽 끝(정중앙 근처)은 붙인 채 입의 양 끝에 악무는 이를 살짝 보이도록 그립니다. 아랫입술의 모양은 좌우 비대칭인 쪽이 패기가 있어 보입니다.

잇몸이 보일 것 같을 정도로 입을 크게 악무는 모습을 그립니다. 입 모양은 윗입술과 아랫입술을 완만하게 휘어주고, 아랫입술을 미세하게 좁게 그려줍니다.

슬픈 표정

슬픔을 나타내는 표정은 눈의 표정이 중요 포인트. 눈동자를 그리는 법을 바꾸어줌으로써 깊은 슬픔을 표현할 수 있습니다. 여성은 눈물로 울먹이는 모습을, 남성은 격정으로 눈동자가 흔들리는 모습을 그립니다.

기본적인 표현 기법

♀

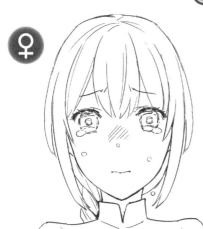

미간을 너무 좁히지 말고 조금 이완된 「八」자 눈썹을 그리면, 여성스러운 슬픈 표정이 됩니다.

♂

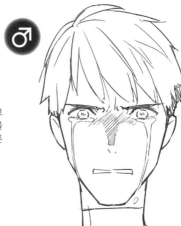

남성은 미간을 잔뜩 찌푸린 역「八」자 눈썹으로 그리면, 분함을 품은 강한 슬픔을 표현할 수 있습니다.

눈물로 울먹이는 눈동자는 검은자위와 눈동자를 이중선으로 그리거나, 눈동자를 구깃구깃한 선으로 그리는 등의 방법으로 표현합니다.

일그러진 눈동자는 눈물이나 동요로 흔들리는 표현. 검은자위를 다각형에 끊어진 선으로 그립니다. 눈동자는 하얀 동그라미로 그립니다.

여성의 눈물은 부슬부슬하고 넘쳐흐르는 물방울로 귀엽게 표현. 손으로 눈물을 훔치는 동작은 어린 인상을 주어, 소녀에 잘 어울립니다.

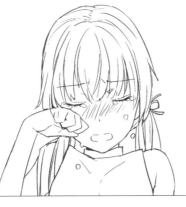

남성의 눈물은 훔치지도 않고 볼을 따라 흐르도록 그리면, 강인한 「남자의 울음」을 표현할 수 있습니다.

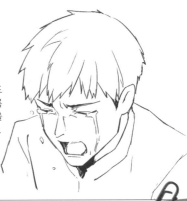

눈썹의 방향을 반대로 하면 어떻게 될까?

HINT

남성에게는 역「八」자 눈썹, 여성에게는 「八」자 눈썹의 우는 얼굴이 잘 어울립니다. 단, 캐릭터의 개성이나 상황에 따라서는 반대도 가능합니다.

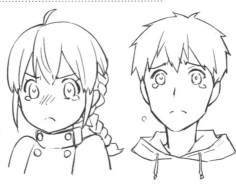

여성 캐릭터가 역「八」자 눈썹으로 울면, 슬픔보다도 화를 내는 느낌이 강해집니다. 뽀로통하게 화내며 우는 장면에 어울립니다.

남성 캐릭터가 「八」자 눈썹으로 울면, 마음이 여리고 어린 인상. 귀여움 계통의 소년 캐릭터나, 살짝 기가 약한 캐릭터에 어울립니다.

다양한 슬픔의 표정

◉ 울며 외치기

회칠 때는 강한 감정이 따라오기 때문에, 똑바로 선 채로 울며 외치면 조금 위화감이 생깁니다. 얼굴을 들거나 목을 움츠리거나, 목이나 어깨 주변의 표현도 중요합니다.

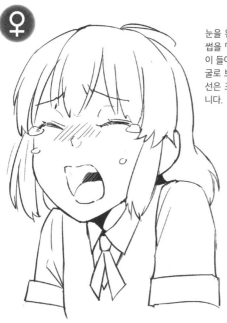

눈을 완만한 역「八」자, 눈썹을 「八」자로 그리면 힘이 들어가 울며 외치는 얼굴로 보입니다. 입의 윤곽선은 조금 엉클어지게 합니다.

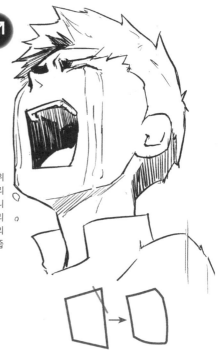

눈이 가려질 정도로 위를 보며 굵은 눈물을 흘리며 강한 슬픔을 표현합니다. 입은 일그러진 사다리꼴로 모양을 잡고, 앞쪽의 각을 깎아 입체감을 내줍니다.

◉ 절망

말도 나오지 않을 정도로 충격을 받아 아연한 표정. 이때는 남성도 「八」자 눈썹이 됩니다. 눈가에 그림자를 더해 한층 더 절망감을 더해줍니다.

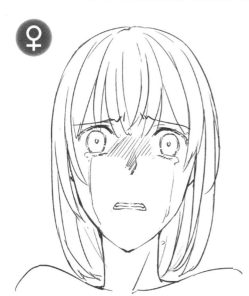

이 표정에서는 여성의 눈물 줄기도 그립니다. 흘러내리는 것을 가늘게 그림으로써 섬세한 느낌을 주어 남성과 차별화합니다.

얼굴을 아래에서 라이트로 비추면 눈 주위~얼굴의 측면에 그림자가 생깁니다. 이 그림자를 그려 넣어 절망감을 강조합니다.

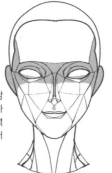

악연해있기 때문에 남녀 둘 다 입이 어중간하게 열려 있습니다. 탄력 있는 직사각형을 위에서 누른듯한 모양입니다.

역「八」자 눈썹도 미간에 주름을 많이 넣어주면 연약해 보이지 않습니다. 눈은 크게 뜨고 검은자위를 작게 그립니다.

◉ 조용한 슬픔

눈물을 흘리지 않는 슬픔의 표정. 고요하고 어른스러운 인상이 됩니다. 일부러 입 끝을 올려서 미소지어주면 애절함이 상승합니다.

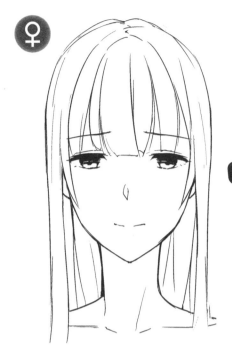

여기는 남녀 공통

남녀 둘 다 눈은 속눈썹이나 하이라이트 묘사를 거의 넣지 않습니다. 윗눈꺼풀은 약간 직선적으로 그리고, 검은자위에는 눈꺼풀의 그림자가 내려옵니다.

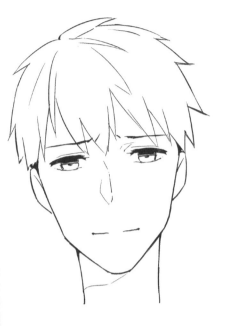

미간의 주름을 가까이하지 않고 완만한 「八」자 눈썹을 그립니다. 눈가는 내리뜬 기색으로, 입가는 희미하게 곡선을 주어 묘사합니다.

눈썹을 「八」자로 하고, 미간에 작게 주름을 그립니다. 눈가를 내리뜬 기색으로, 다문 입의 끝은 미세하게 올립니다.

◉ 얼굴을 돌리기

슬픔을 견디고 눈물을 보이지 않기 위해 얼굴을 돌리는 모습. 눈가는 일부러 보이지 않게 해줌으로써 슬픔의 깊이를 표현할 수 있습니다. 손으로 얼굴을 가리는 등의 연출도 효과적입니다.

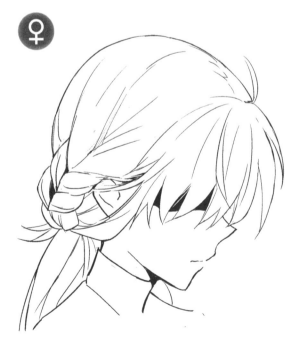

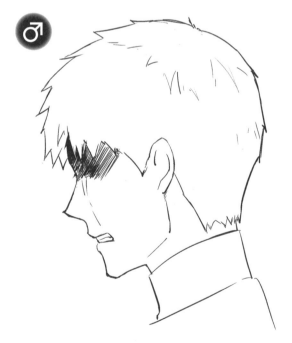

머리를 약간 숙이는 기색으로 그리고, 머리카락을 사용해 표정을 가립니다. 입가는 일부러 움직임을 주지 않고 조용히 입을 다물게 하면 도리어 슬픔이 강한 듯이 보입니다.

머리카락이 짧은 남성은 그림자로 눈가를 가립니다. 무표정도 좋지만, 눈물 줄기와 입을 악무는 입가를 슬쩍 보여주면 여성과는 느낌이 다른 연출을 할 수 있습니다.

◉ 개그

「쿵!」하는 효과음이 딱 맞는 개그풍의 슬픔 표현. 눈과 입을 크게 벌리고 오버스러운 리액션을 취해줍시다.

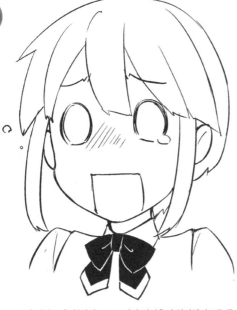

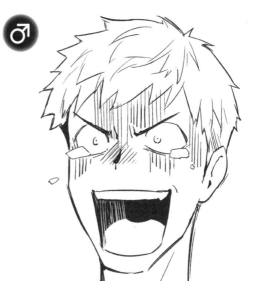

크게 벌린 눈을 현실적으로 그리면 귀여움이 희미해지므로 극단적으로 데포르메한 둥근 백안으로 그립니다. 입도 턱에 붙어버릴 정도로 벌려서 데포르메 표현을 합니다.

남성의 개그 얼굴은 여성에 비해 그려 넣는 것이 많습니다. 눈가는 오버스러울 정도로 크게 뜨고 검은자위가 작아집니다. 극단적으로 벌린 입은 웃고 있는 듯이 끝을 미세하게 올리면 쇼크로 굳어버린 얼굴로 보입니다.

◉ 토라짐

분해하고 울면서 토라진 표정. 분노를 조금 포함하고 있기 때문에 눈썹은 남녀 둘 다 역「八」자로 표현합니다.

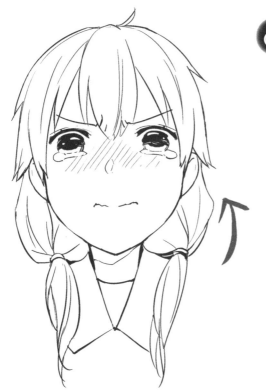

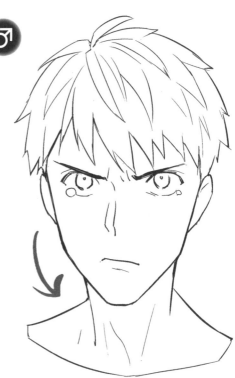

여성은 턱을 올려서 그리면 딸꾹질을 하는 것 같아 귀엽게 보입니다. 입은 구깃구깃한 선으로 그려서 분함을 참는 느낌을 냅니다.

남성은 턱을 당기고 치뜬 눈으로 그리면 딸꾹질을 하는 것보다 약간 침착한 인상을 줍니다. 입을 조금 비스듬히 기울여서 이를 악무는 느낌을 냅니다.

그 밖의 표정

희로애락 외에도 다양한 표정의 베리에이션이 있습니다. 여기서는 구분해 그리기 어려운 「놀람·공포·당황」과 다양한 타입이 있는 「부끄러움」을 그리는 요령을 배워보도록 하겠습니다.

놀람·공포·당황 표현 기법

이 세 가지 표정은 어느 것도 눈을 크게 뜨거나 입을 벌리거나 하기 때문에 아무래도 비슷하게 그려지기 쉽습니다. 효과적으로 구분해 그리는 요령을 파악해봅시다.

◉ 놀람

놀라서 크게 뜬 눈은 검은자위를 극단적으로 작게 그리는 것이 요령. 양쪽의 검은자위의 사이즈가 다르면 더욱 놀란 것처럼 보입니다. 남성은 턱이 어긋날 것 같을 정도로 입을 벌리면 좋습니다.

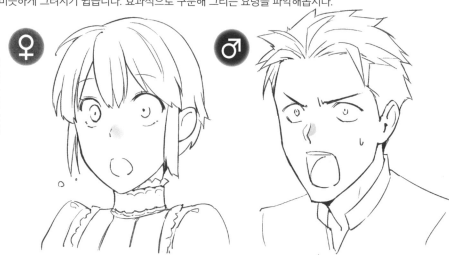

◉ 공포

공포에 질린 눈은 검은자위가 커진 채로 하이라이트를 지우는 것이 구분해서 표현하는 요령. 눈 아래에는 기미와 같은 선을 더해주고, 이는 가볍게 악물어서 공포에 떠는 느낌을 표현. 여성은 검은자위를 칠해 누르면 공포에 질려도 조금 귀엽게 보입니다.

◉ 당황

검은자위가 극단적으로 작으면 놀란 표정으로 보이므로, 검은자위는 약간 작은 정도로 그립니다. 입을 구깃구깃한 선으로 그리고 땀 표현을 더하면 당황한 얼굴로 보입니다.

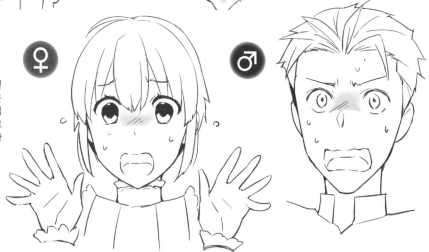

부끄러워하는 얼굴을 다양하게 구분해 표현하는 요령

◉ 화내면서

진심으로 화내는 것이 아니기 때문에 미간의 주름은 적습니다. 눈은 조금 놀란 듯이 눈을 크게 뜹니다. 여성은 아랫입술을 꼭 깨문 작은 산 모양으로, 남성은 입 끝을 가볍게 악물어서 조금 비스듬히 그립니다.

◉ 곤란해하면서

눈썹이 「八」자로 늘어지는 것이 특징. 입은 갈매기 모양처럼 느슨하게 다뭅니다. 여성의 미간은 넓게 잡히고, 눈썹은 부드러운 곡선으로 묘사. 남성은 정면을 향하고 있으면 화나서 부끄러워하는 것과 비슷하기 때문에, 시선을 돌리면 구분해 그리기 쉽습니다.

◉ 기뻐하면서

눈초리가 내려가서 행복해 보이는 부끄러운 얼굴. 남녀 둘 다 가볍게 미간에 주름을 그립니다. 여성은 둥그스름한 바지락조개 모양의 입으로 그리고, 앞니를 조금 보여주면 귀여움 상승. 남성은 입끝을 확 올리면 미소 속에서도 늠름함이 살짝 묻어납니다.

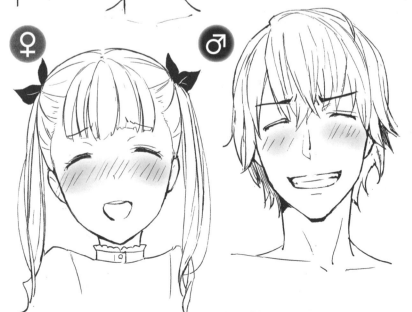

본심을 읽을 수 없는 표정도 그려보자

이 장에서는 희로애락이 직통으로 전해지는 표정을 많이 보았습니다. 더더욱 표현의 폭을 넓히고 싶다면 이번에는 본심이 보이지 않아 좀 무서운 느낌이 드는 표정을 그려봅시다. 특히 눈을 특징적으로 그리면 임팩트 있는 표정이 완성됩니다.

눈 아래에 다크서클+치뜬 눈

이것은 마음을 굳게 닫은 의혹의 눈길입니다. 불신을 품고 있을지도 모르고, 뭔가 꿍꿍이가 있을 가능성도 있습니다. 얼굴의 각도는 완전 정면을 피하고, 얼굴을 일부 가리는 손동작을 취하면 효과적입니다.

양서류 같은 눈

눈동자가 약간 옆으로 긴, 개구리 등의 양서류와 비슷한 꺼림칙한 눈. 미소를 짓든 화를 내든 왠지 모를 두려움을 느끼게 합니다.

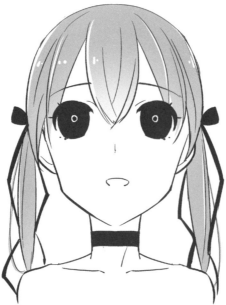

빛이 없는 커다란 눈동자

시원스럽고 커다란 눈인데도 하이라이트가 없는 시커먼 눈동자. 얼핏 보면 귀여워도 어딘가 공허함이 느껴져, 말 자체가 통하지 않을 것 같은 분위기가 있습니다.

머릿속에 병아리를 키워봅시다.

이 책을 선택해주셔서 감사합니다.

그림 연습을 하는 사람에는 두 가지 유형이 있다고 생각합니다. 하나는 「그림을 그리는 것이 즐거운 사람」. 또 하나는 「그림을 그리는 것이 즐겁지 않지만 잘 그리고 싶은 사람」.

그림을 그리는 것이 즐거운 사람은 흥을 타고 자꾸자꾸 연습을 반복하게 됩니다. 한편 즐겁지 않은 사람은 3일만 지나면 지쳐서 그만두기 십상입니다. 잘 그리고 싶은데 연습하기가 괴롭다. 펜을 손에 드는 것도 내키지 않는다…. 그런 부정적인 감정에 빠져 허우적대기 십상입니다.

그런 분은 「이번에는 정말 끝까지 연습하겠다!」 같은 다짐만 너무 하지 말고, 마음을 비우기 위한 자세나 리듬을 찾는 데서 시작하는 것도 한 방법이라고 생각합니다. 예를 들어 머릿속에 병아리를 키운다든지 말이지요.

전에 「병아리를 쫓아가는 상상을 하면서 계단을 올랐더니 순식간에 열 몇 층을 올라갔다」라는 이야기를 들었습니다. 「지쳤다」, 「벅차다」 같은 사고에서 벗어나도록 도와주고, 기분 좋은 리듬으로 앞장서서 인도하는 병아리는 그림쟁이의 동행자로서 더할 나위 없이 우수합니다.

사람에 따라서는 병아리의 형태는 다양할 것입니다.

음악이거나, 마음에 드는 의자거나, 좋아하는 캐릭터의 모습이나 목소리로 기분이 개운해지는 사람도 있을 겁니다. 그중에서도 자신이 그린 그림이 그럴싸해지는 것 자체를 즐기는 것은 가장 듬직한 병아리입니다.

이 책에서는 캐릭터를 그리는 법 중에서도 특히 「얼굴의 표현 기법」을 집중적으로 해설했습니다. 그림 연습이 괴로운 분에게는 얼굴부터 그리기 시작하는 것도 한 방법일 수 있습니다. 전신을 그리는 것보다도 짧은 시간에 성취감을 얻을 수 있고, 그림 그리기의 「즐거움」에 가까워질 수 있기 때문입니다.

우선 이 책을 참고로 캐릭터의 얼굴을 하나 그려보는 것부터 시작해보세요. 문장을 건너뛰고 마음에 드는 부분을 묘사하는 것만으로도 좋습니다. 평소보다도 조금 더, 머릿속에서 생각했던 대로 얼굴을 그릴 수 있게 된다면 머릿속의 병아리도 기뻐하며 삐악삐악 울어줄지도 모릅니다.

「생각처럼 잘 그려지지 않았네」라는 날은 무리하지 말고 일찍 휴식을 취하세요. 「이번 그림은 꽤 괜찮네」라는 생각이 든다면 그림 연습을 도와준 병아리를 칭찬해주십시오. 당신이 병아리를 믿는 한, 당신의 병아리는 틀림없이 누구보다도 우수한 병아리입니다.

그리고 당신이 「그림 그리기가 즐거워. 더 그리고 싶어. 계속 그리고 싶어.」… 그렇게 생각하게 되었을 때는 세계 제일의 병아리가 당신의 파트너가 되어있을 것입니다.

저자 소개

YANAMi
프리랜서 일러스트레이터. 동양미술학교 일러스트레이션과 코믹 일러스트 코스, 인체 일러스트 강사. 저서로는 『아저씨를 그리는 테크닉』(하비재팬), 공저로는 『일본식 복장 표현 기법』, 『짐승귀 표현 기법』(현광사), 감수·일러스트·해설로는 『포즈와 구도의 법칙』(광제당 출판) 등이 있다.
pixivID : 413880

창작의 길라잡이
AK 작법서 시리즈!!

-AK Comic/Illustration Technique

데즈카 오사무의 만화 창작법

데즈카 오사무 지음 | 문성호 옮김 | 148×210mm | 252쪽 | 13,000원

만화가 지망생의 영원한 필독서!!
「만화의 신」이라 불리며 전 세계의 창작자들에게 큰 영향을 준 데즈카 오사무. 작화의 기본부터 아이디어 구상까지! 거장의 구체적 창작 테크닉을 이 한 권에 담았다.

애니메이션 캐릭터 작화 & 디자인 테크닉

하야마 준이치 지음 | 이은수 옮김 | 210×285mm | 176쪽 | 20,800원

베테랑 애니메이터가 전수하는 실전 테크닉!
오리지널 애니메이션 설정을 만들고, 그 설정에 따라 스태프들이 의견을 교환하고 수정하는 일련의 과정을 통해 캐릭터 창작 과정의 핵심 요소를 해설한다.

미소녀 캐릭터 데생-보디 밸런스 편

이하라 타츠야 외 1인 지음 | 이은수 옮김 | 190×257mm | 176쪽 | 18,000원

캐릭터 작화의 기본은 보디 밸런스부터!
보디 밸런스의 기초에 대한 이해가 부족한 상태에서는 제대로 그릴 수 없는 법! 인체의 밸런스를 실루엣부터 이해할 필요가 있다. 여성의 신체적 특징을 이해하는 데 도움이 되어줄 것이다.

입체부터 생각하는 미소녀 그리는 법

나카츠카 마코토 지음 | 조라애 옮김 | 190×257mm | 176쪽 | 18,000원

입체의 이해를 통해 매력적인 캐릭터를!
매력적인 인체란 무엇인가? 「멋진 그림」을 그리는 사람들의 인체는 섹시함이 넘친다. 최소한의 지식으로 「매력적인 인체」 즉, 「입체 소녀」를 그리는 비법을 해설, 작화를 업그레이드시키는 법을 알려주고 있다.

모에 남자 캐릭터 그리는 법-동작·포즈 편

유니버설 퍼블리싱 외 1인 지음 | 이은엽 옮김 | 190×257mm | 176쪽 | 18,000원

멋진 남자 캐릭터는 포즈로 말한다!
작화는 포즈로 완성되는 법! 인체에 대한 기본 지식과 캐릭터 작화로의 응용법을 설명한 포즈와 동작을 검증하고 분석하여 매력적인 순간을 안내한다.

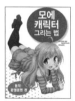

모에 캐릭터 그리는 법-동작·감정표현 편

카네다 공방 외 1인 지음 | 남지연 옮김 | 190×257mm | 176쪽 | 18,000원

매력적인 모에 일러스트를 그려보자!
S자 포즈에서 한층 발전된 M자 포즈를 제시하고 있으며, 다양한 장르 속 소녀의 동작·감정표현과 「좋아하는 포즈」 테마에서 많은 작가들의 철학과 모에를 느낄 수 있다.

모에 캐릭터를 다양하게 그려보자 -성격·감정표현 편

미야츠키 모소코 외 1인 지음 | 이은수 옮김 | 190×257mm | 176쪽 | 18,000원

다양한 성격과 표정! 캐릭터에 생기를 더해보자!
캐릭터에 개성과 생동감을 부여하는 성격과 감정 표현 묘사법을 상세히 설명하고 있다. 자신만의 독특한 개성이 담긴 캐릭터 완성에 도전해보자!

다카무라 제슈 스타일 슈퍼 패션 데생-기본 포즈편

다카무라 제슈 지음 | 송지연 옮김 | 190×257mm | 256쪽 | 18,000원

올바른 인체 데생으로 스타일이 살아있는 캐릭터를 그려보자!! 파트와 밸런스별로 구분한 피겨 보디를 이용, 하나의 선으로 인체의 정면, 측면 등 다양한 자세를 순서대로 연습하다 보면, 어느새 패셔너블하고 아름다운 비율의 작품을 그릴 수 있을 것이다.

미소녀 캐릭터 데생-얼굴·신체 편

이하라 타츠야 외 1인 지음 | 이은수 옮김 | 190×257mm | 176쪽 | 18,000원

미소녀를 아름답게 표현하는 테크닉 강좌!
기본 테크닉과 요령부터 시작, 캐릭터의 체형에 따른 표현법을 3장으로 나누어 철저하게 해설한다. 쉽고 자세한 설명과 예시를 통해 그림을 완성할 수 있도록 돕는다.

만화 캐릭터 도감-소녀 편

하야시 히카루(Go office) 외 1인 지음 | 조민경 옮김 | 190×257mm | 240쪽 | 18,000원

매력 있는 여자 캐릭터를 그리기 위한 테크닉!
다양한 장르 속 모습을 수록, 장르별 백과로 그치지 않고 작화를 완성하는 순서와 매력적인 캐릭터 창작의 테크닉을 안내한다.

모에 남자 캐릭터 그리는 법-얼굴·신체 편

카네다 공방 외 1인 지음 | 이기선 옮김 | 190×257mm | 176쪽 | 18,000원

남자 캐릭터의 모에 포인트 철저 분석!
소년계, 중간계, 청년계의 3가지 패턴으로 나누어 얼굴과 몸 그리는 법을 해설하고, 신체적 모에 포인트를 확실하게 짚어가며, 극대화 패션, 아이템 등도 공개한다!

모에 미니 캐릭터 그리는 법-얼굴·신체 편

카네다 공방 외 1인 지음 | 이은수 옮김 | 190×257mm | 176쪽 | 18,000원

기운 넘치고 귀여운 미니 캐릭터를 그리자!
캐릭터를 데포르메한 미니 캐릭터들은 모에 캐릭터 궁극의 형태! 비장의 요령을 통해 귀엽고 매력적인 미니 캐릭터를 즐겁게 그려보자.

모에 캐릭터를 다양하게 그려보자-기본 테크닉 편

미야츠키 모소코 외 1인 지음 | 이은수 옮김 | 190×257mm | 176쪽 | 18,000원

다양한 개성을 통해 캐릭터의 매력을 살려보자!
모에 캐릭터 그리기에 익숙하지 않다면, 어떤 캐릭터를 그려도 같은 얼굴과 포즈에 뻔한 구도의 반복일 뿐이다. 이 책을 통해 다양한 캐릭터를 개성있게 그려보자!

모에 로리타 패션 그리는 법 -기본적인 신체부터 코스튬까지

모에표현탐구 서클 외 1인 지음 | 남지연 옮김 | 190×257mm | 176쪽 | 18,000원

가련하고 우아한 로리타 패션의 기본!
파트별로 소개하는 로리타 패션과 구조 및 입는 법부터 바람의 활용법, 색을 통해 흑과 백의 의상을 표현하는 방법 등 다양한 테크닉을 담고 있다.

모에 로리타 패션 그리는 법
-얼굴·몸·의상의 아름다운 베리에이션

모에표현탐구 서클 외 1인 지음 | 이지은 옮김 | 190×257mm | 176쪽 | 18,000원

로리타 패션에는 깊이가 있다!! 미소녀와 로리타 패션의 일러스트를 그리려면 캐릭터는 물론 패션도 멋지게 묘사해야 한다. 얼굴과 몸, 의상의 관계를 해설한다.

모에 로리타 패션 그리는 법
-아름다운 기본 포즈부터 매혹적인 구도까지

모에표현탐구 서클 외 1인 지음 | 이지은 옮김 | 190×257mm | 176쪽 | 18,000원

로리타 패션을 매력적으로 표현!
팔랑거리는 스커트와 프릴이 특징인 로리타 패션은 표현 방법에 따라 다양한 매력을 연출할 수 있다. 로리타 패션 최고의 모에 포즈를 탐구해보자.

모에 두 명을 그리는 법-남자 편

카네다 공방 외 1인 지음 | 하진수 옮김 | 190×257mm | 176쪽 | 18,000원

우정, 라이벌에서 러브!!까지…남자 두 명을 그려보자!
작화하려는 인물의 수가 늘어나면 난이도 또한 급상승하는 법! '무게감', '힘', '두께'라는 세 가지 포인트를 통해 복수의 인물 작화의 기본을 알기 쉽게 해설하고 있다.

모에 두 명을 그리는 법-소녀 편

카네다 공방 외 1인 지음 | 김보미 옮김 | 190×257mm | 176쪽 | 18,000원

소녀 한 명은 그릴 수 있지만, 두 명은 그리기도 전에 포기했거나, 그리더라도 각자 떨어져 있는 포즈만 그리던 사람들을 위한 기법서. 시선, 중량, 부드러운 손, 신체의 탄력감 등, 소녀 특유의 표현법을 빠짐없이 수록했다.

모에 아이돌 그리는 법-기본 편

미야츠키 모소코 외 1인 지음 | 이은수 옮김 | 190×257mm | 176쪽 | 18,000원

아이돌을 매력적으로 표현해보자!
춤, 노래, 다양한 퍼포먼스로 빛나는 아이돌 캐릭터. 사랑스러운 모에 캐릭터에 아이돌 속성을 가미해보자. 깜찍한 포즈와 의상, 소품까지! 아이돌을 구성하는 작은 요소 하나까지 해설하고 있다.

인물 크로키의 기본-속사 10분·5분·2분·1분

아틀리에21 외 1인 지음 | 조민경 옮김 | 190×257mm | 168쪽 | 18,000원

크로키의 힘으로 인체의 본질을 파악하라!
단시간에 대상의 특징을 포착, 필요 최소한의 선화로 묘사하는 크로키는 인물화에 필요한 안목과 작화력을 동시에 단련하는 데 가장 적합하다. 10분, 5분 크로키부터, 2분, 1분 크로키를 통해 테크닉을 배워보자!

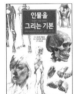

인물을 그리는 기본-유용한 미술 해부도

미사와 히로시 지음 | 조민경 옮김 | 190×257mm | 192쪽 | 18,000원

인체 그 자체의 구조를 이해해보자!
미사와 선생의 풍부한 데생과 새로운 미술 해부도를 이용, 적확한 지도와 해설을 담은 결정판. 인물의 기본 묘사부터 실천적인 인물 표현법이 이 한 권에 담겨있다.

연필 데생의 기본

스튜디오 모노크롬 지음 | 이은수 옮김 | 190×257mm | 176쪽 | 18,000원

데생을 시작하는 이들을 위한 데생 입문서!
데생이란 정확하게 관측하고 무엇을 어떻게 표현할지 사물의 구조를 간파하는 연습이다. 풍부한 예시를 통해 데생을 시작하는 이들을 위한 데생의 기본 자세와 테크닉을 알기 쉽게 해설한다.

전차 그리는 법-상자에서 시작하는 전차
·장갑차량의 작화 테크닉

유메노 레이 외 7인 지음 | 김재훈 옮김 | 190×257mm | 160쪽 | 18,000원

상자 두 개로 시작하는 전차 작화의 모든 것!
전차를 멋지고 설득력이 느껴지도록 그리기 위한 방법은 무엇일까? 단순한 직육면체의 조합으로 시작, 디지털 작화로의 응용까지 밀리터리 메카닉 작화의 모든 것.

로봇 그리기의 기본

쿠라모치 쿄류 지음 | 이은수 옮김 | 190×257mm | 176쪽 | 18,000원

펜 끝에서 다시 태어나는 강철의 거신!
로봇 일러스트레이터로 15년간 활동한 쿠라모치 쿄류가, 로봇이 활약하는 모습을 보며 가슴 설레는 경험을 한 이들에게, 간단하고 즐겁게 로봇을 그릴 수 있는 힌트를 알려주는 장난감 상자 같은 기법서.

코픽 화가들의 동방 일러스트 테크닉

소차 외 1인 지음 | 김보미 옮김 | 215×257mm | 152쪽 | 22,000원

동방 프로젝트로 코픽의 사용법을 익히자!
코픽은 다양한 색을 강점으로 삼는 아날로그 도구이다. 동방 프로젝트의 인기 있는 캐릭터들을 예시로 그려보면서 코픽의 활용 방법을 단계별로 나누어 설명한다. 보고 따라 하는 것만으로도 익숙해지는 작법서! 이제 여러분도 코픽의 대가가 될 수 있다!

아날로그 화가들의 동방 일러스트 테크닉

미사와 히로시 지음 | 김보미 옮김 | 215×257mm | 144쪽 | 22,000원

아날로그 기법의 장점과 즐거움을 느껴보자!
동인 창작물인 동방 프로젝트의 매력은 역시 개성 넘치는 캐릭터! 서양화가이자 회화 실기 지도자인 미사와 히로시가 수채화와 유화, 코픽 분야의 작가 15명과 함께 매력적인 동방 프로젝트의 캐릭터들을 그려봄으로써, 아날로그 기법의 장점과 즐거움을 전한다.

캐릭터의 기분 그리는 법-표정·감정의 표면과 이면을 나누어 그려보자

하야시 히카루(Go office) 외 1인 지음 | 조민경 옮김 | 190×257mm | 192쪽 | 18,000원

캐릭터에 영혼을 불어넣어 보자! 희로애락에 더하여 '놀람'과, '허무'라는 2가지 패턴을 추가한 섬세한 심리 묘사와 감정 표현을 다룬다. 다양한 아이디어와 힌트 수록.

아저씨를 그리는 테크닉-얼굴·신체 편

YANAMi 지음 | 이은수 옮김 | 190×257mm | 152쪽 | 19,000원

'아재'의 매력이란 무엇인가?
분위기와 연륜이 느껴지는 아저씨는 전혀 다른 멋과 맛을 지니고 있다. 다양한 연령대의 아저씨를 그리는 디테일과 인체 분석, 각종 표정과 캐릭터 만들기까지. 인생의 맛이 느껴지는 아저씨 캐릭터에 도전해보자!

팬티 그리는 법

포스트 미디어 편집부 지음 | 조민경 옮김 | 182×257mm | 80쪽 | 17,000원

팬티 작화의 비밀 대공개!
속옷에는 다양한 소재, 디자인, 패턴이 있으며 시추에이션에 따라 그리는 법도 달라진다. 이 책에서 보여주는 팬티의 구조와 디자인을 익힌다면 누구나 쉽게 캐릭터에 어울리는 궁극의 팬티를 그릴 수 있게 될 것이다.

가슴 그리는 법

포스트 미디어 편집부 지음 | 조민경 옮김 | 182X257mm | 80쪽 | 17,000원

가슴 작화의 모든 것!
여성 캐릭터의 작화에 있어 가장 큰 난관이라 할 수 있는 가슴! 인체의 움직임에 따라 가슴의 모습과 그 구조를 철저 분석하여, 보다 현실적이며 매력있는 캐릭터 작화를 안내한다.

학원 만화 그리는 법
하야시 히카루 지음 | 김재훈 옮김 | 190×257mm | 180쪽 | 18,000원

학원 만화를 통한 만화 제작 입문!
다양한 내용과 세계가 그려지는 학원 만화는 그야말로 만화 세상의 관문이라고 해도 과언이 아닐 것이다. 『학원 만화 그리는 법』은 만화를 통해 자기만의 오리지널 월드로 향하는 문을 열고자 하는 이들의 열쇠가 되어줄 것이다.

대담한 포즈 그리는 법
에비모 외 1인 지음 | 이은수 옮김 | 190×257mm | 172쪽 | 18,000원

역동적인 자세 표현을 위한 작화 가이드!
경우에 따라서는 해부학 지식이 역동적인 포즈 표현에 방해가 되어 어중간한 결과물이 나오곤 한다. 역동적 포즈의 대가 에비모식 트레이닝을 통해 다양한 포즈와 시추에이션을 그려보자.

프로의 작화로 배우는 만화 데생 마스터
-남자 캐릭터 디자인의 현장에서-
하야시 히카루 외 2인 지음 | 김재훈 옮김 | 190×257mm | 204쪽 | 18,000원

프로가 전하는 생생한 만화 데생!
모리타 카즈아키의 작화를 통해 남자 캐릭터의 디자인, 인체 구조, 움직임의 작화 포인트를 배워보자

프로의 작화로 배우는 여자 캐릭터 작화 마스터
-캐릭터 디자인·움직임·음영-
모리타 카즈아키 외 2인 지음 | 김재훈 옮김 | 190×257mm | 204쪽 | 19,000원

현역 애니메이터의 진짜 「여자 캐릭터」 작화술!
유명 실력파 애니메이터 모리타 카즈아키 씨가 여자 캐릭터를 완성하는 모든 과정을 완벽하게 수록! 실제 작화 프로세스를 통해서 캐릭터 디자인(얼굴), 인체, 움직임, 음영을 표현할 때 놓치지 말아야 것이 무엇인지 배워보자.

슈퍼 데포르메 포즈집-꼬마 캐릭터 편
Yielder 지음 | 김보미 옮김 | 190×257mm | 160쪽 | 18,000원

2등신 데포르메 캐릭터의 정수!
짧은 팔다리, 커다란 머리로 독특한 귀여움을 갖고 있는 꼬마 캐릭터. 다양한 포즈의 2등신 데포르메 캐릭터를 집중적으로 연습하여 나만의 꼬마 캐릭터를 그려보자.

슈퍼 데포르메 포즈집-남자아이 캐릭터 편
Yielder 지음 | 김보미 옮김 | 190×257mm | 164쪽 | 18,000원

남자아이 캐릭터 특유의 멋!
남녀의 신체적 차이점, 팔다리와 근육 그리는 법 등을 데포르메 캐릭터로도 충분히 표현할 수 있도록 상세하게 알려준다. 장면에 따라 달라지는 포즈, 표정, 몸짓 등의 차이점과 특징을 익혀보자!

슈퍼 데포르메 포즈집-연애 편
Yielder 지음 | 이은엽 옮김 | 190×257mm | 164쪽 | 18,000원

두근두근한 연애 장면을 데포르메 캐릭터로!
찰싹 붙어 앉기도 하고 키스도 하고 포옹도 하고 데이트를 하고 때로는 싸우기도 하는 2~4등신의 러브러브한 연인들의 포즈와 콩닥콩닥한 연애 포즈를 잔뜩 수록했다. 작가마다 다른 여러 연애 포즈를 보고 배우며 즐길 수 있다.

슈퍼 데포르메 포즈집-기본 포즈·액션 편
Yielder 외 1인 지음 | 이은수 옮김 | 190×257mm | 160쪽 | 18,000원

데포르메 캐릭터 액션의 기본!
귀여운 2등신 캐릭터부터 스타일리시한 5등신 캐릭터까지. 일반적인 캐릭터와는 조금 다른 독특한 느낌의 데포르메 캐릭터를 위한 다양한 포즈 소재와 작화 요령, 각종 어드바이스를 다루고 있다.

인물을 빠르게 그리는 법-남성 편
하기와 코이치,카도마루 츠부라지음 | 김재훈 옮김 | 190×257mm | 176쪽 | 18,000원

인물을 그리는 법칙을 파악하라!
인체 구조와 움직임을 파악하는 다양한 방법에는 예나 지금이나 변함없는 일정한 원칙이 있다. 이상적인 체형의 남성 데생을 중심으로 인물을 그리는 일정한 법칙을 배우고 단시간 그리기를 효율적으로 익혀보자.

미니 캐릭터 다양하게 그리기
미야츠키 모소코 외 1인 지음 | 문성호 옮김 | 190×257mm | 188쪽 | 18,000원

귀여운 미니 캐릭터를 다양하게 그려보자!
나도 모르게 안아주고 싶어지는 귀엽고 앙증맞은 미니 캐릭터를 그리려면 어떻게 해야 하는가? 균형 잡힌 2.5등신 캐릭터, 기운차게 움직이는 3등신 캐릭터, 아담하고 귀여운 2등신 캐릭터까지. 비율별로 서로 다른 그리기 방법과 순서, 데포르메 요령을 소개한다.

전투기 그리는 법-십자선으로 기체와 날개를 그리는 전투기 작화 테크닉
요코야마 아키라 외 9인 지음 | 문성호 옮김 | 190×257mm | 164쪽 | 19,000원

모든 전투기가 품고 있는 '비밀의 선'!
어떤 전투기라도 기초를 이루는 「십자 모양」─기체와 날개의 기준이 되는 선만 찾아낸다면 어떠한 디자인의 기체와 날개라도 문제없이 그릴 수 있다. 그림의 기초, 인기 크리에이터들의 응용 테크닉, 전투기 기초 지식까지!

남녀의 얼굴 다양하게 그리기
YANAMi 지음 | 송명규 옮김 | 190×257mm | 172쪽 | 18,000원

남자 얼굴도, 여자 얼굴도 다 내 마음대로!
남성·여성 캐릭터의 「얼굴」 그리는 법을 철저하게 해설한다. 만화 일러스트에 등장하는 남녀 캐릭터의 「얼굴」을 구분하여 그리는 법은 물론, 성별에 따라 차이가 나는 각종 표정을 실감나게 묘사하는 테크닉을 완벽 해설. 각도, 성격, 연령, 상황에 따라 달라지는 캐릭터 「얼굴」 그리기 테크닉을 전수한다.

-AK Photo Pose

움직임으로 보는 민족의상 그리는 법
겐코사 편집부 지음 | 이지은 옮김 | 182×257mm | 144쪽 | 19,800원

움직임으로 보는 민족의상 장면별 작화 요령 248패턴!
아프리카, 아시아의 민족의상을 매력적인 컬러 일러스트로 표현. 정면, 측면 등 다양한 각도에서 상세하게 해설하며 움직임에 따른 의상변화를 표현하는 요령을 248패턴으로 정리하여 해설한다.

컷으로 보는 움직이는 포즈집-액션 편
마루샤 편집부 지음 | AK 커뮤니케이션즈 편집부 옮김 | 182×257mm | 176쪽 | 24,000원

박력 넘치는 액션을 위한 필수 참고서!
멋진 액션 신을 분석해본다! 짧은 시간 동안 매우 빠르게 진행되기에 묘사하기 어려운 실제 액션 신을 초 단위로 나누어 분석하는 포즈집!

신 포즈 카탈로그-여성의 기본 포즈 편
마루샤 편집부 지음 | AK 커뮤니케이션즈 편집부 옮김 | 182×257mm | 240쪽 | 17,000원

다양한 앵글, 다양한 포즈가 눈앞에 펼쳐진다!
인체를 그리는 데 도움이 되는 여성의 기본 포즈를 모은 사진 자료집. 포즈별 디테일이 잘 드러난 컬러 사진과, 윤곽과 음영에 특화된 흑백 사진을 모두 수록!

신 포즈 카탈로그-벽을 이용한 포즈 편
마루샤 편집부 지음 | AK 커뮤니케이션즈 편집부 옮김 | 182×257mm | 240쪽 | 17,000원

벽을 이용한 상황 설정을 완전 공략!
벽을 이용한 포즈를 그리는 데 도움이 되는 사진 자료집. 신장 차이에 따른 일상생활과 러브신 포즈 등, 다양한 상황을 올 컬러로 수록했다.

빙글빙글 포즈 카탈로그-여성의 기본 포즈 편
마루사 편집부 지음 | AK 커뮤니케이션즈 편집부 옮김 | 188×257mm |
128쪽 | 24,000원

DVD에 수록된 데이터 파일로 원하는 포즈를 척척!
로우 앵글, 하이 앵글, 아이레벨 앵글 3개의 높이에 더해 주
위 16방향의 앵글로 한 포즈당 48가지의 베리에이션을 수록
한 사진 자료집!

군복·제복 그리는 법-미군·일본 자위대의 정복에서 전투복까지
Col. Ayabe 외 1인 지음 | 오광웅 옮김 | 190×257mm | 160쪽 | 18,000원

현대 군인들의 유니폼을 이 한 권에!
군복을 제대로 볼 기회는 드문 편이다. 미군과 일본 자위대.
무려 30종 이상에 달하는 다양한 형태의 군복을 사진과 일
러스트를 통해 해설한다.

남자의 근육 체형별 포즈집-마른 체형부터 근육질까지
카네다 공방 | 김재훈 옮김 | 190×257mm | 160쪽 | 18,000원

남자는 등으로 말한다! 남성 캐릭터 근육의 모든 것!!
신체를 묘사하는데 있어 큰 난관으로 다가오는 것이라면 역시
근육. 마른 체형, 모델 체형, 그리고 근육질 마저까지. 각 체
형에 맞춰 근육을 그려보자!

여고생 BEST 포즈집
쿠로, 소가와 외 2인 지음 | 문성호 옮김 | 190×257mm | 164쪽 | 19,800원

일러스트레이터의 상상은 현실이 된다!
인기 일러스트레이터가 원하는 포즈를 사진으로 재현. 각 포
즈의 포인트를 일러스트와 함께 직접 설명한다. 두근심쿵 상
큼발랄! 여고생의 매력을 최대로 끌어내는 프로의 포즈와 포
인트를 러프 스케치 80점과 함께 해설.

-AK 디지털 배경 자료집

디지털 배경 카탈로그-통학로·전철·버스 편
ARMZ 지음 | 이지은 옮김 | 182×257mm | 192쪽 | 25,000원

배경 작화에 대한 고민을 이 한 권으로 해결!
주택가, 철도 건널목, 전철, 버스, 공원, 번화가 등, 다양한 장
면에 사용 가능한 선화 및 사진 데이터가 수록되어 있는 디
지털 자료집. 배경 작화에 편리하게 이용할 수 있는 각종 데
이터가 수록되어있다!

디지털 배경 카탈로그-학교 편
ARMZ 지음 | 김재훈 옮김 | 182×257mm | 184쪽 | 25,000원

다양한 학교 배경 데이터가 이 한 권에!
단골 배경으로 등장하는 학교, 허나 리얼하게 그리려고해도
쉽지 않은 학교의 사진과 선화 자료뿐 아니라, 디지털 원고
에 쓸 수 있는 PSD 파일까지 아낌없이 수록하였다!

판타지 배경 그리는 법
조우노세 외 1인 지음 | 김재훈 옮김 | 215×257mm | 160쪽 | 22,000원

환상적인 디지털 배경 일러스트 테크닉!
『CLIP STUDIO PAINT PRO』를 사용, 디지털 환경에서 리얼
한 배경 일러스트를 그리기 위한 기법을 담고 있으며, 배경
을 그리기 위한 지식, 기법, 아이디어와 엄선한 테크닉을 이
한 권으로 배울 수 있다.

CLIP STUDIO PAINT 매혹적인 빛의 표현법 보석·광물·금속에 광채를 더하는 테크닉
타마키 미츠네, 카도마루 츠부라 지음 | 김재훈 옮김 | 190×257mm |
172쪽 | 22,000원

보석이나 금속의 광택을 표현해보자!
이 책에서 설명하는 방식을 따라 투명감 있는 물체나 반사광
표현을 익혀보자!

만화를 위한 권총 & 라이플 전투 포즈집
하비재팬 편집부 지음 | 문성호 옮김 | 190×257mm | 160쪽 | 18,000원

멋지고 리얼한 건 액션을 자유자재로 표현해보자!
총기 기초 지식, 올바른 포즈 사진, 총기를 다각도에서 본 일
러스트, 만화에 활기를 주는 액션 포즈 등, 액션 작화에 도움
이 되는 내용을 담았다. 부록 CD-ROM에는 트레이스용 사
진·일러스트를 1000점 이상 수록.

신 배경 카탈로그-도심 편
마루사 편집부 지음 | 이지은 옮김 | 190×257mm | 176쪽 | 19,000원

만화가, 애니메이터의 필수 사진 자료집!
배경 작화에서 편리하게 사용할 수 있는 번화가 사진을 수록
한 자료집.자유롭게 스캔, 복사하여 인물만으로는 나타낼 수
없는 깊이 있는 작화에 도전해보자!

슈트 입은 남자 그리는 법-슈트의 기초 지식 & 사진 포즈 650
하비재팬 편집부 지음 | 조민경 옮김 | 190×257mm | 160쪽 | 18,000원

남성의 매력이 듬뿍 들어있는 정장의 모든 것!
본격 오더 슈트 테일러의 감수 아래, 정장을 철저히 해설. 오더
슈트를 입은 트레이싱용 사진을 CD-ROM에 수록했다. 슈트
재봉사가 된 기분으로 캐릭터에 슈트를 입혀보자!

그림 같은 미남 포즈집
하비재팬 편집부 지음 | 김보미 옮김 | 190×257mm | 128쪽 | 18,000원

만화나 일러스트에 나오는 미남을 그리는 법!
만화나 일러스트에 자주 사용되는 「근사한 포즈」 매력적인
캐릭터에 매력적인 포즈가 더해지면 캐릭터는 더욱 빛나는
법이다. 트레이스 프리인 여러 사진을 마음껏 참고하여 다양
한 타입의 미남을 그려보자!

사진&선화 배경 카탈로그-주택가 편
STUDIO 토레스 지음 | 김재훈 옮김 | 190×257mm | 176쪽 | 25,000원

고품질 디지털 배경 자료집!!
배경을 그릴 때 편리하게 활용할 수 있는 선화와 사진 자료
가 수록된 고품질 디지털 자료집. 부록 DVD-ROM에 수록된
데이터를 원하는 스타일에 맞춰 자유롭게 사용하자!

Photobash 입문
조우노세 외 1인 지음 | 김재훈 옮김 | 215×257mm | 160쪽 | 21,000원

CLIP STUDIO PAINT PRO의 기초부터 여러 사진을 조합,
일러스트를 완성하는 포토바시의 기초부터 사진을 일러스트
처럼 보이도록 가공하는 테크닉까지. 사진을 사용한 배경 일
러스트 작화의 모든 것을 담았다.

STAFF

편집
카와카미 사토코 [HOBBY JAPAN]

커버 디자인 · DTP
이타쿠라 히로마사 [리틀풋]

기획
야무라 야스히로 [HOBBY JAPAN]

번역

송명규
자타가 공인하는 마리오 마니아이며 마리오
수집가. 얼마 전 정든 미꾸라지들을 방생하
고 새로 새끼 메기를 잡아 와 키우고 있다. 하
지만 올챙이만 했던 새끼 메기가 어느덧 무럭
무럭 자라고, 이와는 반대로 같이 키우던 물
고기들이 한 마리씩 사라지는 것을 보며 그의
고민은 깊어만 가고 있는데…. 현재 월간 게
이머즈에서 '안산출신 M'이라는 필명으로 활
동 중이며 번역서로는 『도해 건파이트』『도해
무녀』『닌자의 세계』가 있다.

남녀의 얼굴 다양하게 그리기
-각도별·나이별·표정별 캐릭터 데생-

초판 1쇄 인쇄 2019년 3월 10일
초판 2쇄 발행 2021년 9월 30일

저자 : YANAMi
번역 : 송명규

펴낸이 : 이동섭
편집 : 이민규, 탁승규
디자인 : 조세연, 김현승, 김형주, 김민지
영업 · 마케팅 : 송정환, 조정훈
e-BOOK : 홍인표, 서찬웅, 최정수, 심민섭, 김은혜
관리 : 이윤미

㈜에이케이커뮤니케이션즈
등록 1996년 7월 9일(제302-1996-00026호)
주소 : 04002 서울 마포구 동교로 17안길 28, 2층
TEL : 02-702-7963~5 FAX : 02-702-7988
http://www.amusementkorea.co.kr

ISBN 979-11-274-2327-8 13650

Danjo no Kao no Egakiwake
Kakudobetsu, Nenreibetsu, Hyoujyoubetsu no Chara Dessin
©YANAMi / HOBBY JAPAN
Originally Published in Japan in 2018 by HOBBY JAPAN Co. Ltd.
Korea translation Copyright©2019 by AK Communications, Inc.

이 도서의 국립중앙도서관 출판예정도서목록(CIP)은
서지정보유통지원시스템 홈페이지(http://seoji.nl.go.kr)와
국가자료공동목록시스템(http://www.nl.go.kr/kolisnet)에서 이용하실 수 있습니다.
(CIP제어번호: CIP2019006250)

*잘못된 책은 구입한 곳에서 무료로 바꿔드립니다.

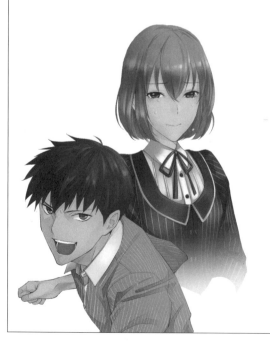

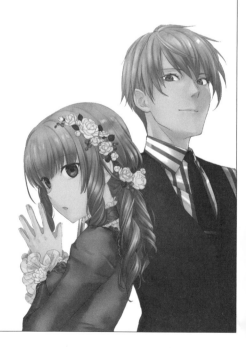